星 河 画 卷

A Starry Night Scroll

安 久 著

人民邮电出版社

北 京

图书在版编目（ＣＩＰ）数据

星河画卷 / 安久著 . -- 北京 : 人民邮电出版社，
2023.11
ISBN 978-7-115-62139-9

Ⅰ . ①星… Ⅱ . ①安… Ⅲ . ①天文摄影 - 中国 - 现代
- 摄影集 Ⅳ . ① J429.9

中国国家版本馆 CIP 数据核字 (2023) 第 119943 号

著　　　　安　久

责任编辑　王　汀

责任印制　陈　犇

人民邮电出版社出版发行

北京市丰台区成寿寺路 11 号

邮　　编　100164

电子邮件　315@ptpress.com.cn

网　　址　https://www.ptpress.com.cn

北京雅昌艺术印刷有限公司印刷

开　　本　787×1092　1/12

印　　张　18.34

字　　数　285 千字

2023 年 11 月第 1 版

2023 年 11 月北京第 1 次印刷

定　　价　229.00 元

读者服务热线：（010）81055296

印装质量热线：（010）81055316

反盗版热线：（010）81055315

广告经营许可证：京东市监广登字 20170147 号

内容提要

本书收录了摄影师安久 2017—2023 年深入极地、高原、荒野等地拍摄的天文摄影作品，涵盖了星野、深空、行星、罕见天象、人与宇宙关系等众多题材，这其中包括对精灵闪电、彗星、流星雨、日食、极光等特殊天象的追逐记录，以及 "尘埃" "天空的色彩" 等长期拍摄的系列组图。多数作品配有拍摄的背景介绍、相关的天象知识，同时也记录了作者对于人与宇宙深刻关联的思考。

本书适合天文爱好者、文艺爱好者阅读及收藏。希望本书让读者不仅能欣赏星空和奇异天象的绝美与浪漫，也能思考世间万物和宇宙之间的深层关联。

前 言

Preface

天文摄影与人文科学始终连结着，它们共同塑造了我们对于世界和自身的看法。我的作品与故事大多来自宇宙，包括太阳、月亮、更遥远的星云、星系，有时也会记录下我走过的山川、河流、人迹罕至的旷野。

从事天文摄影师的 7 年间，我奔赴了数百座城市，仰望并记录星空。这些星光都是跋涉了数千到数百万光年才到达我们的眼球。越深入太空，就越接近人类的起源。我们就像乘坐在名为"地球"的宇宙飞船上，随着太阳系在浩瀚宇宙中飞驰。

我们不断地扑向头顶的这片熠熠星空，就像是镌刻在人类基因里的本能，而无数的天象、漫天的星光，正把我们引入更遥远的美好之中。

以此书献给每一个"在黑暗中也必看见光"的人。终有一日，我们都会在浩瀚无垠的宇宙中化为自由自在的尘埃，而此刻，仰望星空的治愈是我们每个人都该共同经历的。

安久

2023 年 4 月

目　录

星河画卷 / 7

A Starry Night Scroll

Contents

对望 / 19

Gazed Upon

天空的色彩 / 35

The Colors of the Sky

深命体 / 77

Deep-Sky Objects

刹那与永恒 / 53

Instant and Eternity

太空旅客 / 93

The Space Traveler

月咏 / 101

The Poetic Moon

太阳风的舞蹈 / 119

The Dance of Solar Wind

宇宙的烟火 / 147

Fireworks of the Cosmos

拍摄奇旅 / 203

Light & Shadow Odyssey

尘埃 / 157

Dust

结语 / 215

End

把荒野星空"搬"进城市 / 177

Stars from the Wild to the City

比梦想更多 / 189

Dreaming under the Stars

A S t a r r y N i g h t S c r o l l

星 河 画 卷

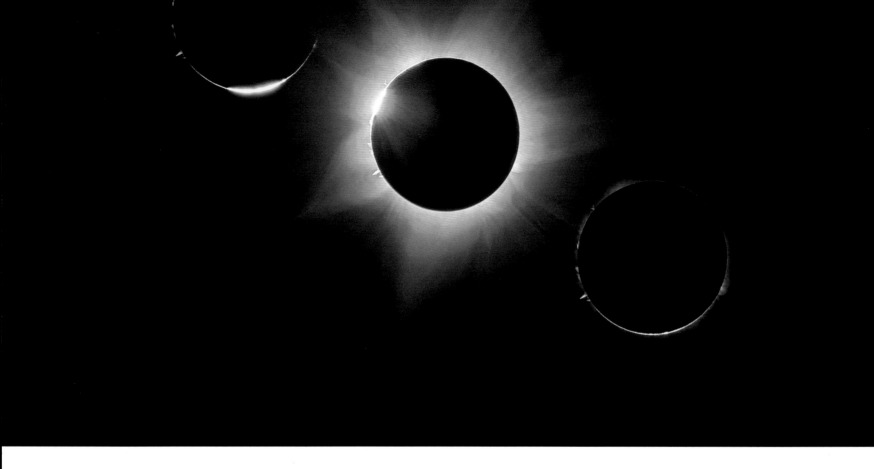

太阳系的奇迹

The Marvel of our Solar System

埃克斯茅斯　澳大利亚

2023 年

这是一次从日全环食初亏到复原的追逐拍摄。当月球遮住太阳那一刹那，我几乎落泪，但我仍成功拍摄到了太阳的色球层、贝利珠、日珥、日冕、钻石环、木星与食甚等我梦寐以求的画面。然而，我们能够观测到日全食的机会越来越少了，因为随着月球与地球的距离越来越远，总有一天，地球上的生命只能看到日环食。这次的追逐拍摄如同穿梭在宇宙的偶然和奇迹之中。

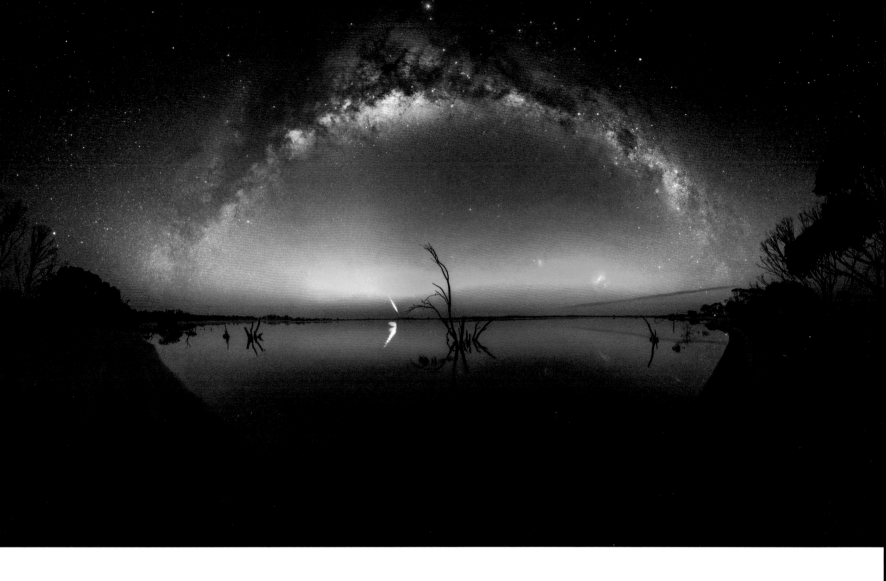

我在西澳的星空奇旅中，拍摄到了元末明初诗人唐珙诗中描绘的"满船清梦压星河"那令人叹为观止的场景。夜晚，火流星划破黑暗，南天星空充满了气辉，大小麦哲伦星系在湖面上倒映，如同装点了整个南天的拱桥。恍惚之间，我仿佛沉浸在"天在水"的景象中，不禁想起杜甫在洞庭湖中泊舟，却以为自己在银河上荡桨。尽管时空不同，星辰依旧璀璨耀眼。

满船清梦压星河

Floating on the River of Stars

澳大利亚

2023 年

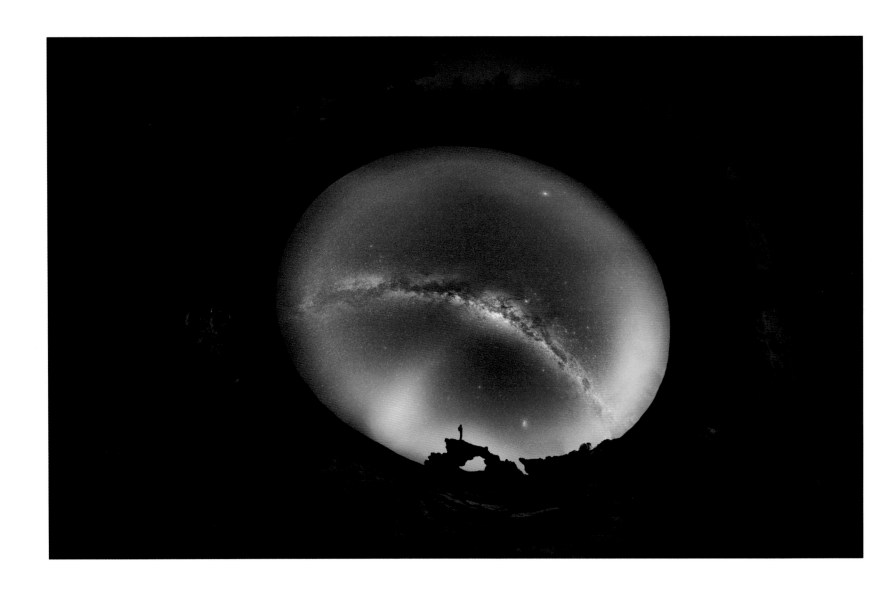

宇宙琥珀

The Cosmic Amber

我在悬崖边夜行，拍摄了南天星河全景接片，形成了一个宛如椭圆星球的壮观画面。在西澳自然之窗这个被誉为"望向宇宙的窗口"的地方，气辉在天幕爆发，北半球从未见过的麦哲伦星系与船底座星云逐渐显露出云雾般的形状。而肉眼可见的巨大银白色光锥是黄道光，它是太阳系内与地球一样围绕着太阳公转的星际物质。在这个并非完美球形的地球上，我们一次又一次地在夜晚欣赏着宇宙的绚丽画卷。

卡尔巴里国家公园　澳大利亚

2023 年

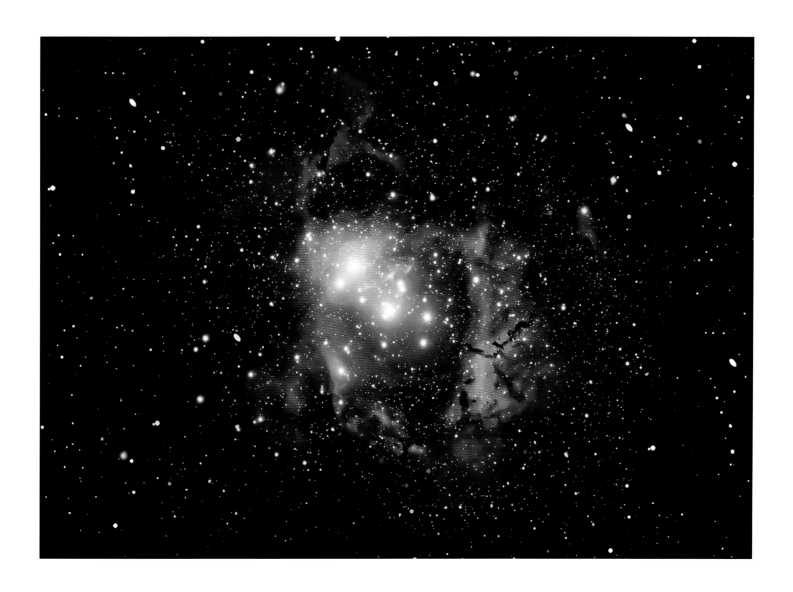

在麒麟座的天际上，隐藏着一朵由星光编织而成的壮丽玫瑰，它被称作"NGC2237：玫瑰星云"。这片星云距离地球约 5200 光年，覆盖了超过 130 光年的广阔空域。在这里，恒星正在孕育诞生。当我们仰望这片浩瀚星空时，感受到了超越时空边界的持久力量和永恒浪漫。我相信这无疑是宇宙的终极浪漫之一。

宇宙终极浪漫：玫瑰星云

The Ultimate Romance of the Cosmos: The Rosette Nebula

云南　中国

2019 年

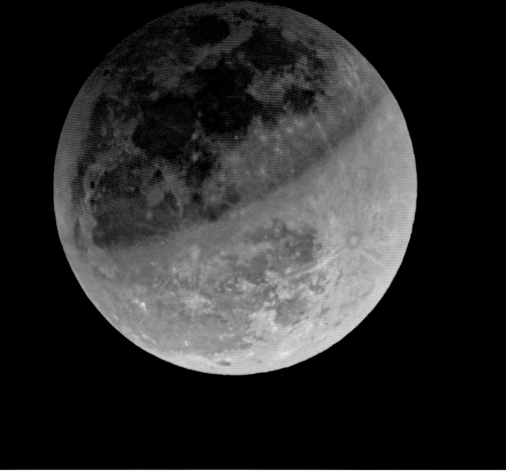

月球的绿松石蓝带

A Blue-Banded Blood Moon

东台　中国

2021 年

这次提前计划的拍摄让我们领略了恒星、行星和卫星在太空中呈现的艺术之美。通过应用 HDR 摄影技术，我们能够还原出平时被我们忽视的色彩，同时也挑战了人眼对光的感知力。当月球进入地球的本影时，地球阴影的核心被经过大气散射和折射的光所照亮，呈现出壮丽的落日红色。与此同时，我们还可以观察到蓝色条带，这是地球大气臭氧层吸收红光后呈现的蓝色光线。

裸眼观测很难察觉到这些细节，而我通过使用 HDR 摄影技术，成功拍摄到了这个在我脑海中很久的画面。我们与 1.5 亿公里外奔赴而来的阳光共同见证了这场天空的艺术表演。

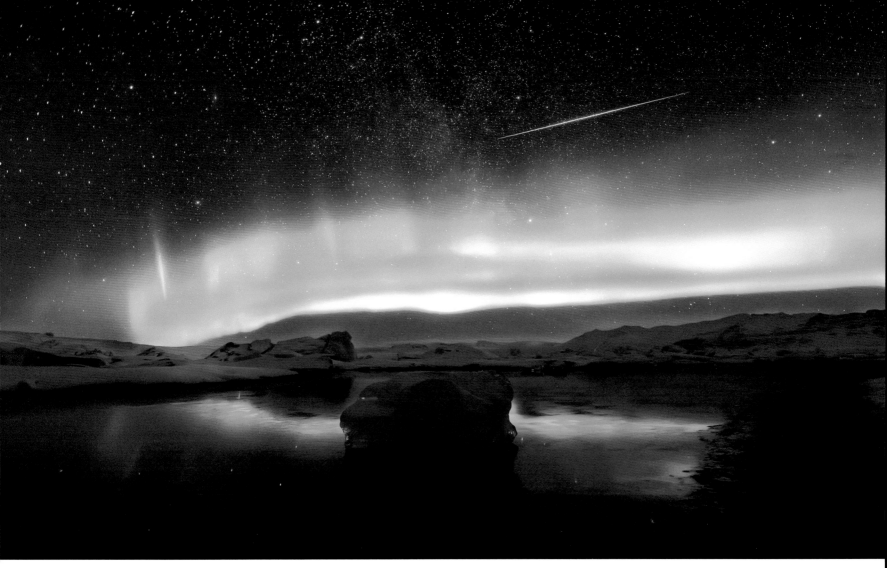

在瓦特纳冰原的夜晚，我在冰河湖遇见了流星与极光的倒影。由于冰岛冰川的大量融化，每年到这里都会看到不同的景象，而刹那间划过的流星也见证了地球的不断变化。宇宙与地球都在不停地演变，这让我们不禁思考刹那间的流星、融化的冰河以及人类与宇宙之间的联系。

冰河刹那之间

The Fleeting Moments over the Icy River

瓦特纳冰原　冰岛

2019 年

穿着沙漠的"裙摆"
赴约英仙座流星雨盛宴

A Date with Perseids Meteor Shower in the Desert

腾格里沙漠　中国

2021 年

这是一座满载星海与希望的银河拱桥。在英仙座流星雨极大值的两个夜晚，地球正穿过斯威夫特－塔特尔彗星的尘埃流。我撑着伞等待着盛大的"尘埃雨"，这个举动仅仅是为了仪式感，因为这些流星在地球大气层中就被消耗殆尽了。图片中流星的弯曲轨迹是由于这张图片是有着特殊投影方式的近 240 度视野的全景图，顺着它们的轨迹，可以清晰地看见辐射中心——英仙座，它也是宇宙中最古老的星座之一。在这两个夜晚，无数对着流星许愿的人们将他们的希望寄托于这片星空，而这银河拱桥绽放的烟火也承载着无尽的希望。地表的安久正穿着"沙漠的裙摆"赴约这场天文盛宴，天空与人在此刻仿佛融为了一体。参与此次星辰盛会的有：木星、土星、夏季大三角中的织女星（织女座 Vega）、天鹅座的天津四（天鹅座的Deneb）、天鹰座的牛郎星（牛郎座的 Altair）、M45 昴星团以及安久等。

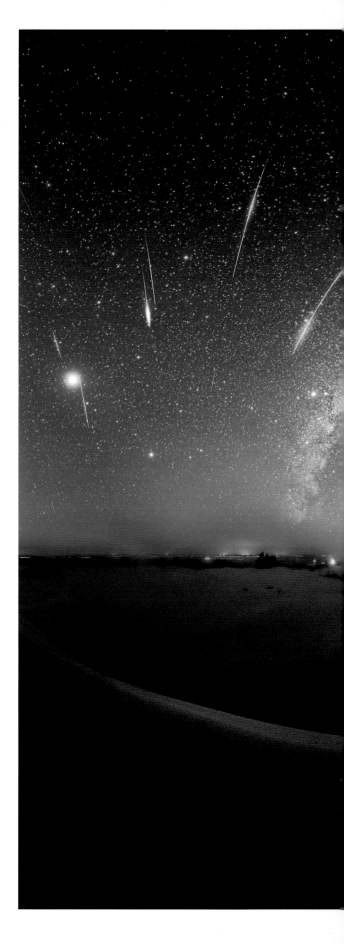

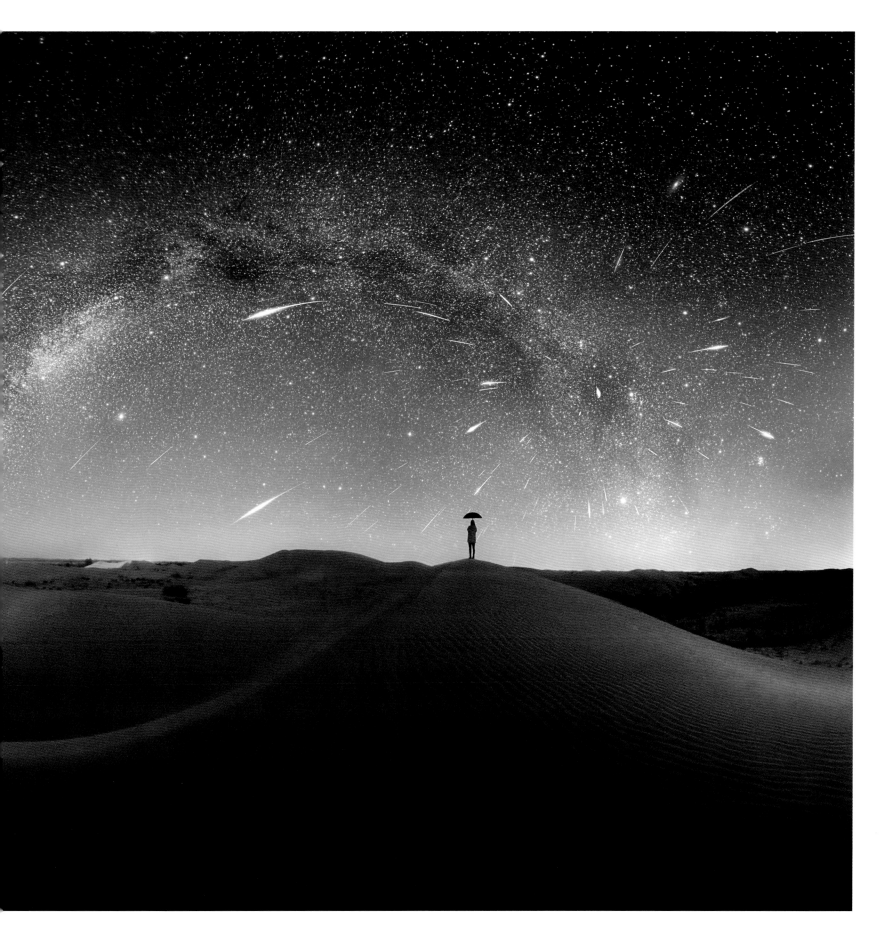

珠穆玉莫之吻

A Kiss From Earth

我对地球唯一的天然卫星——月亮深感着迷。每当我看到她在天幕中闪耀时，我都试图记录下她的光辉。然而，地球对月亮的爱也是无与伦比的，因为地球的山峰就在我的镜头前吻了她。

西藏　中国

2022 年

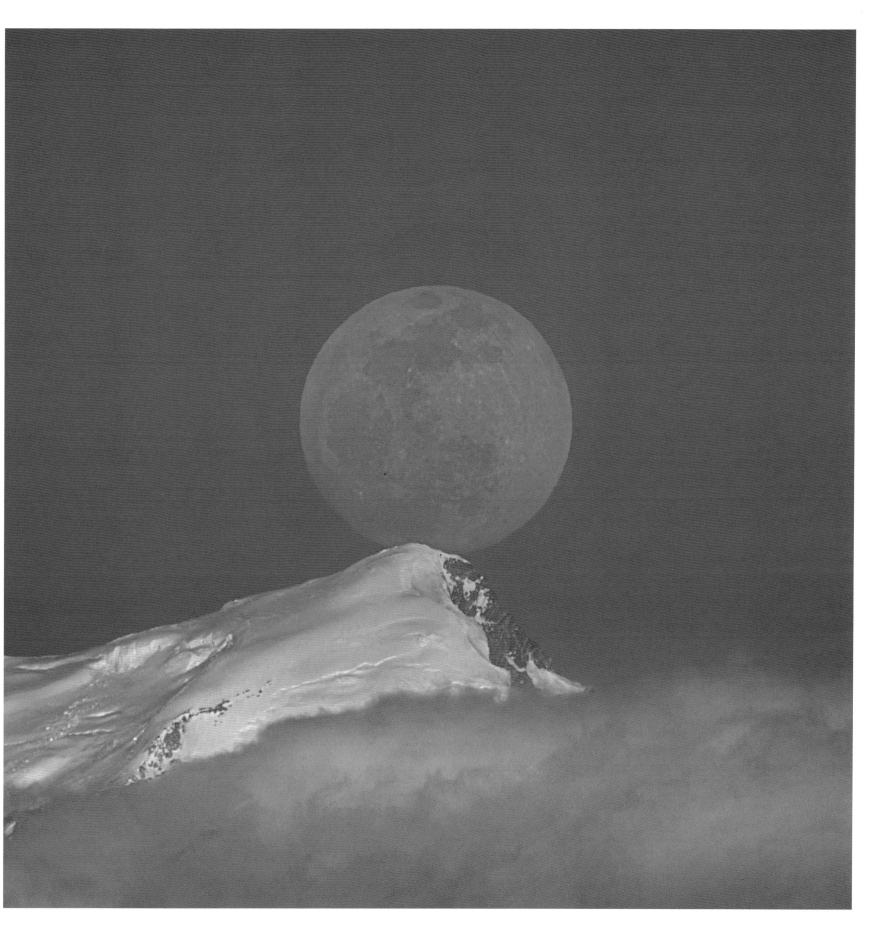

Gazed Upon

对 望

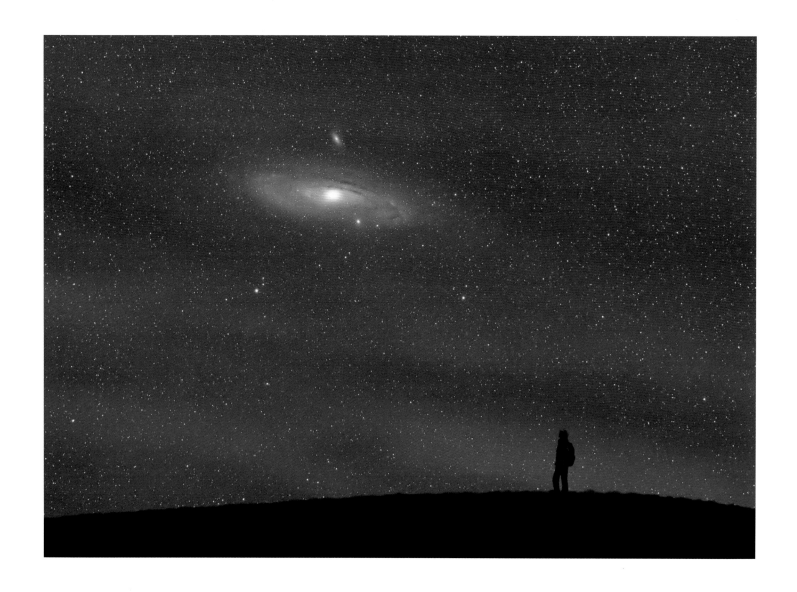

M31 仙女星系 – 仰望最古老的光

M31 Andromeda Galaxy – Gazing Upon the Oldest Light

四子王旗　中国

2021 年

M31 仙女星系也许是夜空中我们肉眼所能见到的最古老的光，它跋涉了 250 万光年才抵达我们的眼睛。M31 仙女星系包含着一万亿颗恒星，图中位于它上方则是它的伴星系 M110。许多科学家认为，我们的银河系在四十多亿年后将与 M31 仙女星系发生碰撞并合并。

当我仰望着 M31 仙女星系时，乌兰察布的天空爆发出罕见的波纹状气辉，它弥漫了整个天空，在离地面百公里的高层大气发出微弱光芒。

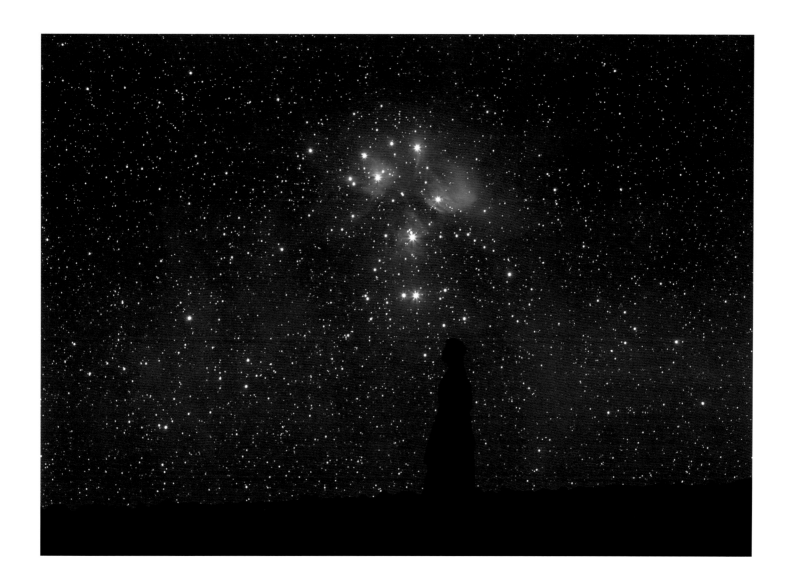

昴 / 星：
跨越 400 年的相遇

The Pleiades:

An Encounter from Four hundred Light Years Away

高美谷　中国

2021 年

"如果有一幅影像作品可以跨越时空，即使历经千年，仍然能够触动我们的心灵，那它一定记录下了此刻的人类与穿越多年与我们相遇的星辰。"

在云南秋末冬初，繁星闪烁的夜晚，当地人趁着酒意唱着谷村新司的《昴／星》。这个在金牛座方向非常明亮的恒星组曾伴随着无数前人的夜行，指引他们通过荒野的道路。当散落的命运之星暮然照亮我的身影、歌声回荡在我耳边时，我脑海中就浮现出了此地的纳西族姑娘与这个也被称为"七姊妹星团"同框的画面。我不断尝试，通过数次的踩点与计算，终于将纳西族姑娘与昴星团发出的光线同框记录下来。天与地的呼应，人类与昴星团跨越 400 年的相遇，这个画面即使历经千年仍然能触动人心。

星际交织
月升黄道光与银河

Shining Together: The Moon, Zodiacal Light and the Milky Way

尖峰石阵　澳大利亚

2023 年

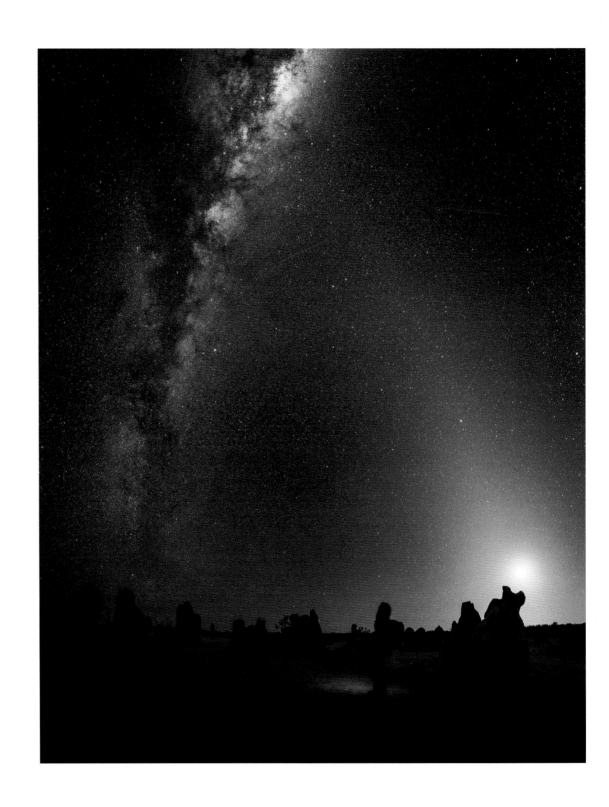

我使用接片的方式记录了由太阳、月亮、银河共同演绎的太空画卷。当南天银河的中心几乎垂直于地平线时，东方的天空中出现了肉眼可见的巨大银白色光锥，这是被认为是存在行星际物质的证据，即黄道光。黄道光是由行星际尘埃对太阳光的散射而形成的，而此时升起的月球正与之交织，它们共同构成了美丽的宇宙幕布。

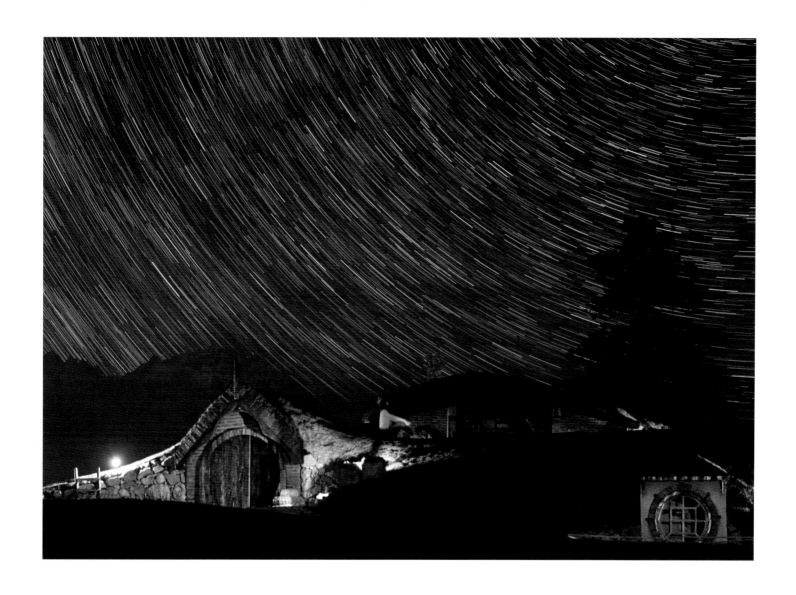

无论是我们熟悉的太阳、月亮，还是我们在夜晚所见的星座，它们都呈现出东升西落的运动。虽然它们看起来像是在这天空幕布上转动着，但实际上是因为地球围绕着自转轴自西向东旋转，所以我们能够在相机长时间曝光的星空影像中看到环绕着北极星的绚丽星轨。

此刻，我们就像是乘坐在一艘名为"地球号"的宇宙飞船上，在浩瀚的宇宙中随着银河系向着织女星飞驰，同时也随着太阳系在银河中漂浮。我们跟随着宇宙中神秘的光，被引领进入更遥远的美好之中。

乘坐"地球号"仰望

Earthship Odyssey

听花谷　中国

2020 年

漫游在银河的中心

Wandering in the Center of the Milky Way

四子王旗　中国

2021 年

在夏季, 当我们朝银河中心的人马座方向观察时, 最受欢迎的风景之一就是 M8 礁湖星云。在极度黑暗的地区, 即使没有望远镜, 我们也能够在夜空中发现它。但因为人眼能够接收到的光子数量有限, 这些星云在我们的眼中呈现为迷离的雾状。而通过相机长时间的曝光, 我们可以看到同一视场中的 M20、M30 等其他天体。这些光都是跋涉了数千光年的距离才到达我们的眼球。

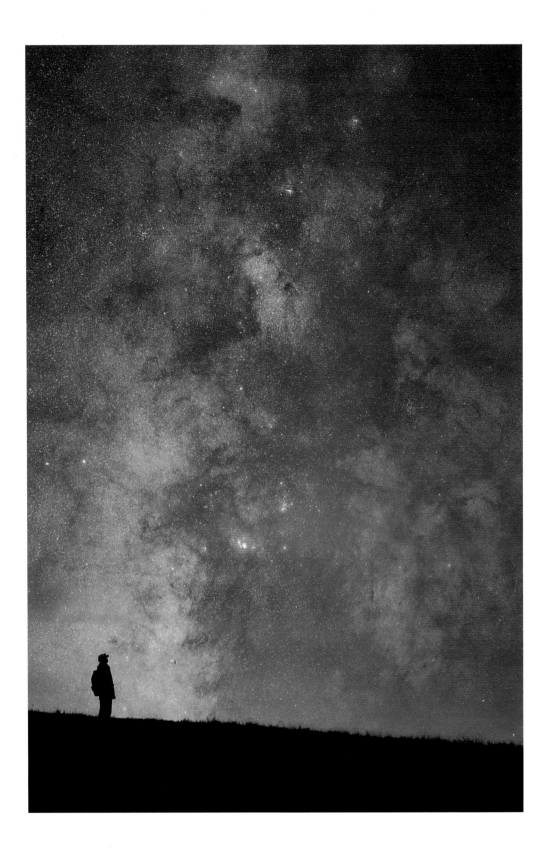

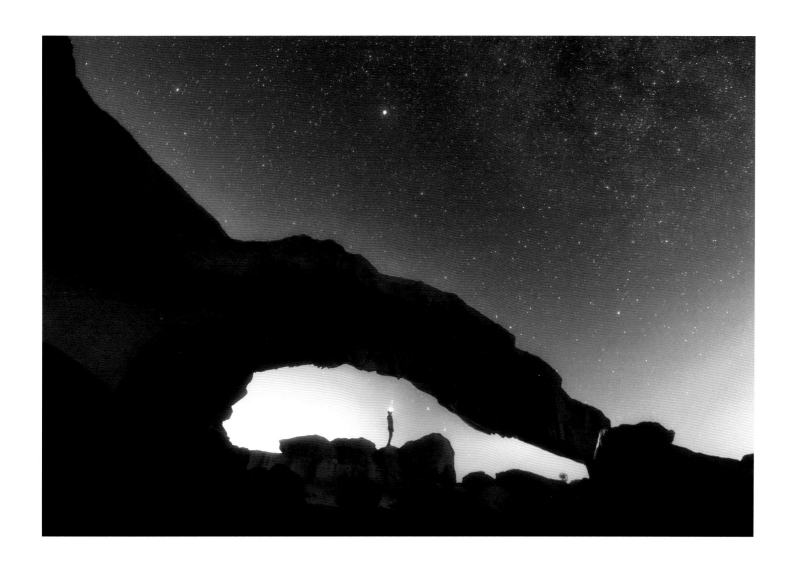

和宇宙对话

Whisper to the Cosmos

在黑夜中，我似乎到达了通往夏季银河的拱门，我的头灯似乎与上方天琴座中最亮的恒星织女星进行着默默的对话。此刻，宇宙中那点点星光与地球角落的人在画面中融为了一体。终有一日，渺小的我们将成为浩瀚无垠宇宙闪烁的星辰，化作自由飘散的尘埃。

特内里费岛　西班牙

2019 年

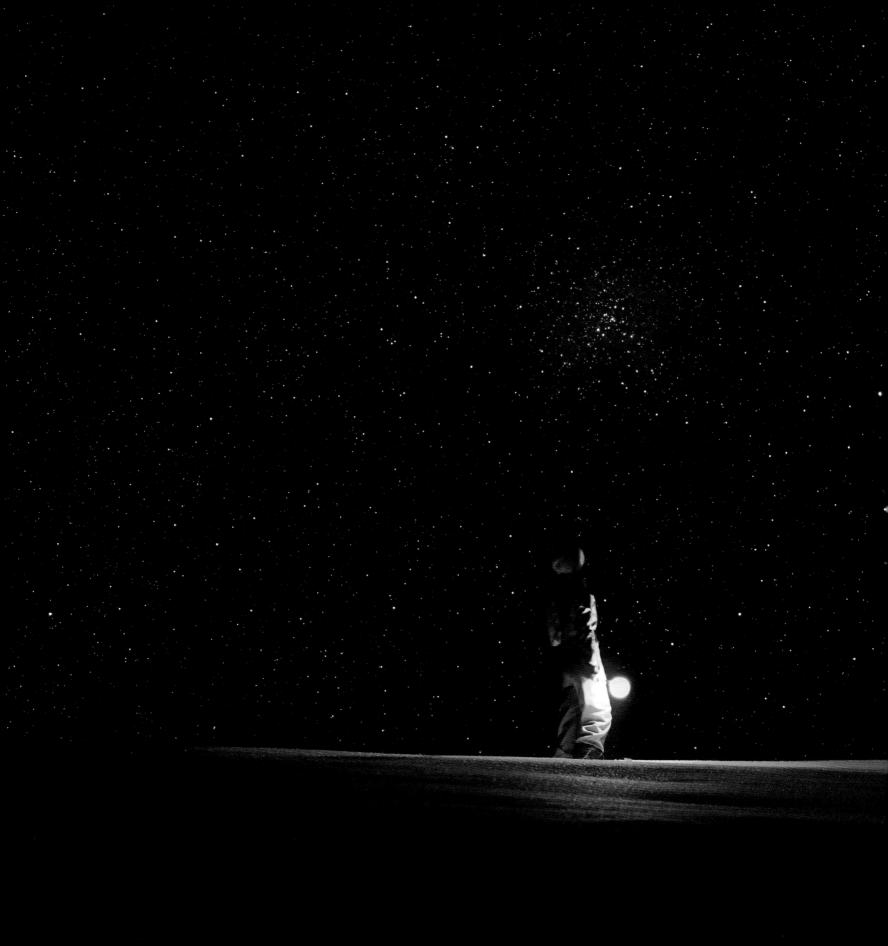

小王子与"玫瑰星云"

The Little Prince with the Rosette Nebula

禾木　中国

2022 年

"如果你知道盛开在小王子心里的那朵花,那么,只要在冬季的夜晚仰望星空,就会看见这漫天繁星中有一朵宇宙玫瑰为你绽放。"

这是情人节前夕的星空,我捕捉到了来自宇宙的终极浪漫—— NGC2237 玫瑰星云。在极度寒冷的零下四十度的夜晚,它却为我带来了宇宙的温暖。NGC2237 玫瑰星云距离我们约 5200 光年,位于麒麟座的天际,顺着猎户座的方向就可以找到它。它的中心孕育着炽热的恒星。拍摄这幅照片的灵感来自于《小王子》,因为 NGC2237 玫瑰星云包含了关于爱情的无数隐喻。小王子在地球上见过五千朵美丽的玫瑰,但它们都不及B612 星球上的那朵玫瑰,因为"独一无二"是我们对所爱之物最美好的赞颂。

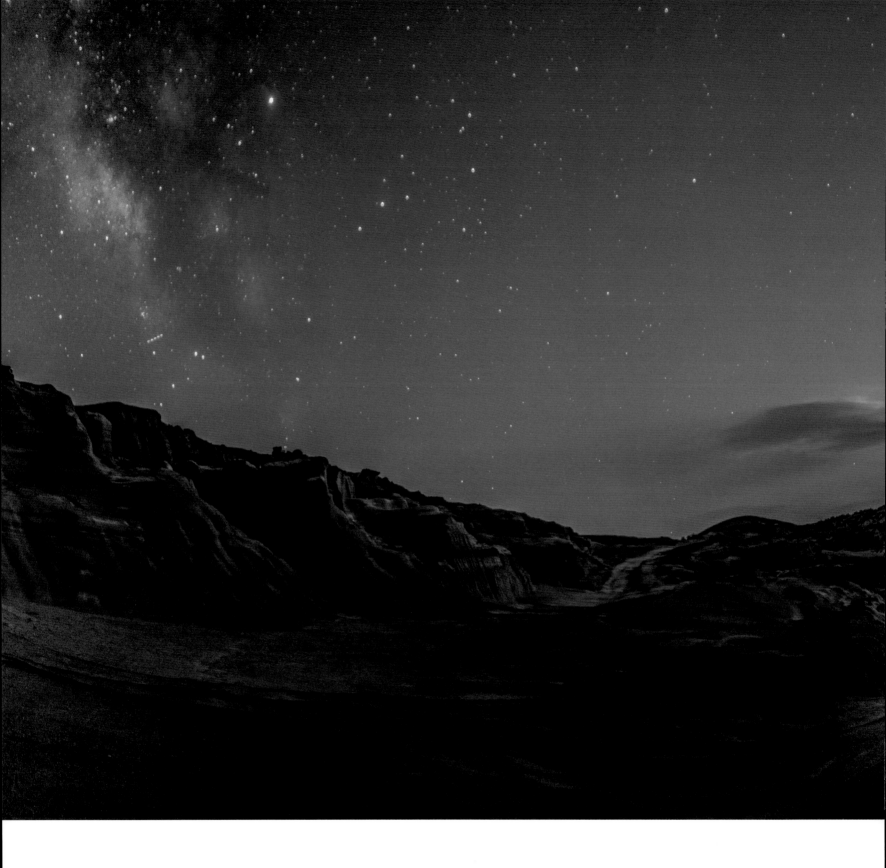

28 和宇宙对话之无限微光 Whisper to the Cosmos (The Infinite Light)

米罗斯岛　希腊

2019 年

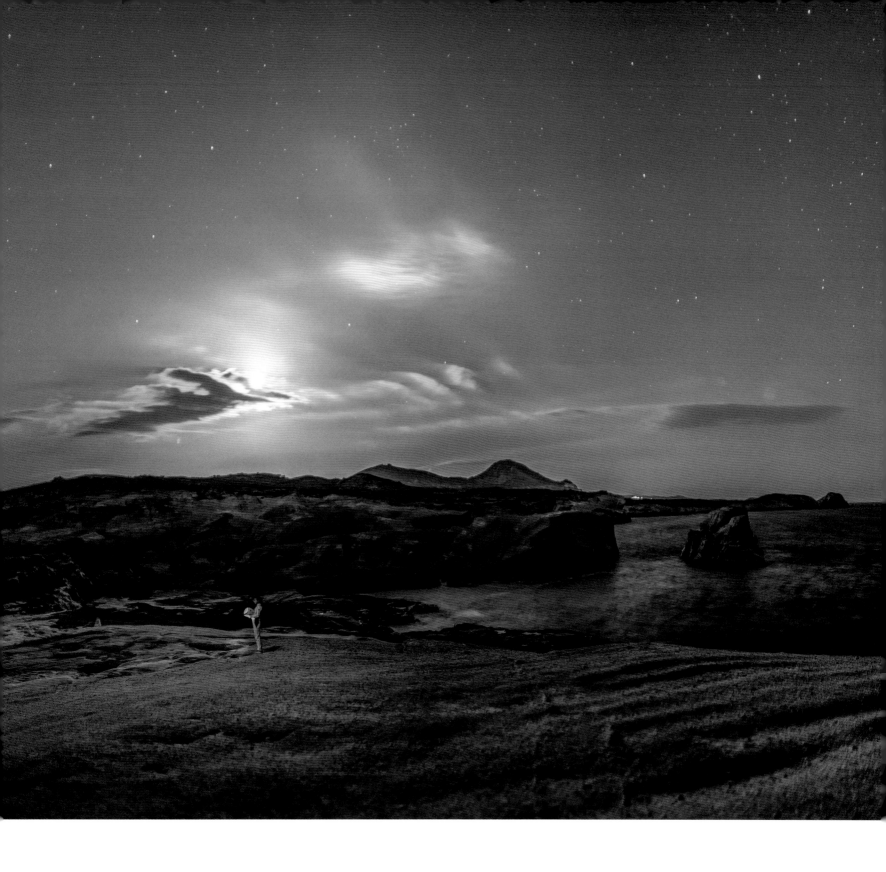

人们不断探索太空，尝试与黑暗的宇宙对话。即使宇宙中发出的微弱信号，我们也能捕捉到它的光迹。
当月亮升起，与夜空中的银河交织在一起时，追星人也接收到了来自星际间的无限微光。

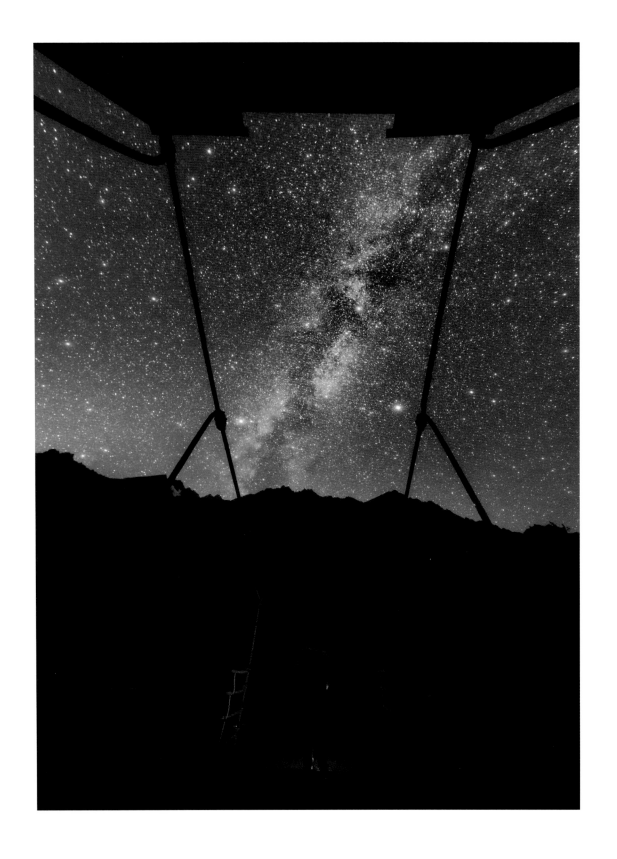

通往"牛郎织女星"的鹊桥

Love Across the Silver River

伊犁河谷　中国

2022 年

在夏季的夜空中，我们可以看到由河鼓二（牛郎星）、织女一（织女星）和天津四组成的夏季大三角正闪烁着光芒。当我们思考宇宙的奥秘时，我们脚下的路就像是一座通往牛郎织女星的"鹊桥"，即使孤身一人，却不失浪漫。尽管牛郎织女星隔着银河无法相见，但地球上的人类为它们编写了优美的神话故事，它们为对方闪耀着光芒，也许这正是每个仰望星空的人对星河的寄托和向往。

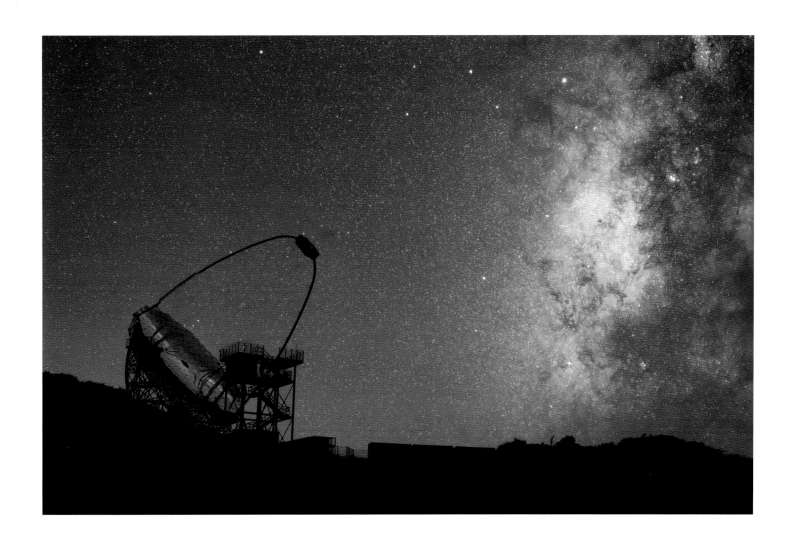

人类仰望天空的眼眸：伽玛射线望远镜与银河

Eyes under the Nightsky: FGST and the Milky way

穆查丘斯罗克天文台　西班牙

2019 年

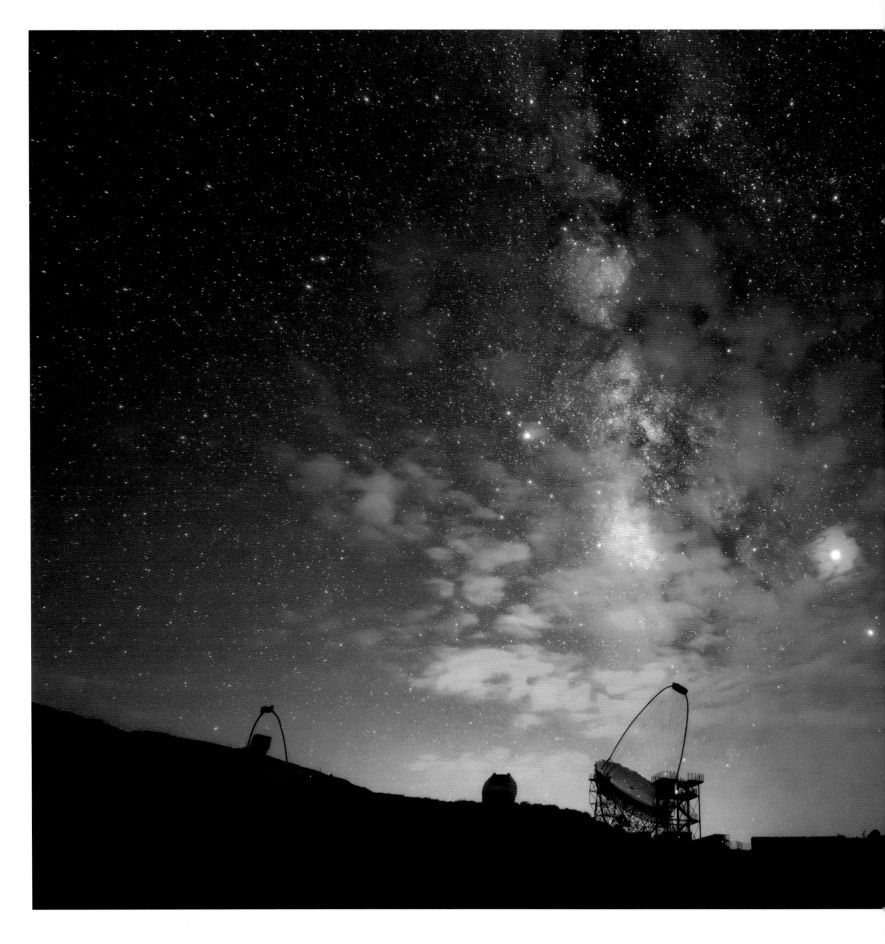

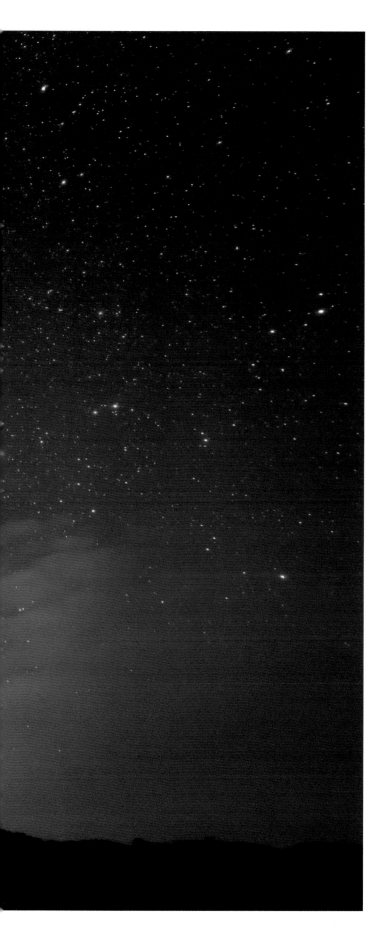

人类仰望天空的眼眸：
伽玛射线望远镜与银河木星

Eyes under the Nightsky: FGST with Jupiter and the Milky Way

穆查丘斯罗克天文台　西班牙

2019 年

The Colors of the Sky

天 空 的 色 彩

天空的色彩无法仅用赤橙黄绿青蓝紫来描述，它在不同的时段展现出多样的情绪，缤纷且美好。

当炽热的太阳从宁静的蓝调中苏醒，它在地平线上缓缓升起，将东方染成了深红色。

我们常常被日出和日落的色彩所吸引，而忽略了其背后的美丽。那是大气中尘埃粒子反散射形成的淡粉色光弧，被称为"维纳斯带"，而灰蓝色的带状区域则是地球的影子。

夜幕降临时，繁星在宁静的天穹中狂欢，五彩斑斓的星云让整个宇宙闪耀夺目。

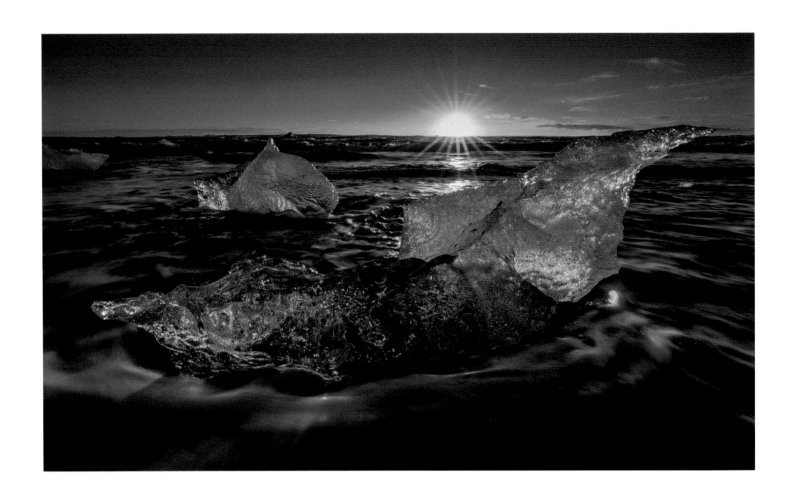

日出：钻石沙滩

Sunrise: Diamond Beach

冰岛

2019 年

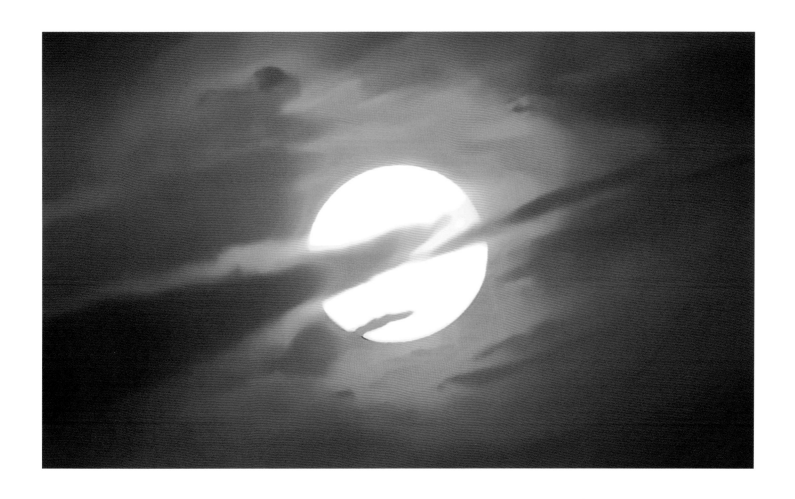

日出：太阳土星环

Sunrise: The Ring of the Sun

当太阳被柔和的云朵遮挡时，云朵仿佛一个美丽的土星环。地球大气与宇宙恒星的光影交错，为我们展现了宇宙的无限优美。

伊犁河谷　中国

2022 年

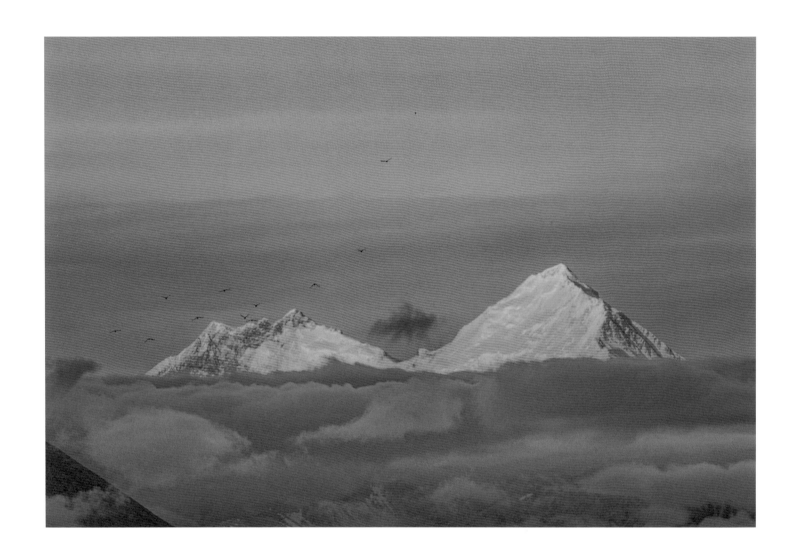

日出：
你当像鸟飞往你的山

Sunrise: Fly towards Your Mountain

雪山很遥远，天空很广阔。只要有勇气前行，你终将到达心目中那洒满阳光、充满希望的远方。

珠穆朗玛峰　中国

2022 年

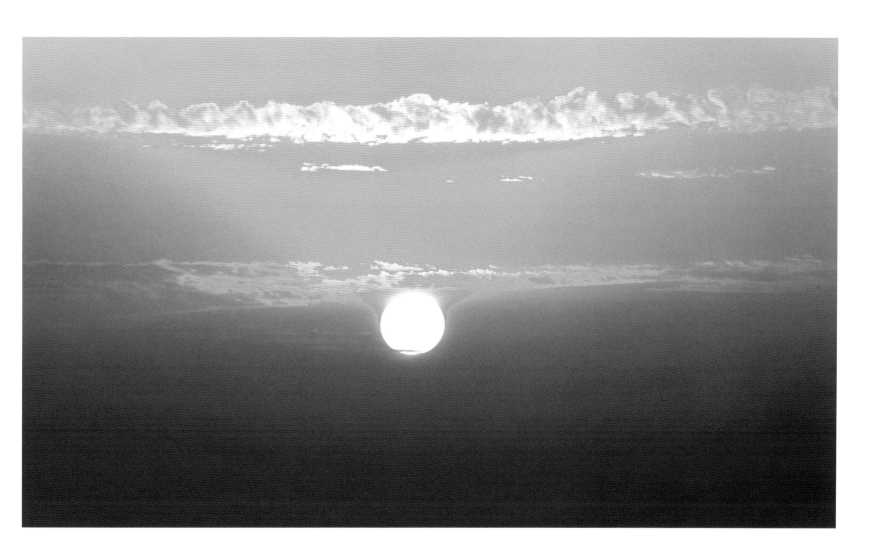

日落：加纳利的色彩

Sunset: Colors of Islas Canarias

西班牙

2019 年

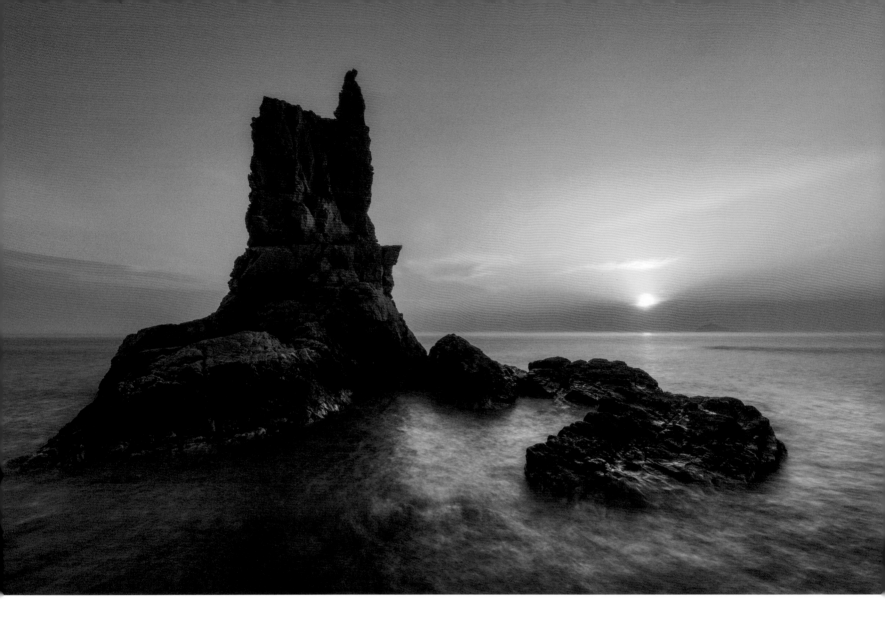

日落：将军石

Sunset: General's Stone

大连　中国

2018 年

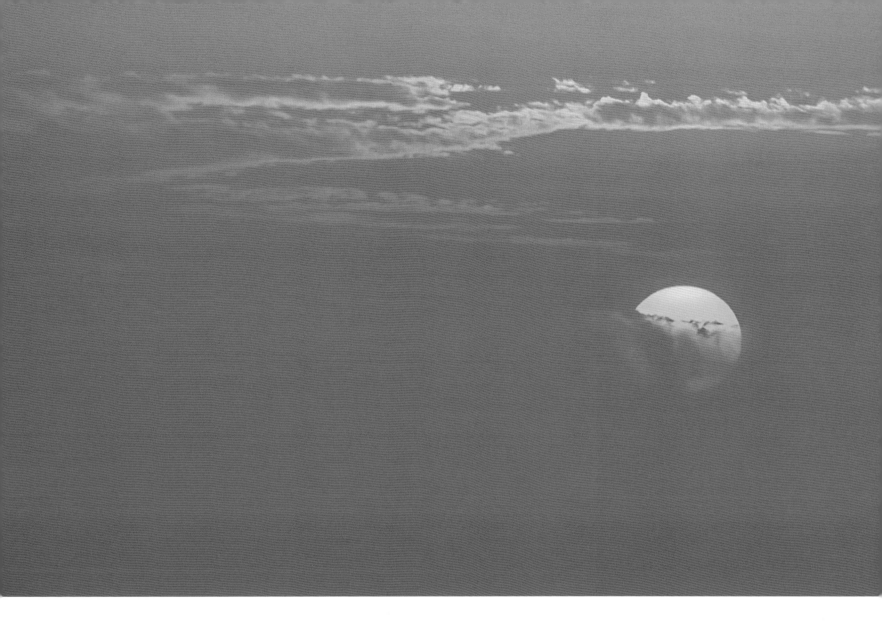

日落：拉帕尔马的粉蓝

Sunset: Pinkish Blue over La Palma

西班牙

2019 年

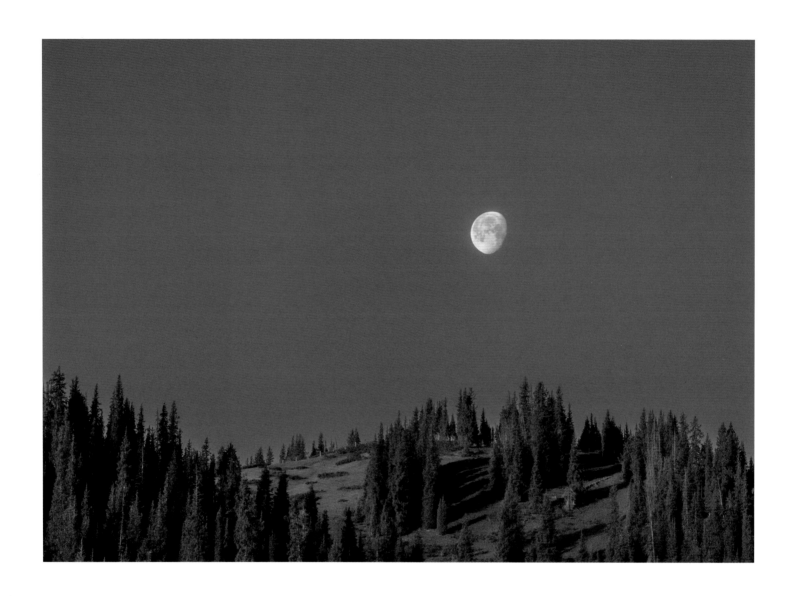

日月同辉

Art of the Sunlight

伊犁河谷　中国

2022 年

太阳的光芒不仅照耀着地球上的万物，也洒向月球，使其在白天也呈现出耀眼的光辉。尽管我们通常认为月亮只在夜晚出现，但实际上，由于月球、地球和太阳的相对位置不断变化，我们在白天也能看到月亮。满月时，太阳在西方落下，而月亮从东边升起，沉浸在夕阳的光辉中；新月时，月亮的升起几乎与太阳同时发生，偶尔在夜晚我们能够看到一道弯曲的月牙。无论我们能否看到，这颗伴随地球的唯一天然卫星始终与我们相互依存。

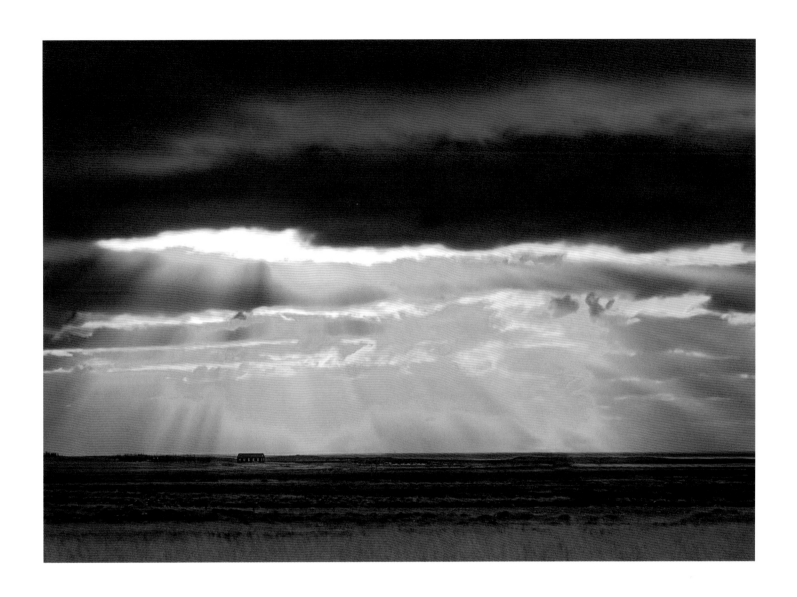

在梭罗的《瓦尔登湖》中，我读到这么一句话："只有我们睁开眼睛，醒过来的那一天，天才亮了。"
这句话描绘了我在拍摄旅途中看到透过云间裂缝的阳光的感触。在旅途中，我常常经历一些珍贵的瞬间，
它们虽然看起来微不足道，却带给我强烈的感动。实际上，我们所处的世界充满了无尽的奇迹，当我们
开始关注日常生活中琐碎事物的微小细节时，如一片叶子的纹理、一滴露珠的晶莹、一朵绽放的花朵，
我们才能够感受到它们耀眼而细微的美好。

透过裂缝的光

The Light Shining Through Cracks

冰岛

2019 年

43

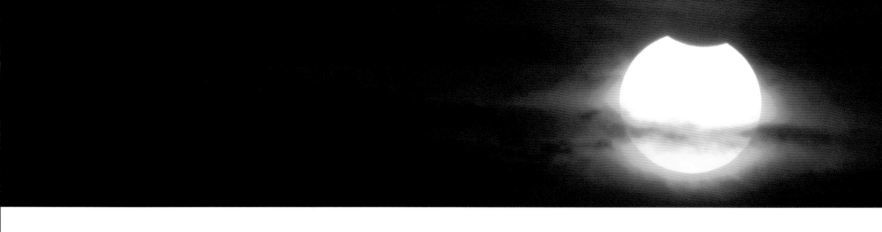

日食：燃烧 1

Solar Eclipses: Burning Lights Ⅰ

大海道　中国

2021 年

我们的太阳系只有太阳一颗恒星，这种情况在宇宙中并不像我们想象中的那么普遍；在围绕太阳的八大行星中，可能只有地球孕育了生命，这是星际间的巧合；而人类文明从石器时代至今演化出了高度发达的文明，更是生命演化的奇迹。因此，让我们在太阳的照耀下燃烧生命吧，因为我们每一个人都是宇宙诞生后的奇迹。

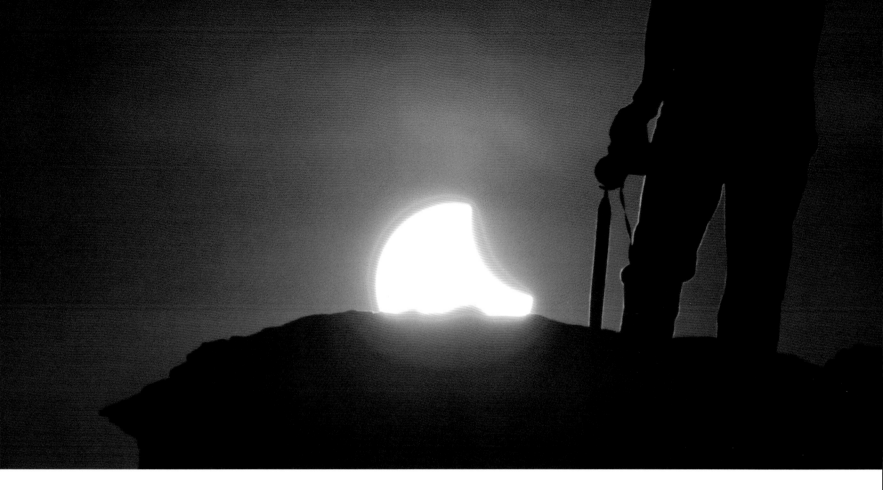

日食：燃烧 2

Solar Eclipses: Burning Lights II

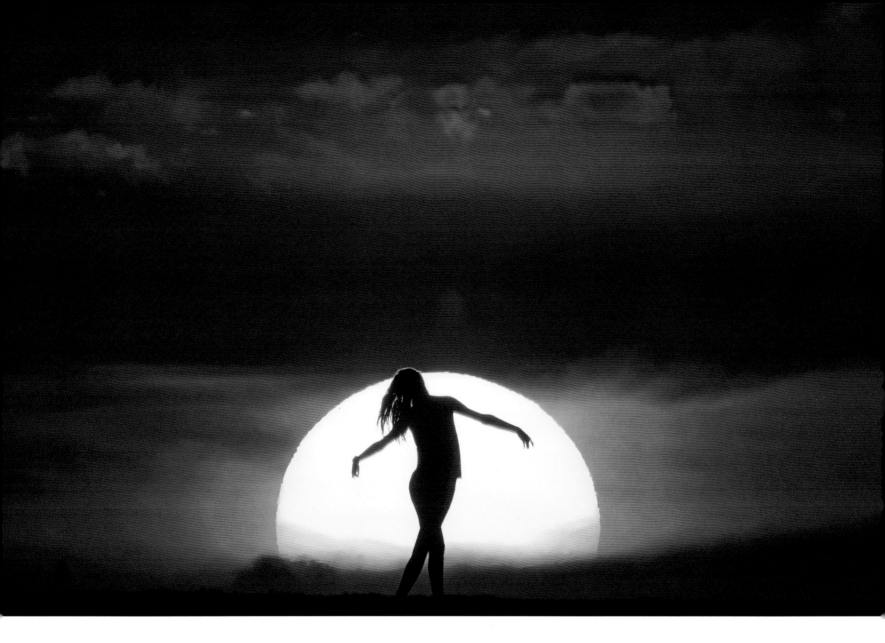

日食：燃烧 3

Solar Eclipses: Burning Lights III

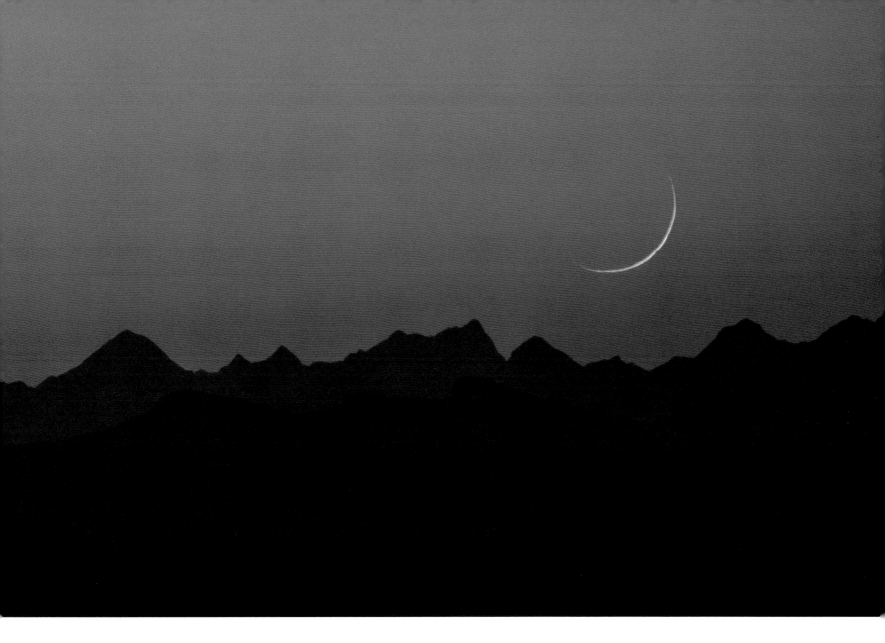

金边新月落

Captivating Crescent Moon

山峦层叠的剪影，仿佛为新月搭起了一个巨大的舞台，让地球唯一的天然卫星在余晖中尽情展现浪漫之美。在我们抬头的那一瞬间，大地的山川崇峻，新月与晚霞的温柔交织在一起，自然万物带来了温馨与宁静。

西藏　中国

2020 年

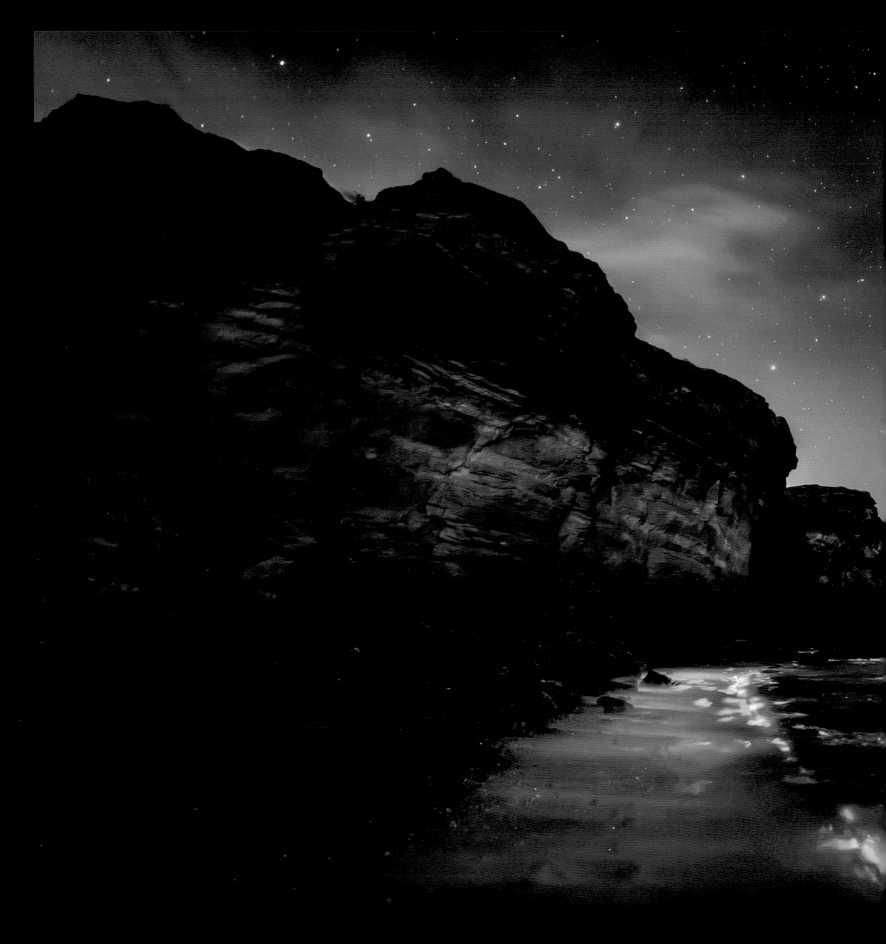

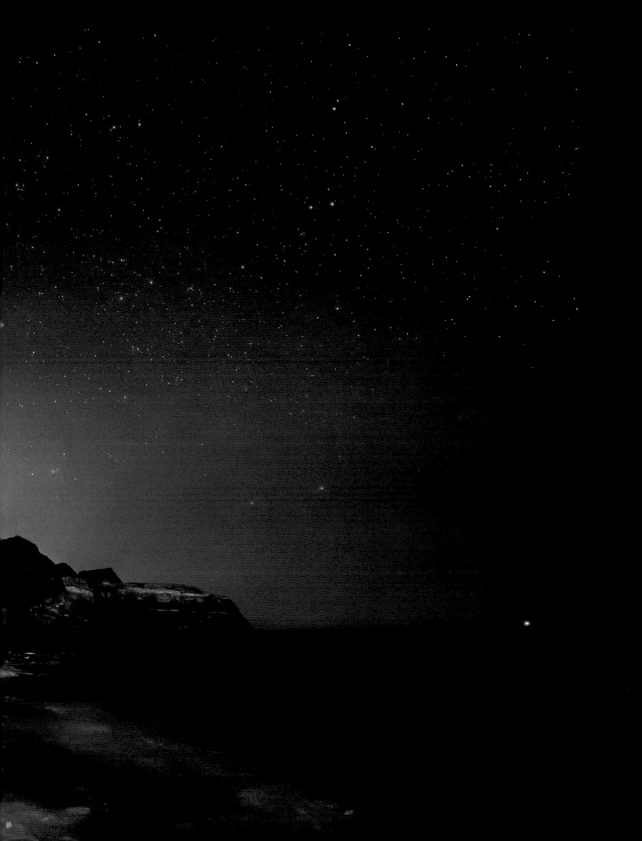

蓝眼泪：荧光海

The Blue Tears: Fluorescent Sea

大连　中国

2018 年

冬季银河拱桥

Winter Milky Way Archway

俄博梁　中国

2020 年

巴比伦人、古埃及人和古希腊人将遍布夜空
的亮星连线成简单的图形，并以人物、动物
等为星座命名。这个过程结合了无数美妙的
神话故事，使宇宙的艺术早在星座命名中就
诞生了。后来，富有浪漫情怀的人类重新定
义了整个天空的 88 个区域为 88 个星座，
我们在夜空中所见的每一颗星星都被赋予了
属于它自己的星座。

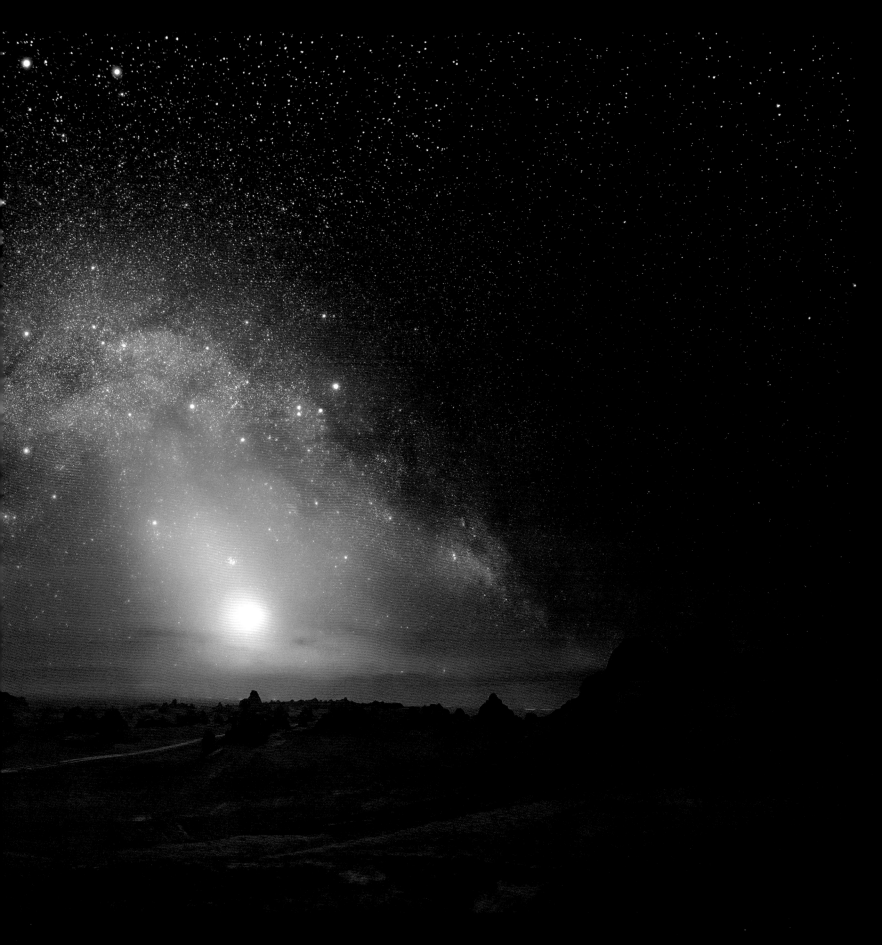

Instant and Eternity

刹 那 与 永 恒

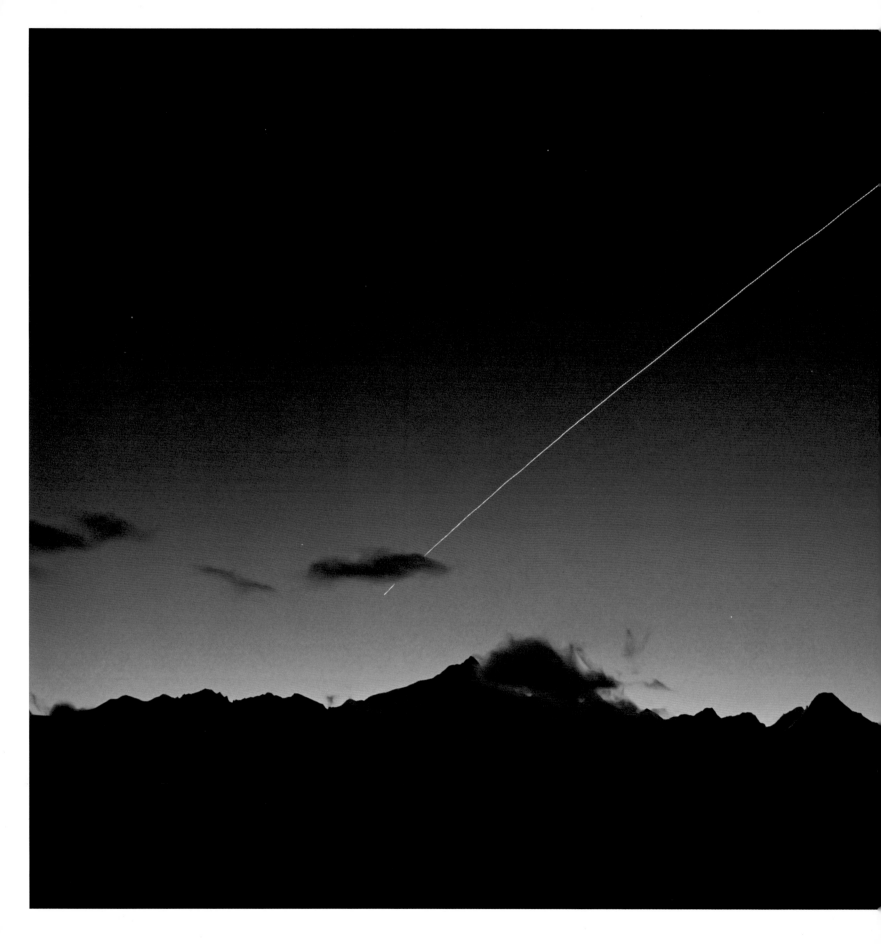

中国空间站与世界之巅

China Space Station over the Mountain Peak

梅里雪山　中国

2021 年

当夕阳的最后一抹余辉消失在山峰背后，宁静的夜幕降临。此时，中国空间站出现在梅里雪山卡瓦格博峰的上空，犹如一颗闪烁的明珠，散发出独特的光芒。而中国航天员在距离地面 400 公里之外的太空中目睹着地球上的这壮丽景象。

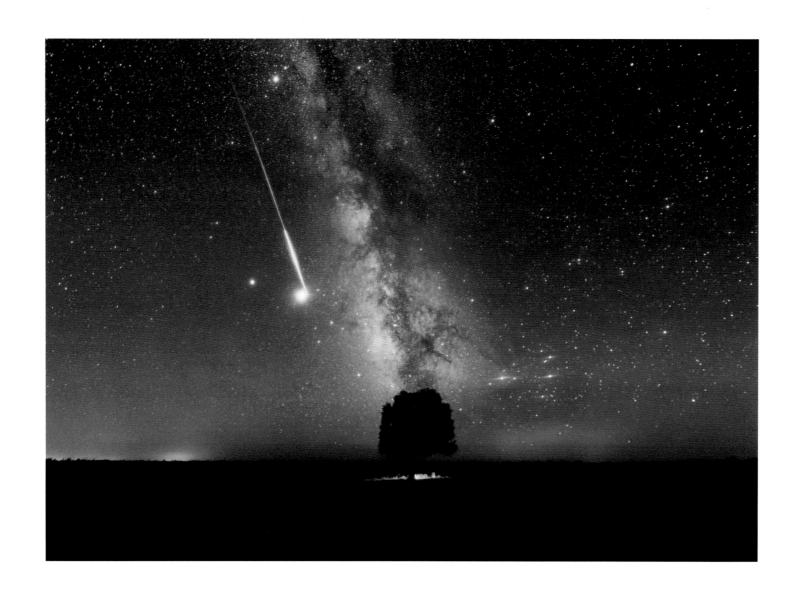

英仙座流星穿过木星

A Falling Perseid Meteor Passing the Jupiter

荒漠旁的绿洲，生长着一棵"与世无争"的孤独的树。在英仙座流星雨极大值的夜晚，我坐在树下，目睹了拖着绿尾巴的火流星穿越夜空，它在飞行中与木星"擦肩而过"，燃烧着璀璨的光芒。我又等到了夜空如期而至的美好。

库布齐沙漠 中国

2020 年

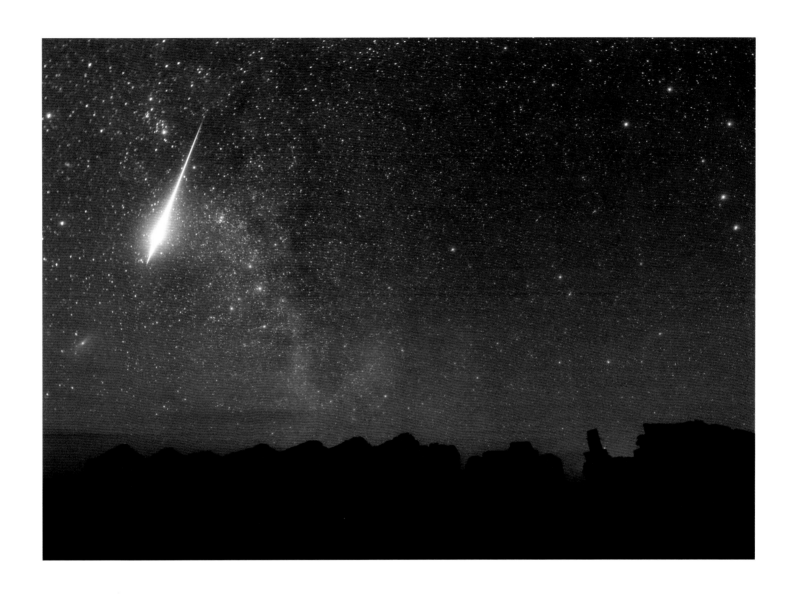

在那片寂静的无人问津之地，我通宵拍摄，捕捉到了 7 颗火流星。在拍摄间隙，我只用肉眼观察了十分钟，就看到了几十颗流星划过夜空。这个地方是中国最神秘的小镇，它曾因石油的鼎盛而繁荣兴旺，但随石油资源的枯竭，逐渐走向衰落。如今，它成为了一片荒芜之地。繁星见证了它的兴旺和陨落，而流星在我和这片陨落之地的相遇中掠过夜空。

废墟的刹那与永恒

Instant and Eternity over the Ruins

石油小镇　中国

2018 年

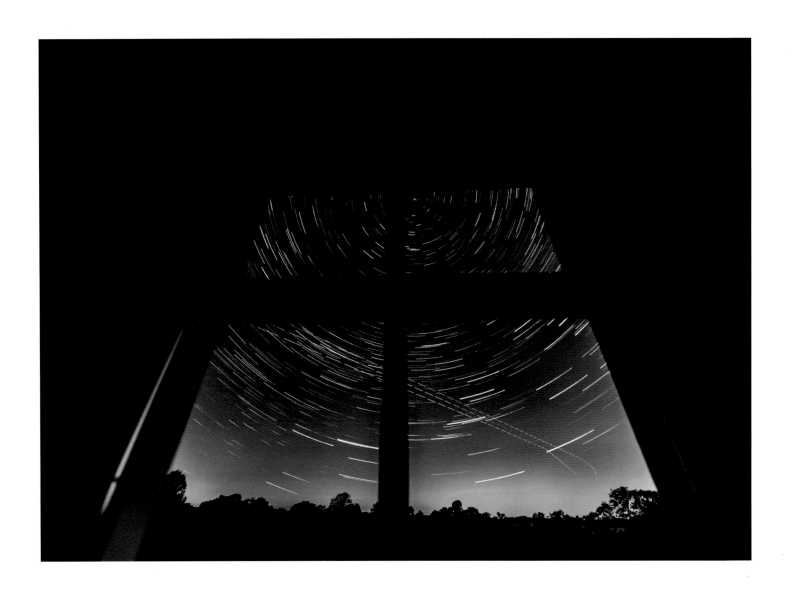

窗外的斗转星移

The Portrait of Swirling Stars

当我们头顶的漫天星光被城镇中的灯光所吞噬掩盖时，仍有一些亮星随着地球的自转留下了属于它们的轨迹。透过窗户这小小的"画框"，宇宙送给每个仰望星空的人一幅绚丽的画作。

纳斯　爱尔兰

2019 年

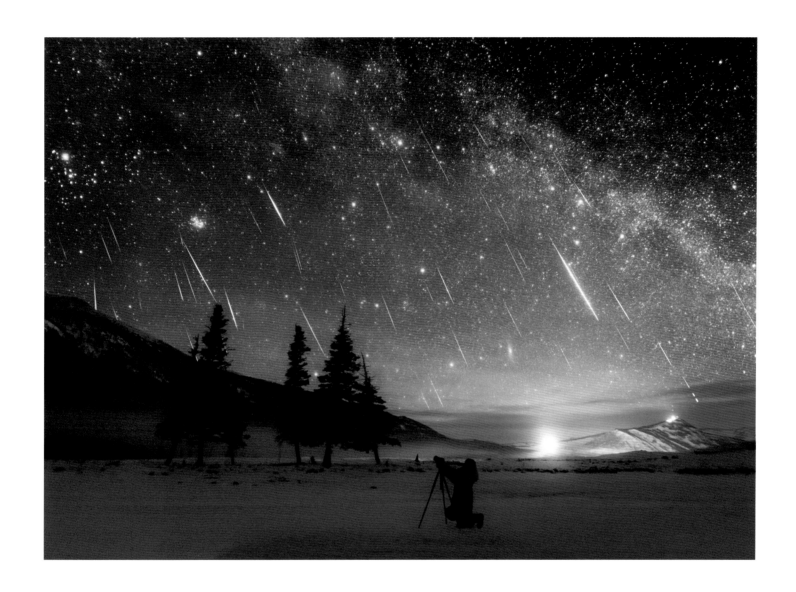

等双子座流星雨洒满天际

Night Sky Painted by Geminid Meteor Shower

喀纳斯 中国

2020 年

雪后晴朗的夜晚，在喀纳斯零下 40 摄氏度的寒冷中，我目睹了无数流星的降临。这是地球与小行星法厄同带给我们的浪漫时刻，一颗颗流星从宇宙深处飞驰而来，洒满天际。每一颗流星的出现都像是一个许愿的机会，我们默默地将希望寄托于流星闪烁的光芒之中。

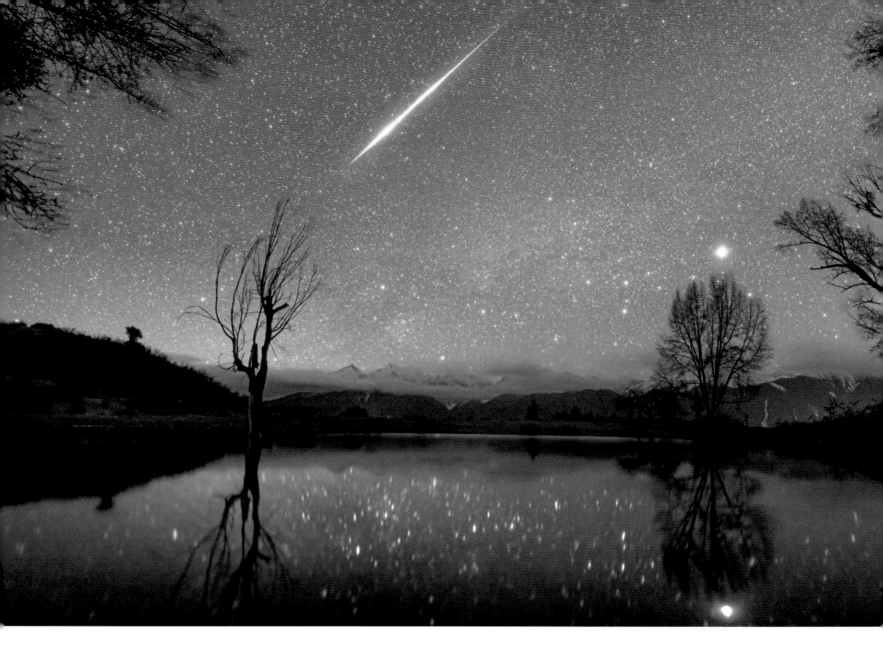

双子座流星雨的贺礼

A Present from Geminids Meteor Shower

夜空中，一颗火流星划破天际，它的光芒闪耀而过。与此同时，夜空中最亮的恒星天狼星倒映在湖面。我站在雪达湖旁——这唯一可以看梅里雪山卡瓦格博峰倒影的地方，静静地等待着双子座流星雨带来的宇宙之光。

梅里雪山　中国

2021 年

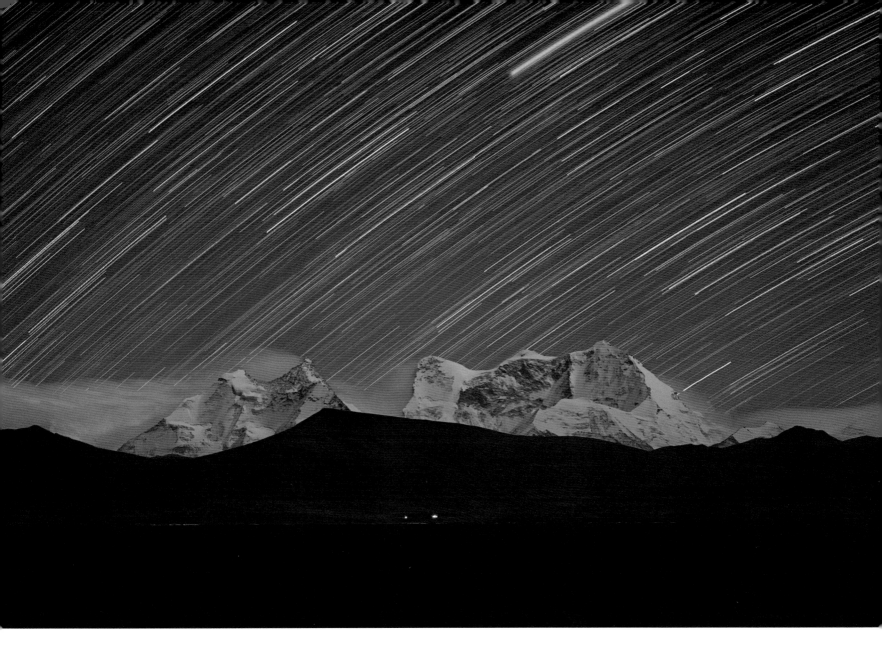

当月光照亮喜马拉雅山时，我目睹了它与银河系中最大的球状星团——半人马座欧米咖（Centauri Omega）相遇。这是一个曾被误认为是恒星，且环绕着我们银河系的球状星团，也曾被认为是一个与银河系合并的小星系所遗留下的核心。它在西藏纯净的夜空中几乎肉眼可见，很难想象这一道微弱的星光中包含着约 1000 万颗比太阳更古老的恒星。

喜马拉雅山脉在地球上已经存在了很长时间，但随着数千光年之外的星光到来，这片皑皑的雪山仿佛是宇宙的新生儿。远道而来的星光陪着我们在地球上沉思，带领我们回溯天外几万年的宇宙时光。

穿越时光

Crossed Time

普莫雍措　中国

2022 年

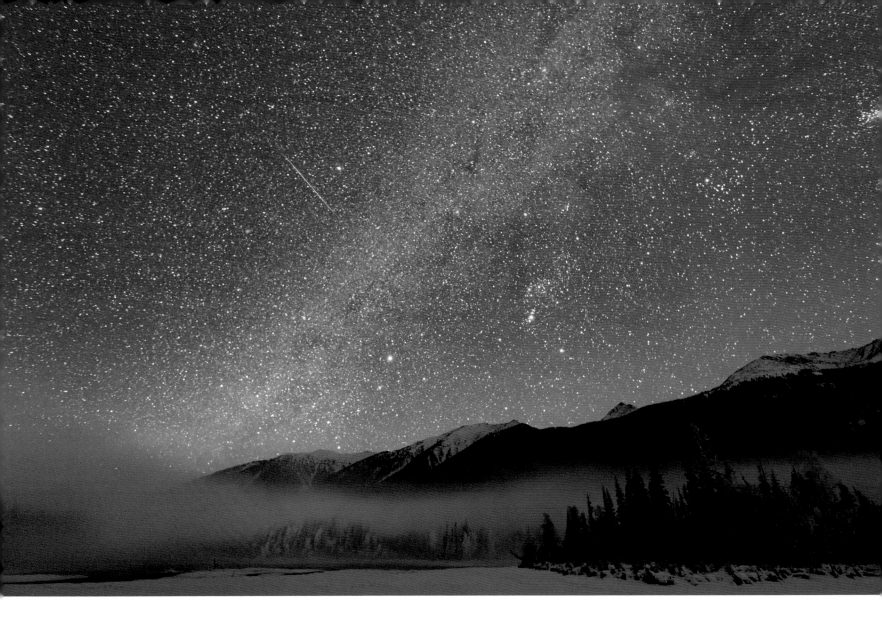

双子座流星雨乐章 1

The Melody of Gemini's Meteor Shower Ⅰ

喀纳斯　中国

2020 年

夜幕降临，所有白日间沉睡的星星都在暗夜时刻苏醒，开始闪烁着明亮的光芒。

在双子座流星雨极大值的时段，几乎一抬头就能看见无数颗划过的流星，还有夜空中的仙女星系，猎户星云，昴星团以及那些彩色的气辉，这是我在喀纳斯的双子座流星雨之夜遇见的最美好场景。

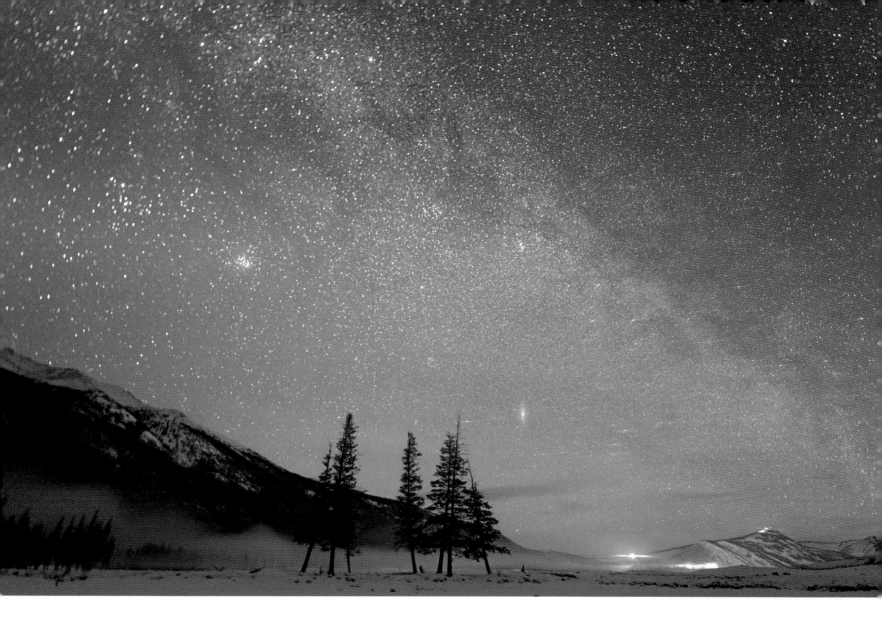

双子座流星雨乐章 2

The Melody of Gemini's Meteor Shower Ⅱ

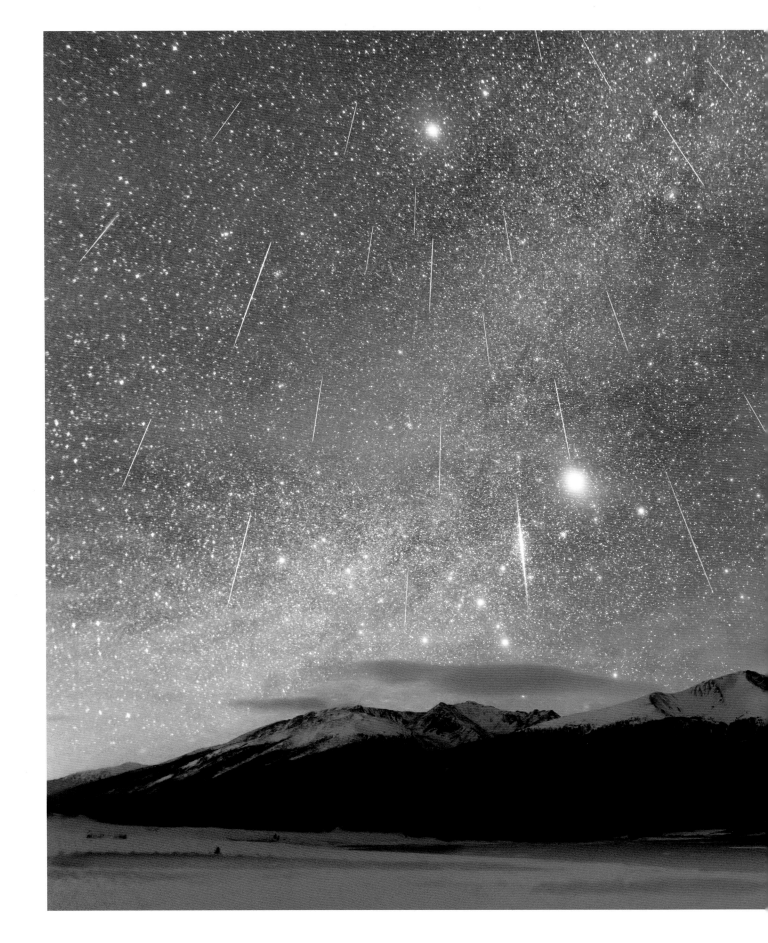

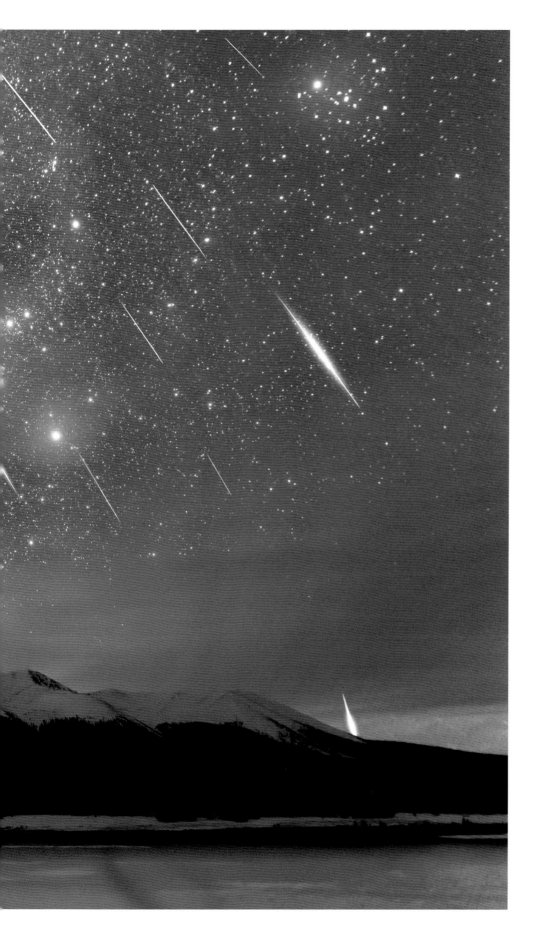

双子座流星雨乐章 3

The Melody of Gemini's Meteor Shower III

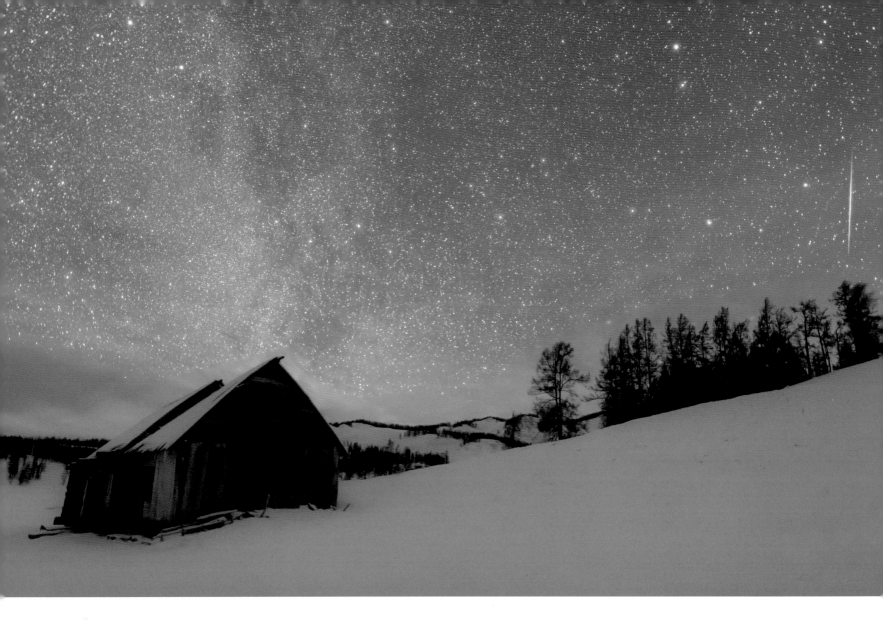

双子座流星雨乐章 4

The Melody of Gemini's Meteor Shower IV

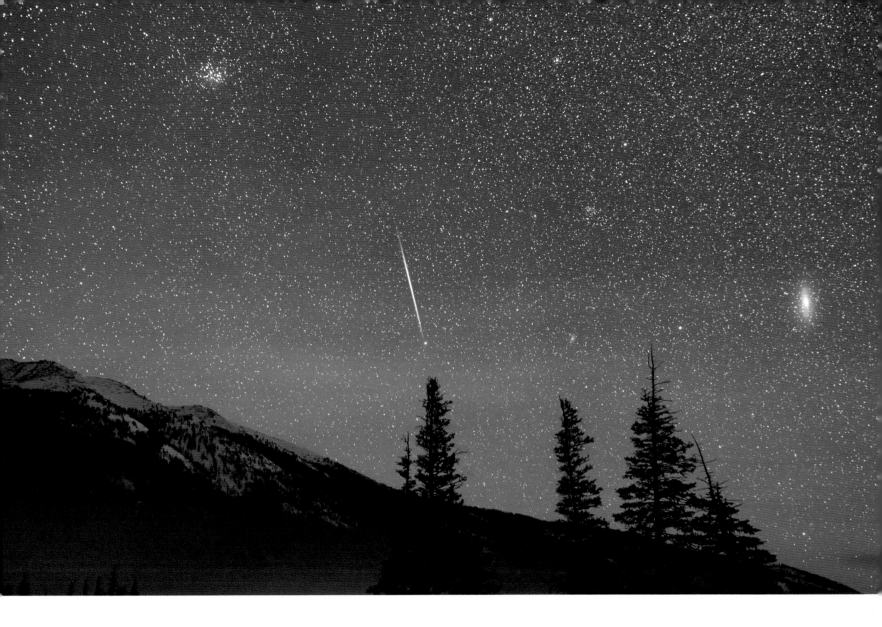

双子座流星雨乐章 5

The Melody of Gemini's Meteor Shower V

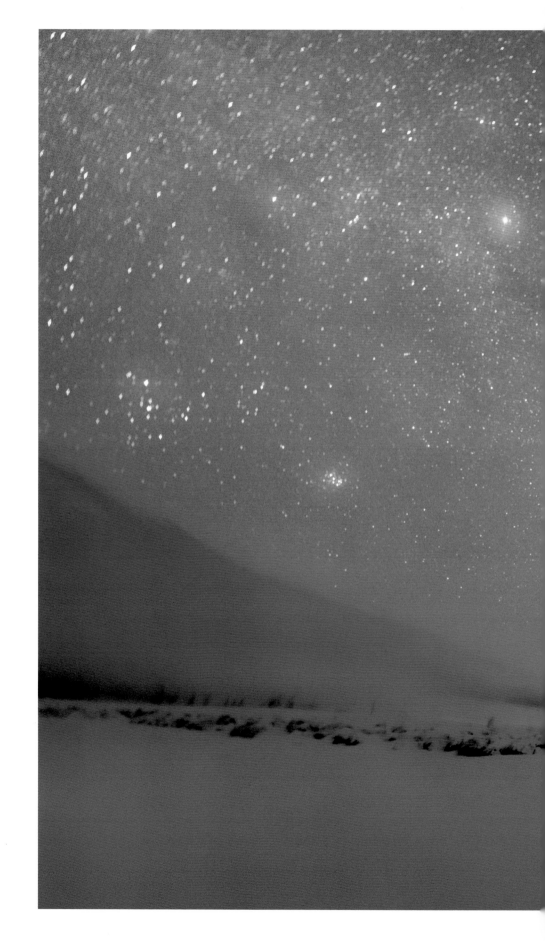

双子座流星雨乐章 6

The Melody of Gemini's Meteor Shower VI

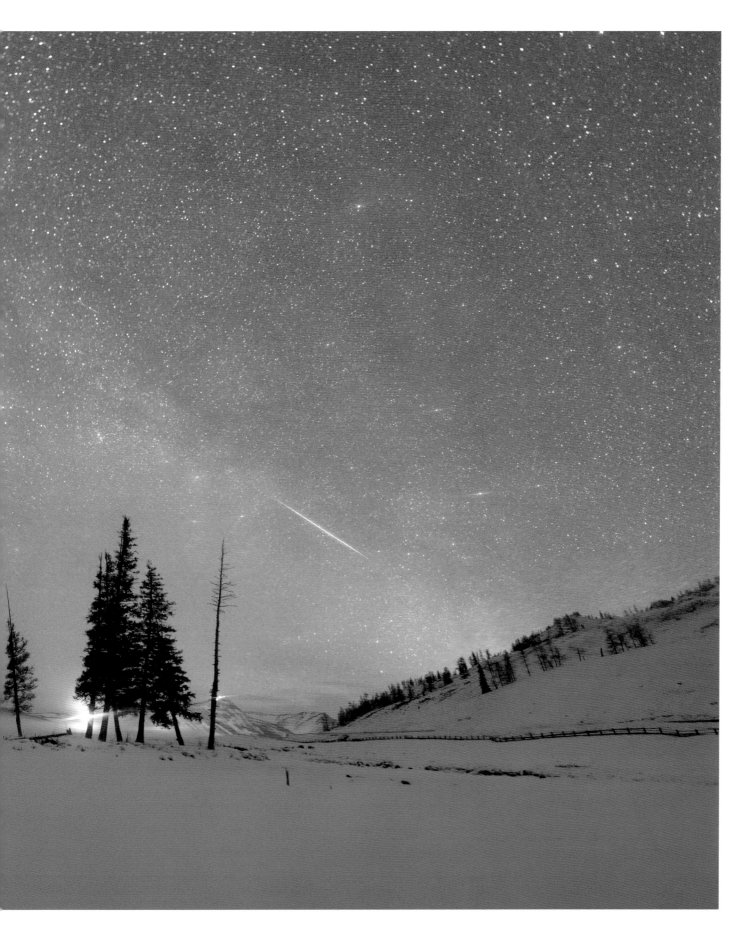

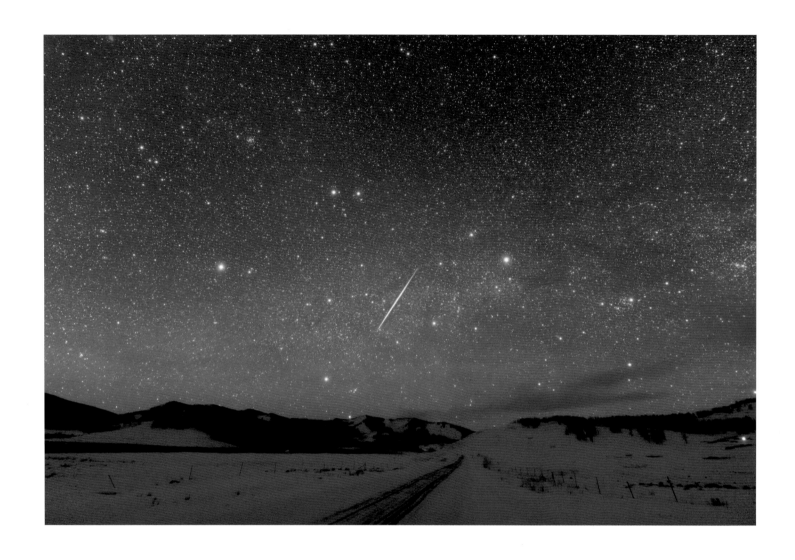

双子座流星雨乐章 7

The Melody of Gemini's Meteor Shower VII

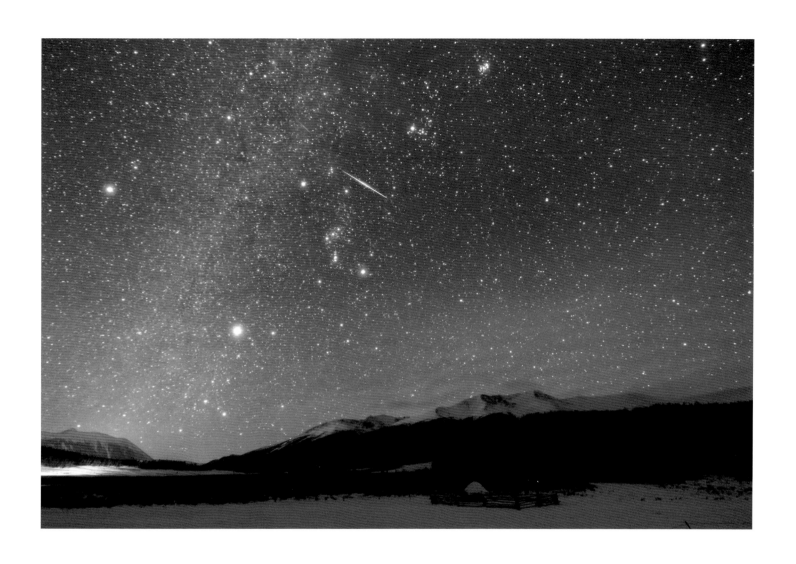

双子座流星雨乐章 8

The Melody of Gemini's Meteor Shower VIII

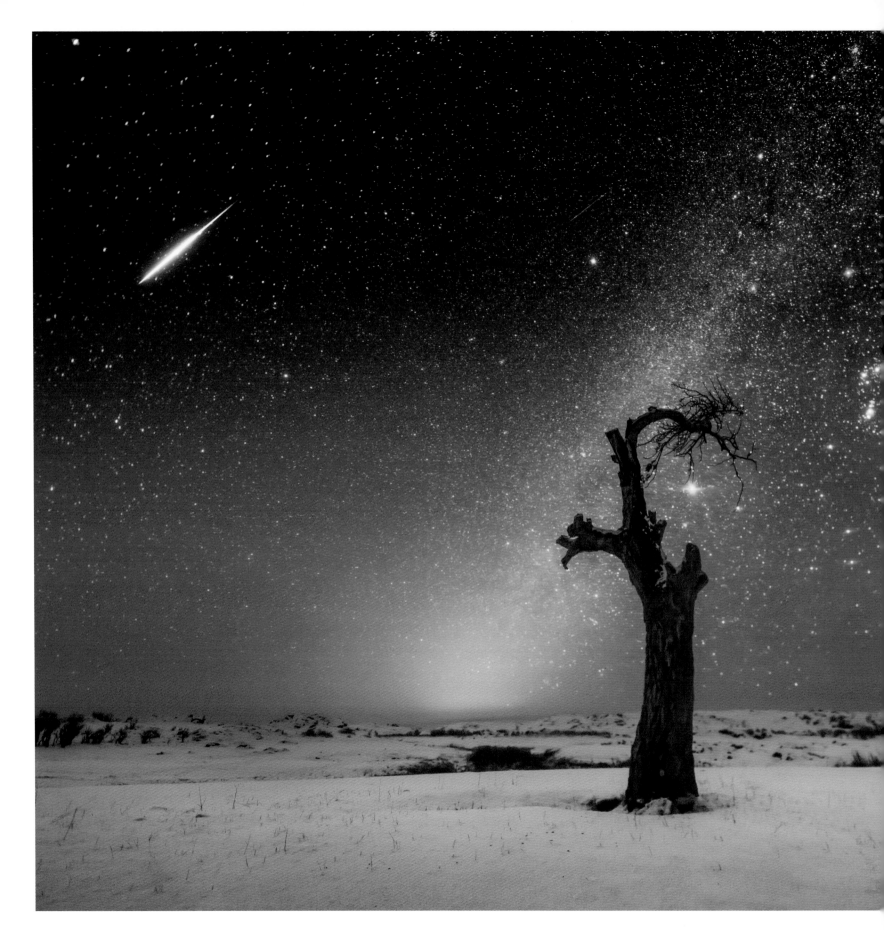

孤独树的星星灯

A Lone Chandelier

新疆　中国

2020 年

在旷野中独自矗立的那棵树，也许在白天略显孤单，但当夜晚降临时，它却有无数星光作伴。一颗闪亮的星星刚好"悬挂"在树枝的末端，宛如一盏点亮的星星灯，为这棵孤独的树增添了一份独特的华丽。虽然冬季夜空没有夏季银河升起时那样绚丽夺目，但在这寒冷的季节可以看见更加丰富的星群和更多的亮星。

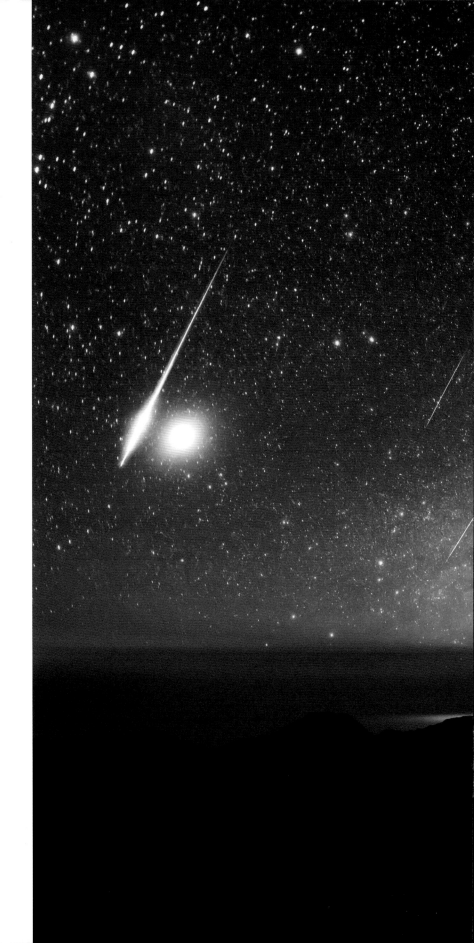

英仙座火流星与火星

A Bolide from Perseids Crossing Paths with Mars

九宫山　中国

2018 年

站在九宫山的山顶，我目睹英仙座火流星掠过火星，并伴着数颗小流星，照亮了"夏季银河大三角"。在浩瀚宇宙中，我们的存在渺小而短暂，就像这一颗颗流星，划过夜空时尽情燃烧、闪耀，路过地球，路过生命，成为风景，又继续坠入宇宙。

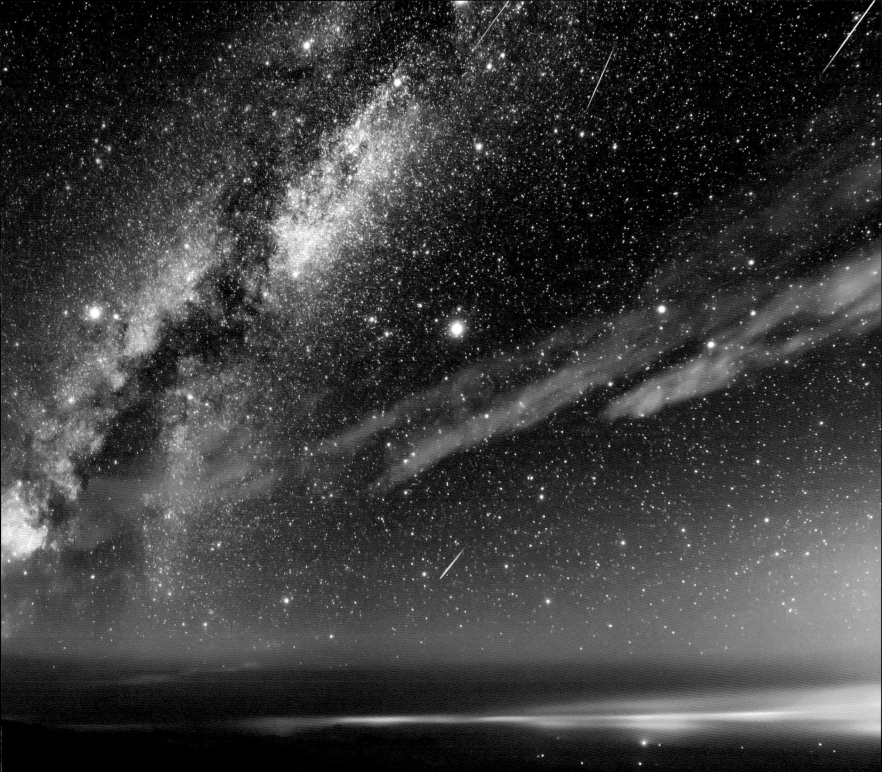

Deep-Sky Objects

深命体

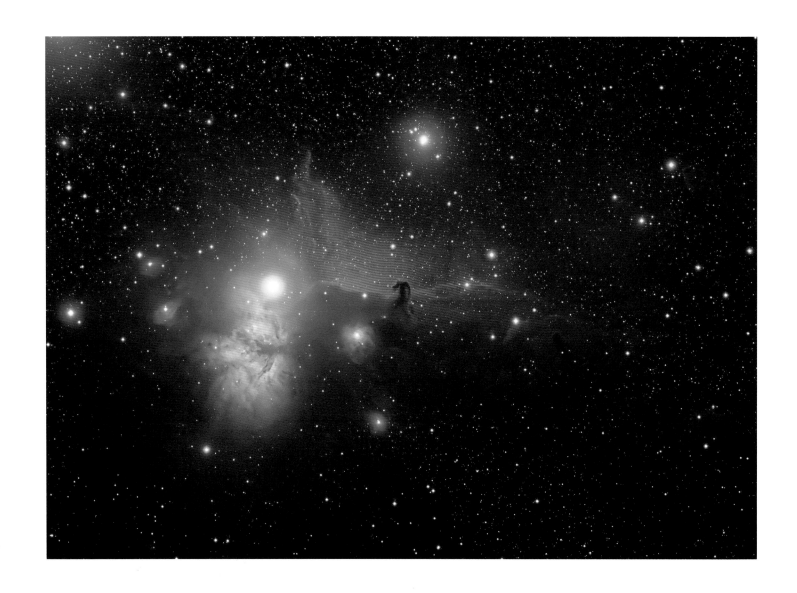

巴纳德的田野

Dream of the Barnard's Loop

云南　中国

猎户座

2019 年

在猎户座和巴纳德环之间的那片田野，装载着无数孩子对星空的梦想。那里的马头星云（巴纳德 33）就像一只在星际中翱翔的鹰，距离地球 1500 光年之外。马头星云属于猎户座分子云团，是由哈佛大学天文台威廉敏娜·佛来明在 1888 年拍摄的 B2312 号干版照片上发现的。这寒冷暗尘埃云底部的亮点是一颗颗正在诞生的年轻恒星，属于它们的宇宙之旅才刚刚开始。

光年之外的凝望

Gazed Upon from Space

云南　中国

波江座

2019 年

这是我用了近一周时间拍摄的位于波江座的宇宙肖像，累计曝光 17 个小时。它被称为 IC2118 女巫头星云，距离我们近 1000 光年，被认为是一种古老的超新星遗迹或气体云，虽然不发光，但星云内的尘埃反射了参宿七的蓝光。

女巫头星云凝视着猎户座方向的明亮超巨星参宿七，我称其为"光年外的凝望"。我们凝视星空就如同女巫头星云凝视着参宿七，看到了自己的过去、现在和未来。

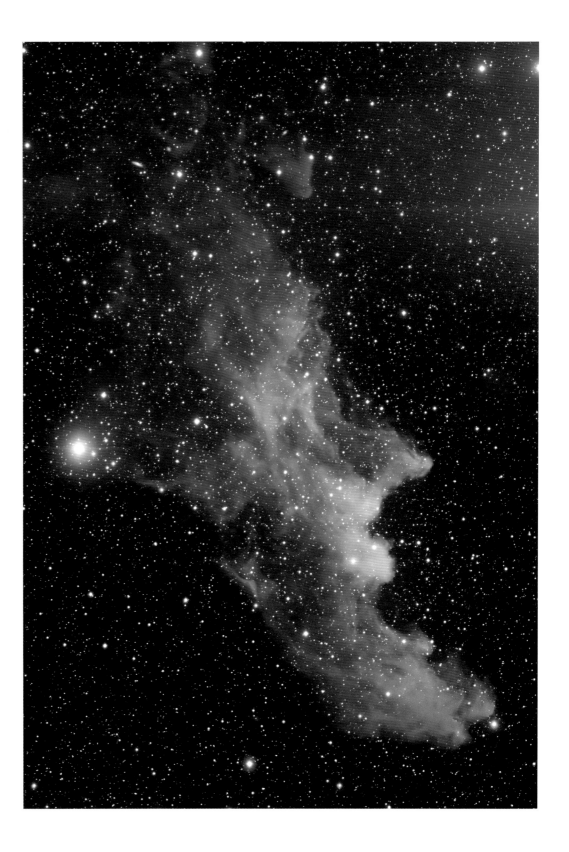

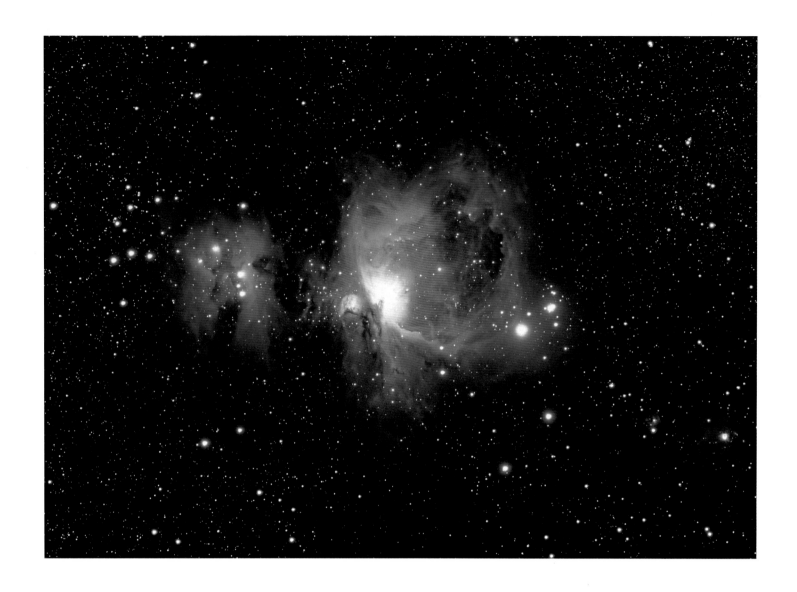

猎户星云

The Orion Nebula

云南　中国

猎户座

2020 年

与你分享我在天空中熟悉的伙伴之一，那就是猎户座大星云 M42。它是全天最明亮的气体星云之一，仅次于南天的船底座大星云，在无光污染地区的夜空中，肉眼就可观察到它的存在。这个星云非常年轻，它是太空中一个正在孕育新恒星的巨大气体尘埃云，用肉眼通过望远镜观察，其形状犹如一只展开双翅的飞鸟。它的直径约 16 光年，距地球大约 1500 光年。

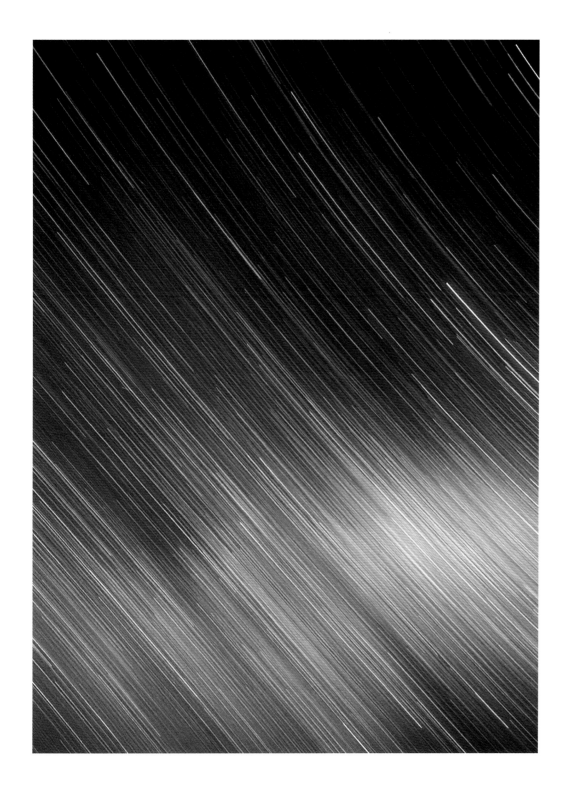

赤道仪故障艺术：星轨

Faulty Art: Dance Nebula with Star Trails

2021 年

这件作品是由我望向宇宙的伙伴——赤道仪创造的。赤道仪本应带动相机跟随夜空中的天体运动，让星星在照片中呈现完美的圆形。在一次不小心拧松螺丝的失误操作下，赤道仪却创作出了意想不到的宇宙之美，就像绘制出了美丽的星轨一样。这个缺憾之美从一个独特的维度展现了宇宙的美妙。

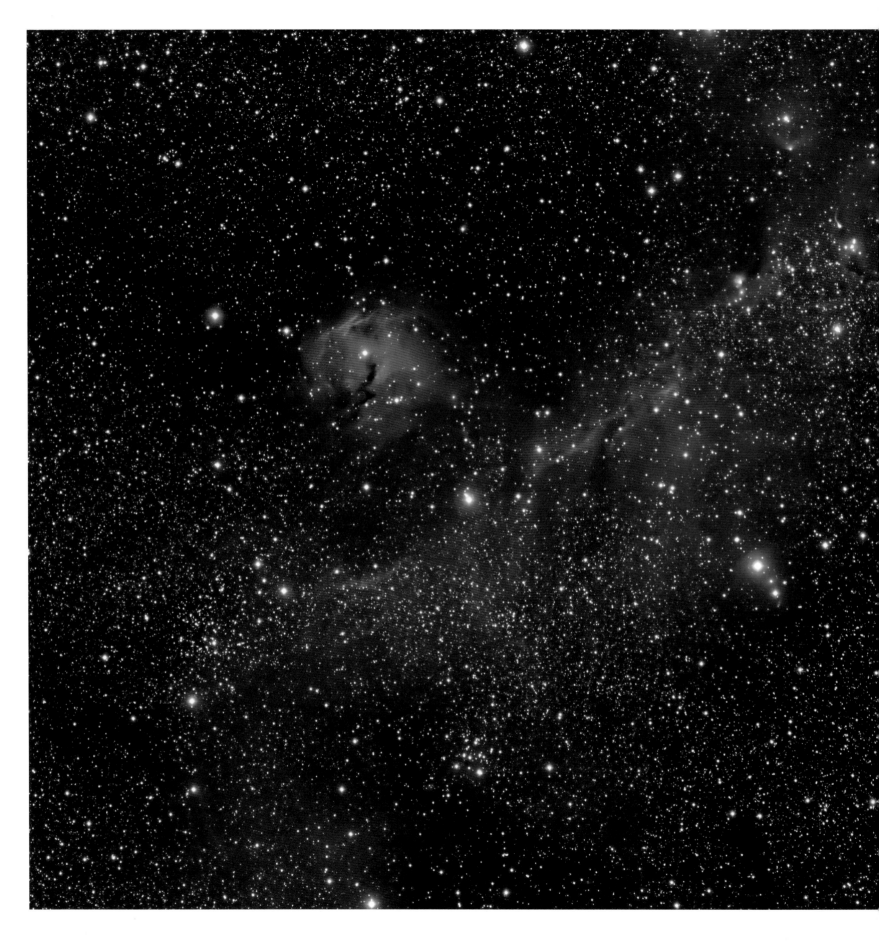

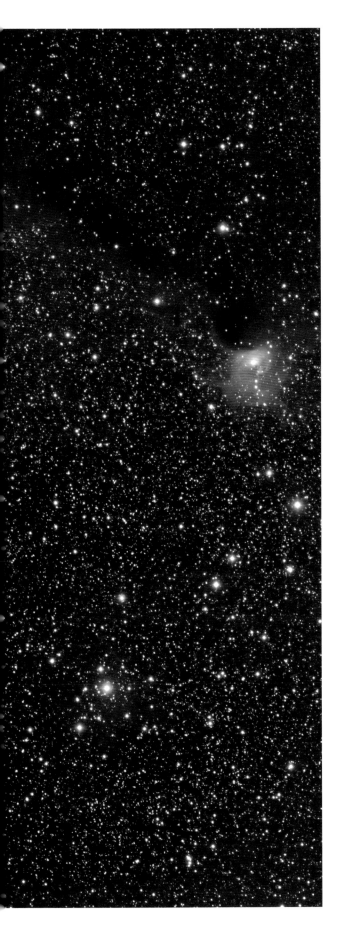

宇宙的哀悼：海鸥星云

The Seagull Nebula

云南　中国

麒麟座　大犬座

2020 年

海鸥星云，距离地球约 3800 光年，犹如一只哀悼的鸟。

在这寂静的画面背后，隐藏着无数璀璨的星河，每个亮点都是宇宙中的一个恒星系。

我想，每个让众人哀恸的逝者，都像是一颗超质量的恒星，即使他们奏响了生命的终章，也会在宇宙的某个角落留下灯塔般明亮的痕迹。虽然我们无法与他们再见面，但他们依然存在于永恒的维度之中。

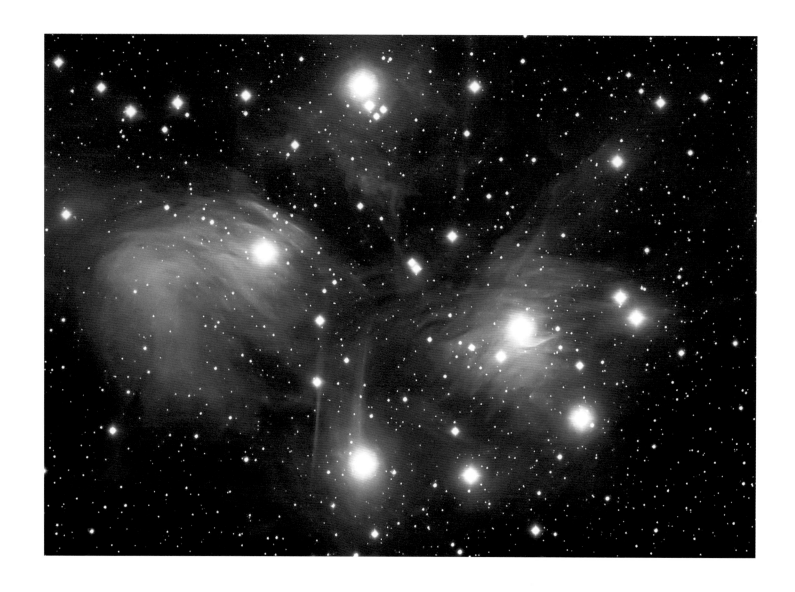

昴星

The Pleiades

云南　中国

金牛座

2022 年

"看！夜晚的天空好像有猫咪来过，你看，我甚至还拍到了它在金牛座天区留下的蓝色爪印。"

当我们在城市晴朗的冬季夜空中凝望猎户座时，如果往它的西北方向望去，会看见一颗发红的明亮星辰，那就是毕宿五 (Aldebaran)，它是金牛座的眼睛，在阿拉伯语中它的名字意为"追随者"，而我们常常能看到它在夜空中跟随着昴星团。昴星团距离我们约 440 光年，包含着超过 3000 颗恒星，但我们肉眼只能看到其中的六七颗亮星，因此它也被称为"七姊妹星团"。尽管在中国和希腊神话中，昴星团代表着七位美丽的仙女，但爱猫的我更觉得这个疏散星团像一个毛绒绒的猫爪。在冬季的夜空下，千万不要忘记抬头寻找它的身影喔。

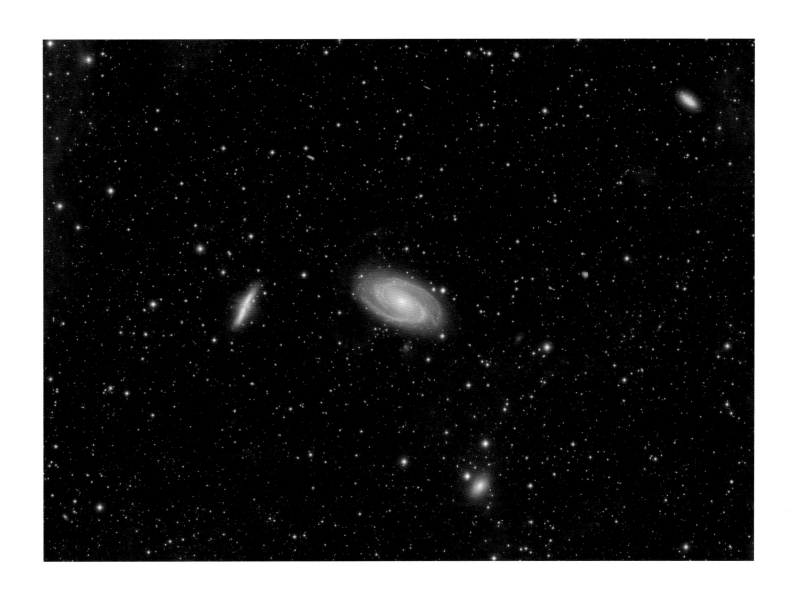

共耀星云

Gleaming Nebulae

云南　中国

大熊座

2021 年

"光是纽带，会有人将其继承，并再度发光。"

画面中央是位于大熊座的 M81 波得星系，左侧的 M82 雪茄星系中央黑洞的两侧喷发出明显的巨大红色喷流。画面中的云气是银河系内高银纬的共耀星云，它在星际间散射着遥远星光，黯淡却又真实地弥漫在茫茫宇宙中。

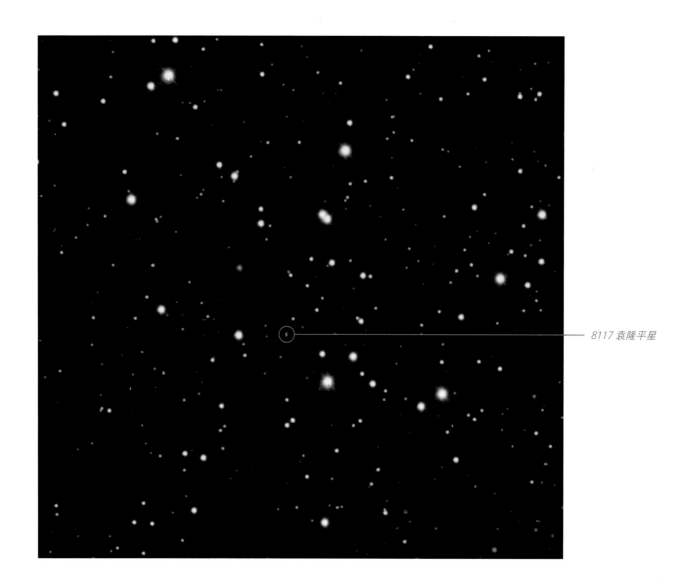

8117 袁隆平星

永恒的寄托

A Star that Never Dies

这颗小行星对我们有着特殊的意义，它的临时编号是 1996 SD1，又名袁隆平星，编号 8117。虽然它的
星等只有 17.2 等，但在夜空中它却比太阳更加闪耀。当我在这个逐渐西沉的天域巡游时，我清晰地看
到了袁隆平星在天秤座中悄然移动的身影。虽然它的星等只有 17.2 等，但在我们心中它却异常耀眼。
星空始终存在，它寄托了我们对逝者的哀思，也给予我们永恒的希望和无尽的梦想。

云南　中国

天秤座

2021 年

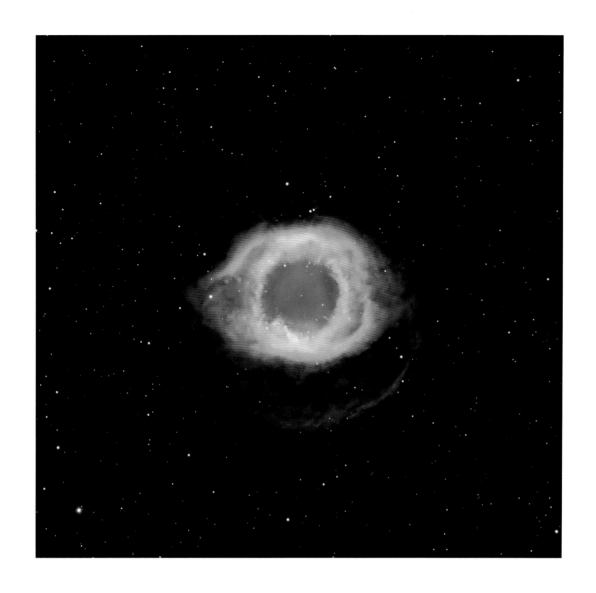

仰望未来的光

The Lights from the Future

智利

宝瓶座

2022 年

在距离我们约 700 光年的宝瓶座方向，一颗类似太阳的恒星正在经历死亡的过程。这个星云名为 NGC7293 螺旋星云。它是一种行星状星云，形状独特，是恒星演化至老年的红巨星末期喷射自己外层物质而形成的发射星云。我们的太阳也许会拥有着相似的未来。

这张照片结合了氢原子发射线和氧原子发射线的窄波段图像数据。相对于恒星数十亿年的寿命，行星状星云只能存在数万年，这短暂的时间在人类社会的长河里却显得漫长。在这"未来的光"中，我们感知人类的渺小和生命的伟大，而我们终究也和宇宙的星体一样，会灿烂，也终会消逝。

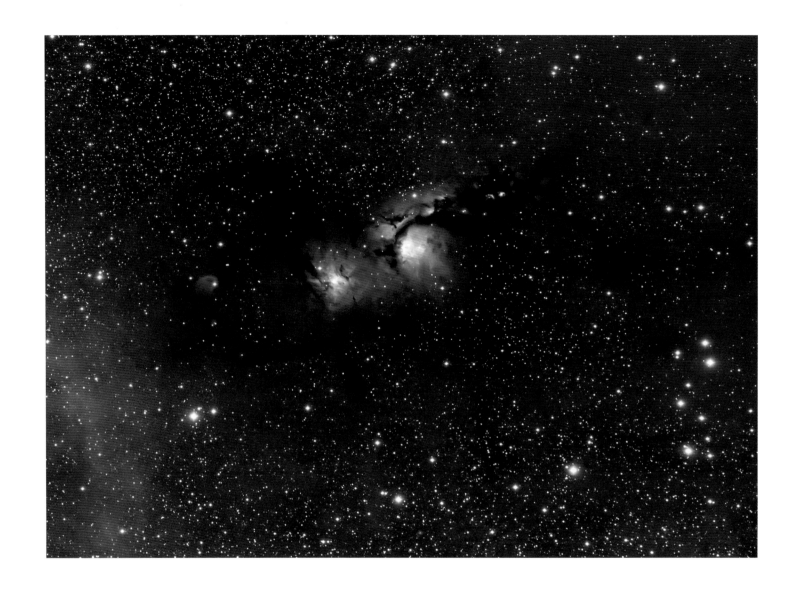

寻找光之国
M78 奥特曼星云

Searching for the Kingdom of the Light:
M78 Ultraman Nebula

云南　中国

猎户座

2021 年

很多仰望星空的孩子都相信夜空中存在着他们的英雄，比如奥特曼的故乡——M78 星云。冬季的夜晚，我开始了寻找"光之国"的拍摄。真实存在的 M78 星云距离我们约 1600 光年，它位于冬季银河的猎户座方向。星云中孕育着无数颗炽热的恒星，而幽蓝的颜色则是星云内的尘埃反射了蓝色亮星的光芒。

其实，无论世界上是否存在奥特曼，他们的光和正义都会存在于每个怀抱信念的人心中。也许当我们抬头仰望星空时，那些我们小时候曾经崇拜的英雄们也在光年之外注视着我们。我想寻找"光之国"的意义可能不仅仅在于捕捉这一张星云的照片，而是为了给心存美好的人带去希望和激励吧。

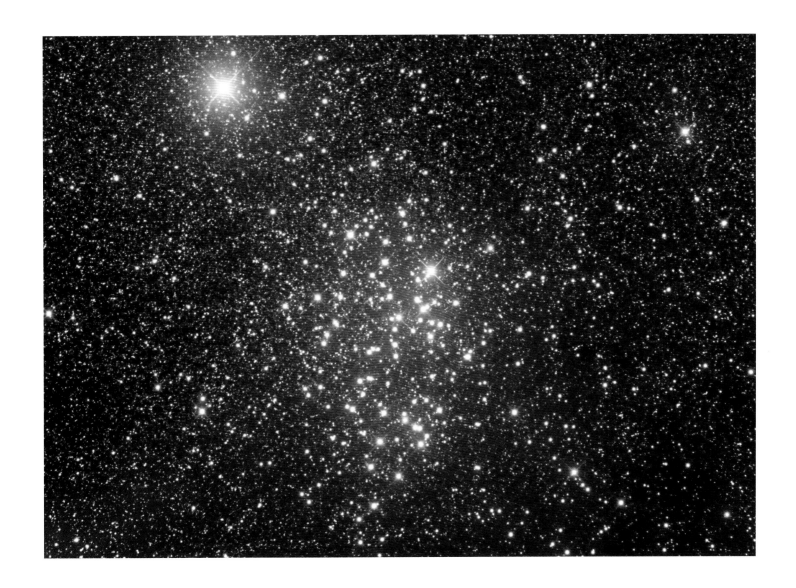

夜空中的 NGC 3532 许愿池星团，被誉为宇宙中最大的许愿池。它位于富含恒星的船底座悬臂，距离我们约 1300 光年。这个星团在夜空中的大小相当于满月的两倍，在南半球的黑夜中几乎可以用肉眼观察到，然而，它却鲜为人知，很少被人拍摄和发现。我将望远镜对准南半球的天空，NGC 3532 许愿池星团就像是宇宙中的神奇仙境，闪耀着无尽的星光，让我相信奇迹的存在，我寄托着愿望于星空。

NGC 3532 许愿池星团

A Wishing Well of the Cosmos

智利

船底座

2022 年

宇宙中的礁湖海

A Lagoon in the Cosmic Ocean

云南　中国

人马座

2020 年

M8 礁湖星云像一片粉色纯净的珊瑚海，点缀
着银河系的中心，它位于人马座，距离地球约
5200 光年。这片发射星云不断地孕育着新的
恒星，其中心有一颗无比明亮的年轻恒星——
赫歇尔 36（Herschel 36），亮度约为太阳的
20 万倍，散发着蓝色的光芒。我们在不断的
探索中感受着宇宙的炽热，流连于星空璀璨的
光芒中。

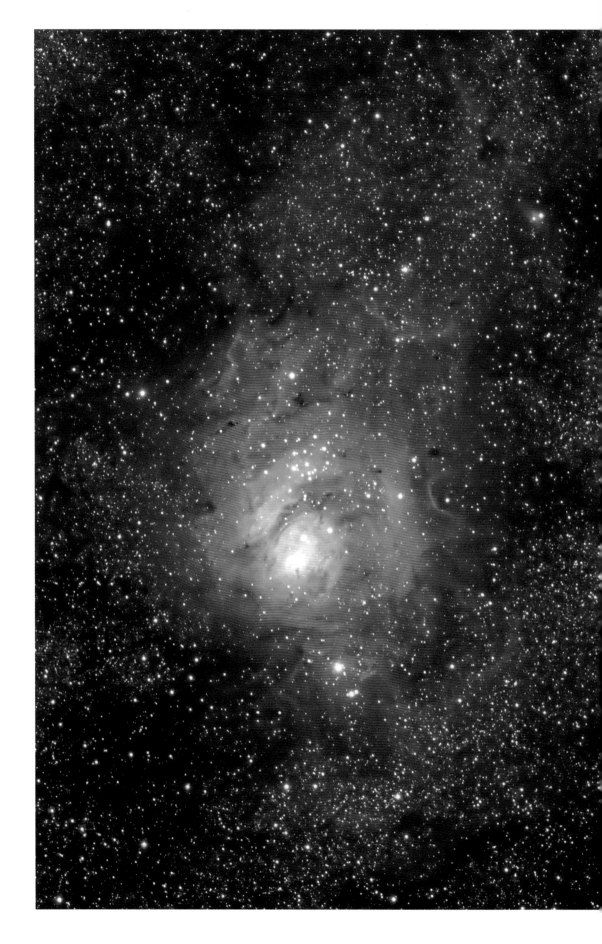

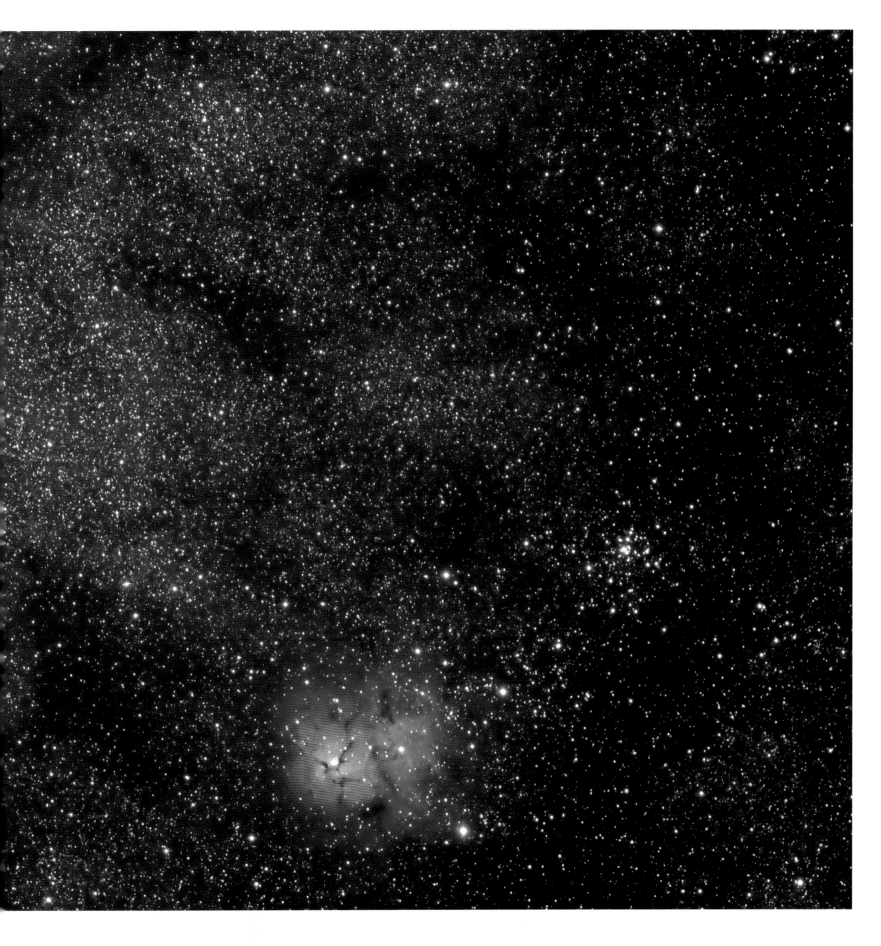

The Space Traveler

太空旅客

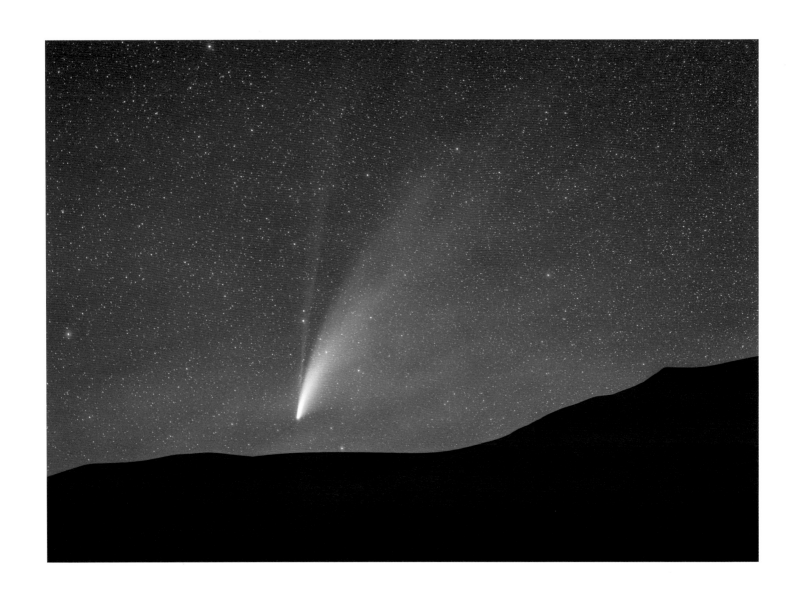

太空旅客：NEOWISE 彗星

A Space Traveler: Comet NEOWISE

阿拉善沙漠　中国

2020 年

我们的一生中，能目睹肉眼可见的彗星的机会非常罕见。但在 2020 年的夏季，一位神秘的太空旅客悄然路过，点亮了夜空。这颗被命名为 NEOWISE C/2020 F3 的周期彗星是北半球继 1997 年的海尔－波普彗星后，可观测到的最亮彗星。我在阿拉善沙漠与它匆匆见了一面。NEOWISE 彗星的公转周期较长，下一次路过地球就是 6800 年后了。想象着那个遥远的时刻，人类已经进入了全新的时代，但依然会持续探索宇宙中无尽的未知。

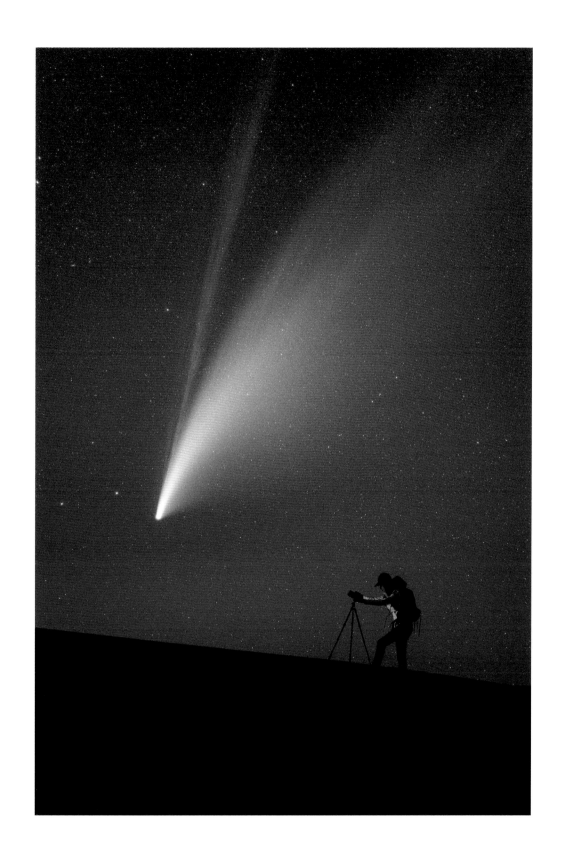

太空旅客：
追逐彗星的人

A Space Traveler: A Comet Chaser

阿拉善沙漠　中国

2020 年

2020 年夏季的夜空下，我在内蒙古的阿拉善沙漠观测到了 C/2020 F3 新智彗星。与恒星不同，彗星由彗核、彗发和彗尾组成，呈现出独特的形态。彗核是彗星的固体核心，彗发则是由气体和尘埃组成的明亮的气球状区域，而彗尾则是由彗星靠近太阳时被太阳风吹拂形成的尾巴。

C/2020 F3 新智彗星每次出现时都展现出令人难以预测的形态，这使得我们对它的追逐从未停歇。

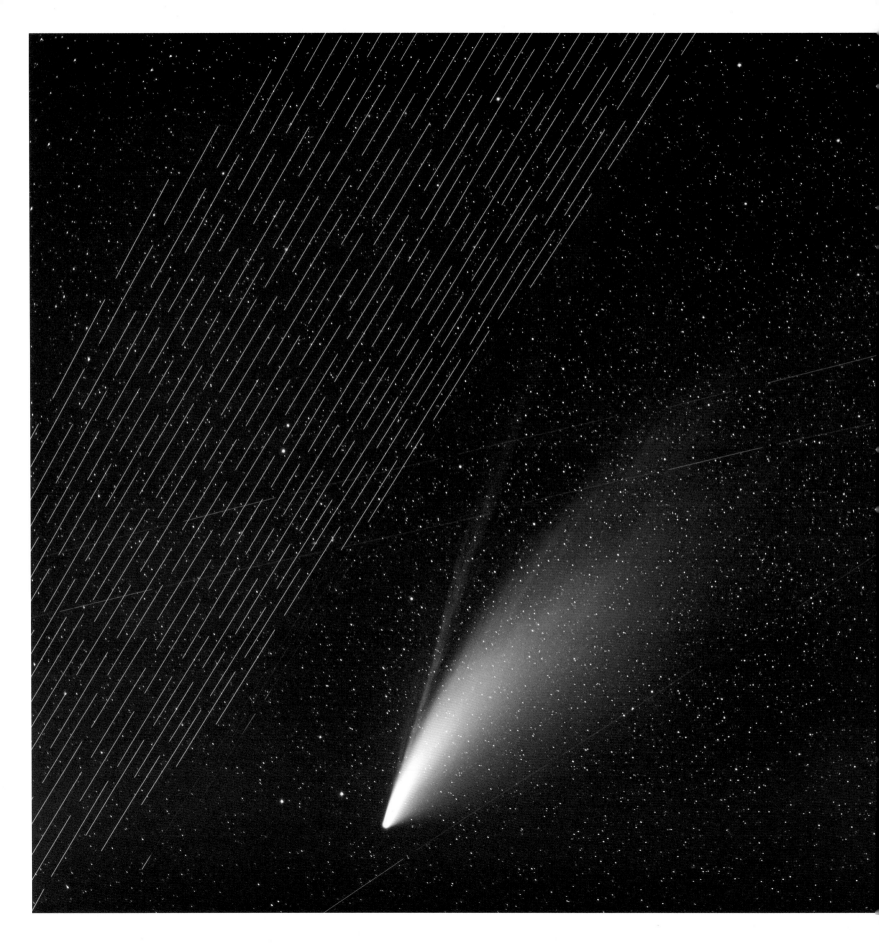

夜空的枷锁：星链

The Shackles of the Sky: Starlink

阿拉善沙漠　中国

2020 年

2020 年 7 月，NEOWISE C/2020 F3 彗星现身多国天宇。我在阿拉善沙漠拍摄 Neowise 彗星时，恰好一排排的 SpaceX 星链与之交织而过，在长时间曝光的照片上布满了如琴弦般的星光。这让我不禁思考，人类似乎在不断地将夜空上了枷锁，将地球束缚起来。

彗星在民间常被称为扫把星，因为它在运动时尾巴的形状像扫帚一样。有些迷信的人将彗星视为"灾星"。当这颗"灾星"出现在我们的天空时，与之同时出现的星链似乎也预示着天文观测的"灾难"。尽管推出星链计划的美国太空探索技术公司表示这些卫星几乎不会被注意到，但它们在望远镜与相机镜头中频繁出现，给天文观测和摄影带来了大量干扰。不仅在可见光波段，即使是在射电波段，星链卫星也会造成严重的观测干扰。

"星链计划"通过近地轨道卫星群为全球提供高速互联网服务的覆盖，但也引发了一系列负面影响。很多事都是双刃剑，我们无法对其做出绝对的判断。

人类肉眼可见的恒星数量也就 5000 颗左右，而星链卫星的数量很快将会超过这个数字。面对我们头顶的这片星空，我们应该时常仰望，并珍惜它。

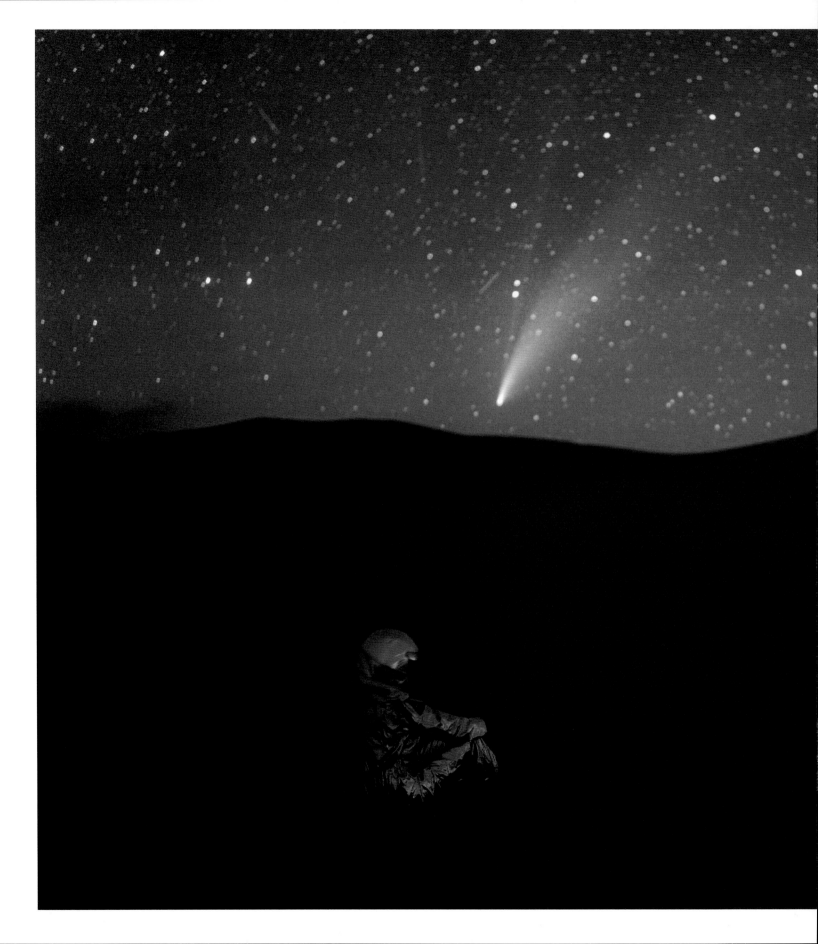

和太空旅客的相遇

The Encounter with a Space Traveler

阿拉善沙漠　中国

2020 年

The Poetic Moon

月　咏

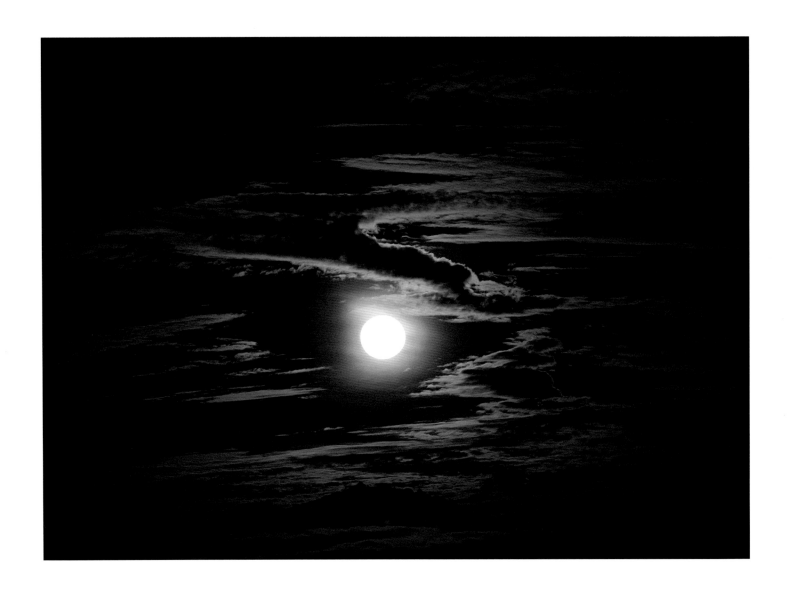

瓦纳卡的月落 1

Moonset over Lake Wānaka I

当我完成对麦哲伦星系的摄影，自驾回程时，一幅宁静而壮丽的画面出现在我的眼前。透过车窗，我看到云朵如山海般铺展开来，月亮渐渐落下的景象。我立刻停车，架起三脚架，用相机记录下月亮在光辉中慢慢降落的美景。在那静谧时刻，我感受到了自己的生命在月光中的流转，内心也沐浴在宁静与平和之中。这是我在南半球见过的最美的月落之一。

瓦纳卡　新西兰

2019 年

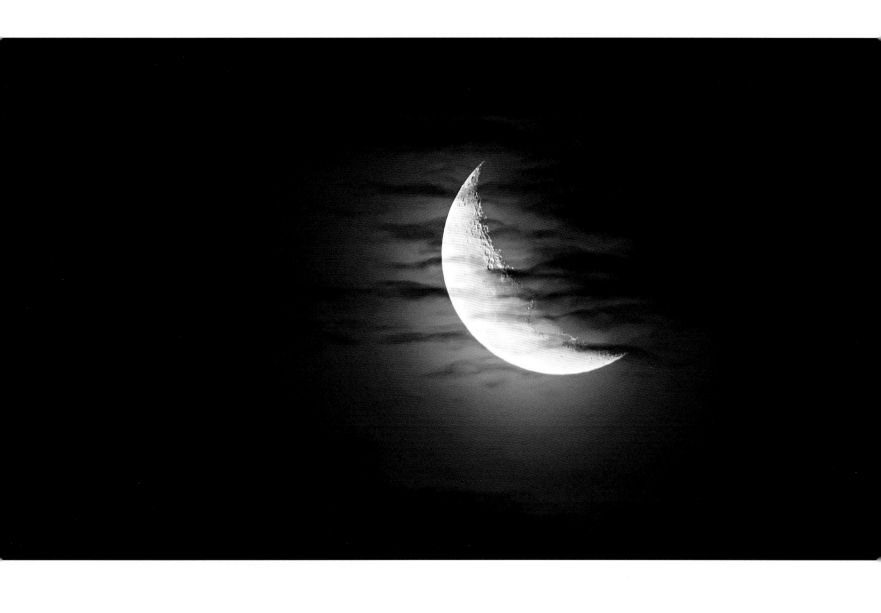

瓦纳卡的月落 2

Moonset over Lake Wānaka II

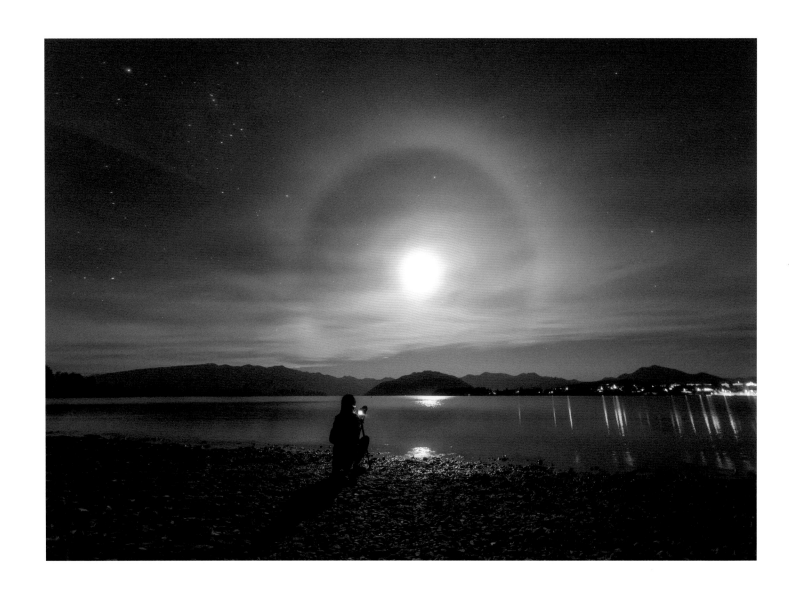

瓦纳卡湖畔的双月晕

Moon Surrounds by A Double Halo over Lake Wānaka

当月亮倒映在瓦纳卡湖，湖水与月光美妙交融之际，我记录下了这壮观的一幕。冰晶对月光的折射在空中绘就了 22°与 9°的双月晕，其中内圈角半径 9°的晕环很容易被人忽略，因为它与月球非常接近。

瓦纳卡　新西兰

2019 年

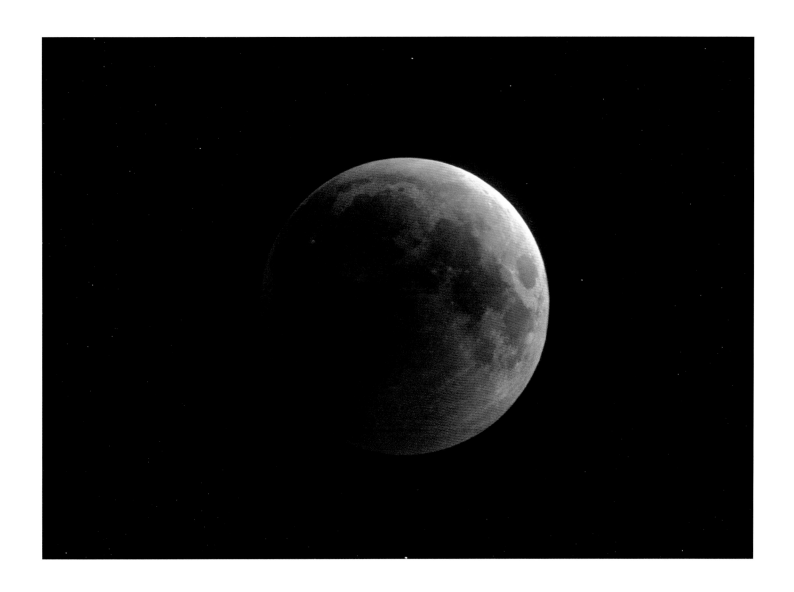

月亮的颜色也可以呈现出温暖的色调。当月球进入地球的本影中时，它不再是我们经常看到的冷灰色。相反，经过地球大气层散射后的光线使得月球阴影的核心呈现出落日般的红色。这种色彩的变化让我们能够欣赏到恒星、行星和卫星带给我们的太空艺术。

月全食

Total Lunar Eclipse

冰岛

2019 年

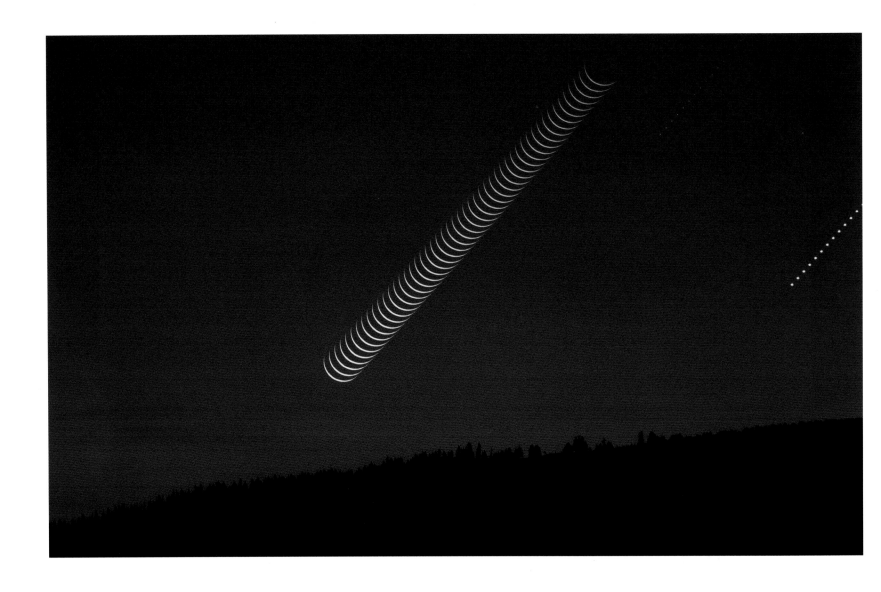

月咏

Paralleled Company

伊犁河谷　中国

2020 年

我们看着月相每天的变化，从日月黄经差为 0° 的"朔"到满月再到残月，它不断循环，且有规律地变化着。凌晨 6 点，残月从东方的山头缓缓升起。它呈现出与新月相反的形状，与启明星金星和井宿五一同创造出美丽的场景。虽然月球与金星在各自的轨道上运行，但在那一刻，它们在我的镜头前相遇了。然而，随着晨晖初现，它们很快就被阳光所掩盖。

"同一个夜晚，有人在沉睡，有人抬头仰望着月亮。"

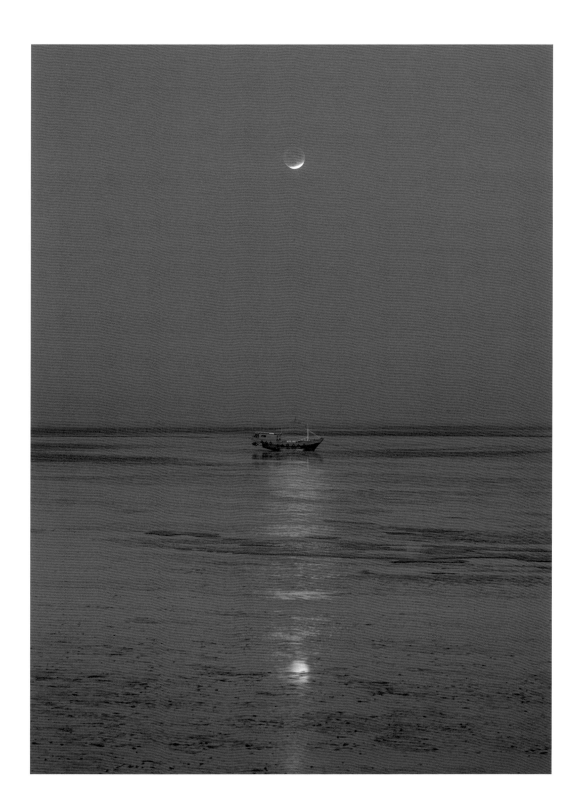

月食

An Almost Total Lunar Eclipse

东台　中国

2020 年

维纳斯带在日落后正倒映在海平面上，把整片海面染成了粉紫色。当地、月、日在几乎一条直线时，月球进入地球影子的一部分，我目睹了一场接近全食的海上月偏食。

月

The Moon

大理　中国

2020 年

可爱的、圆圆的月亮正散发着温柔的光，旁边的云也想靠近月亮，因为它知道月光会把单调的云朵染成七彩的颜色。

海上生明月

Bright Moon Shines over the Sea

月亮是夜空中最亮的眼睛，它的目光所及之处都抹上了一束束温暖的光。

云南　中国

2021 年

洱海满月倒影

Reflection of the Full Moon

云南　中国

2021 年

看月光慢慢地把它周围的云朵染成了
彩虹的颜色。

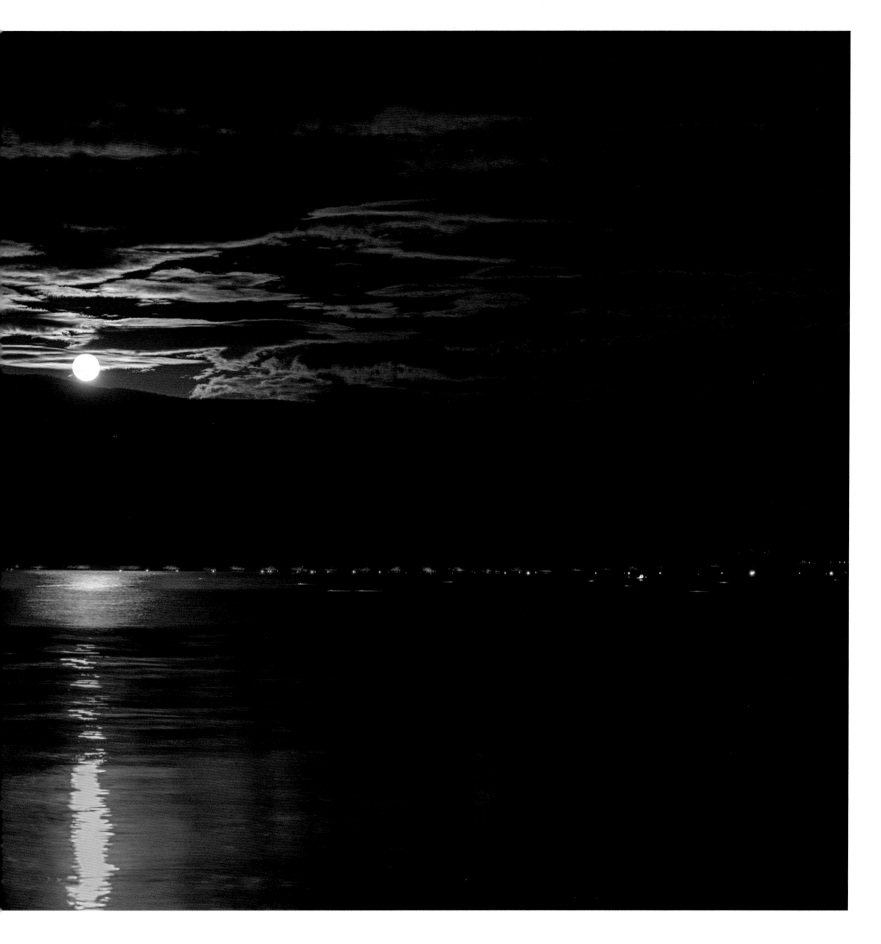

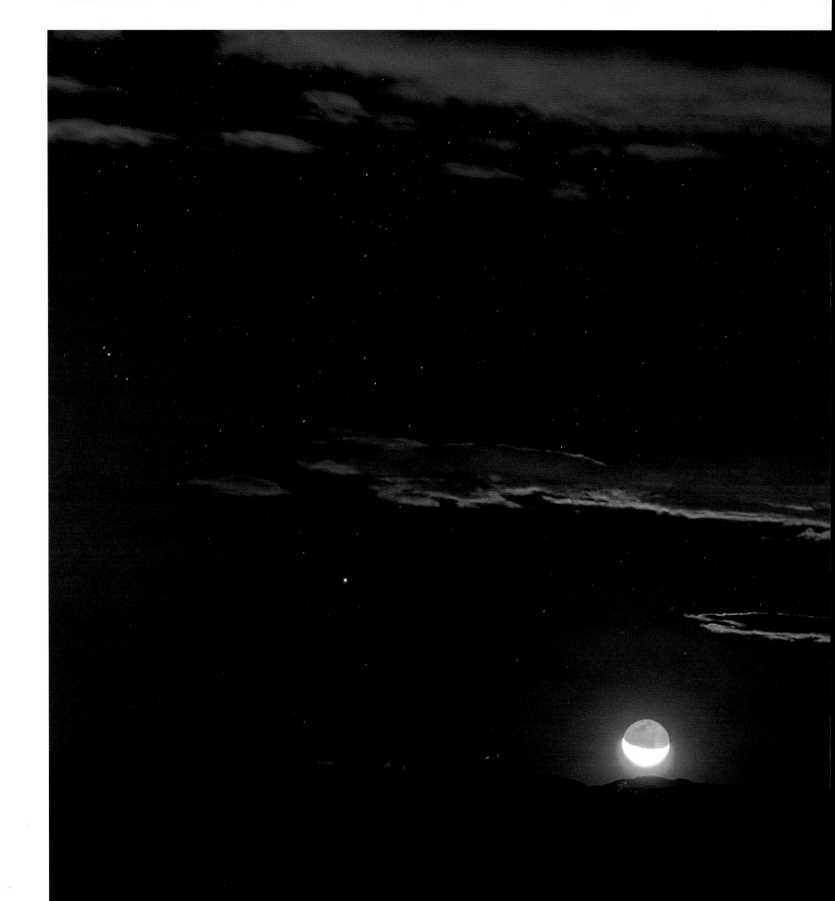

夜空的星月笑脸

A Smile in the Night Sky

高美谷　中国

2020 年

月球静静地伴随着轩辕十二（狮子座 γ 星在中国的称谓）和轩辕十四（狮子座 α 星），从东方的山头上缓缓升起。这美好的双星与明亮的月亮，如同三颗灿烂的宝石，在夜空中闪耀，给地球上的万物生灵带来了最可爱的微笑。

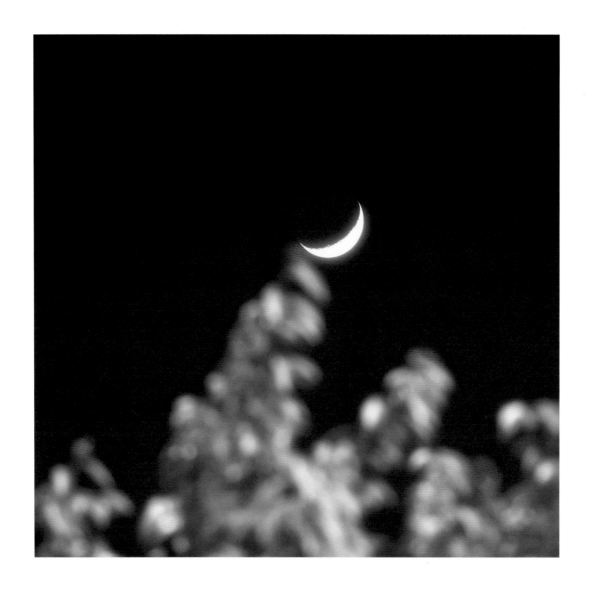

花与月

Flowers under the Moon

高美谷　中国

2021 年

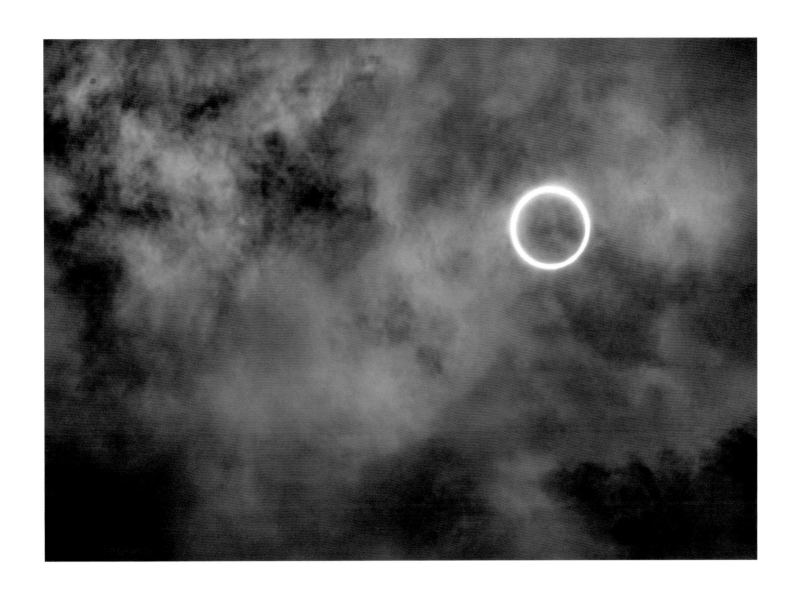

天空的指环

A Ring of Fire

玛旁雍错　中国

2020 年

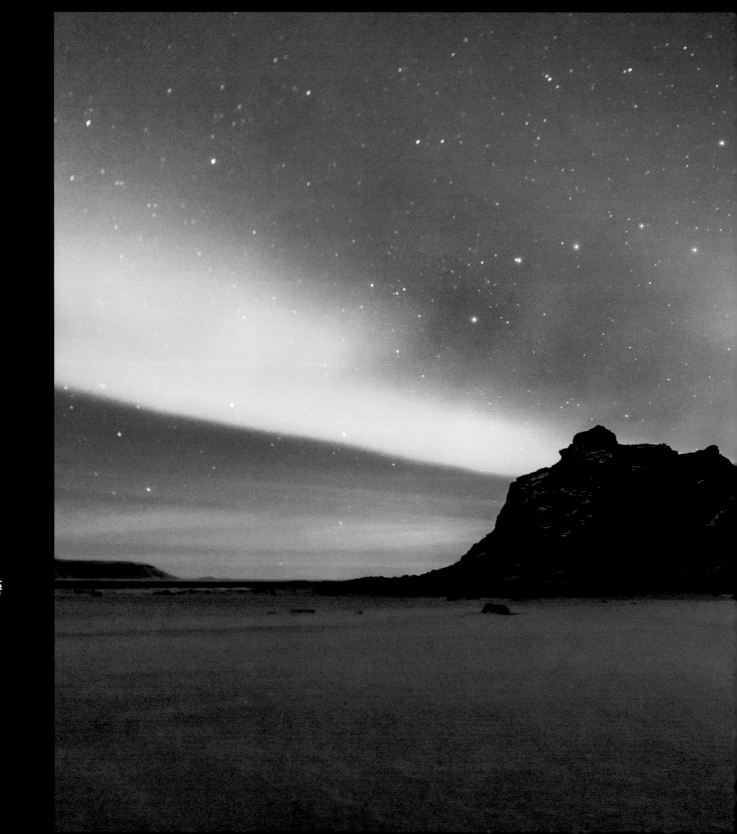

月亮的翅膀

Wings of the Moon

冰岛

2018 年

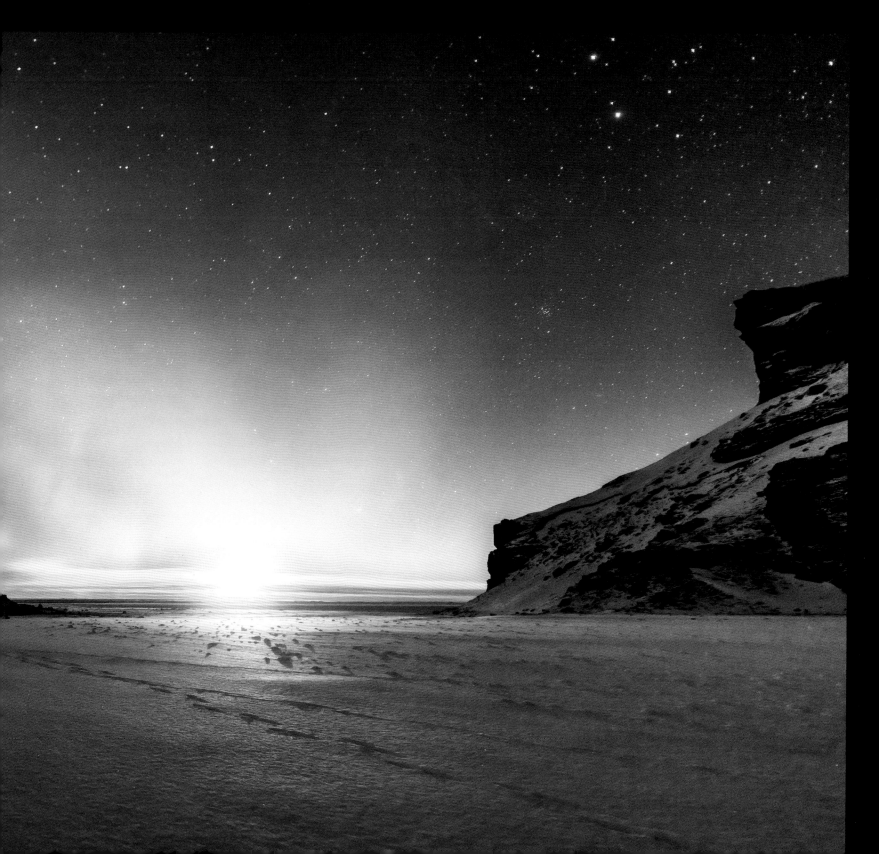

The Dance of Solar Wind

太阳风的舞蹈

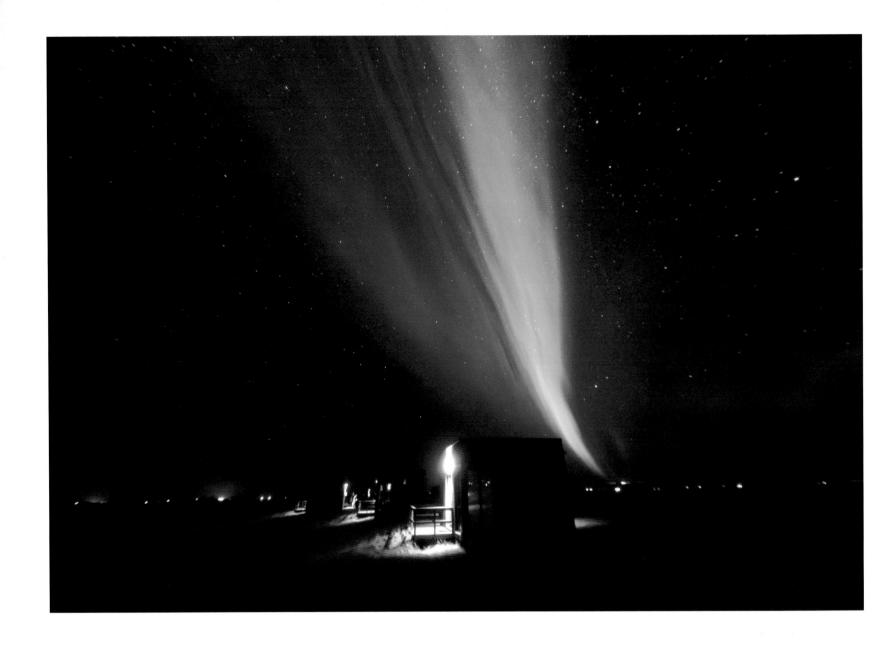

极光天使 1

Lady Aurora I

冰岛

2019 年

我从未见过如此奇特的极光形态，它宛如一条丝带，沿磁力线的方向延伸，被称为极光芒。我凝视着它，目瞪口呆地看着它逐渐转变成了一个天使的形状。周围一片漆黑，唯有它闪耀着光芒，在黑暗中独自绽放。

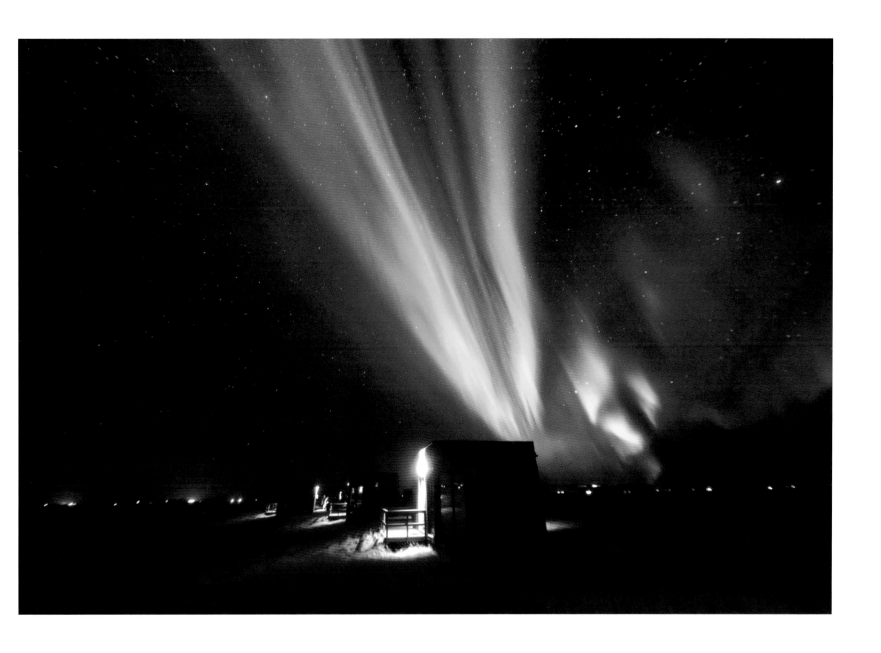

舞动的光带犹如天使的翅膀，所过之处留下一整片繁星。

极光天使 2

Lady Aurora II

极光天使 3

Lady Aurora III

也许在更遥远的宇宙中，存在着一片黑暗的角落，
但宇宙的光芒会穿越时空，感动着遥远的生灵。

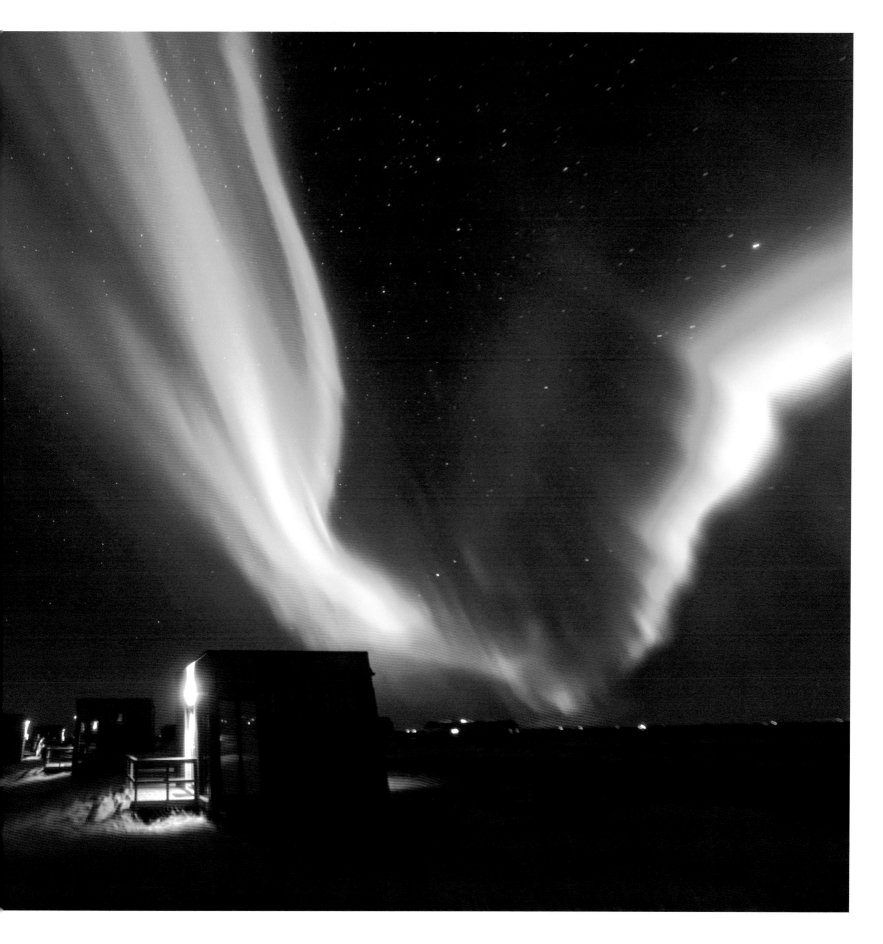

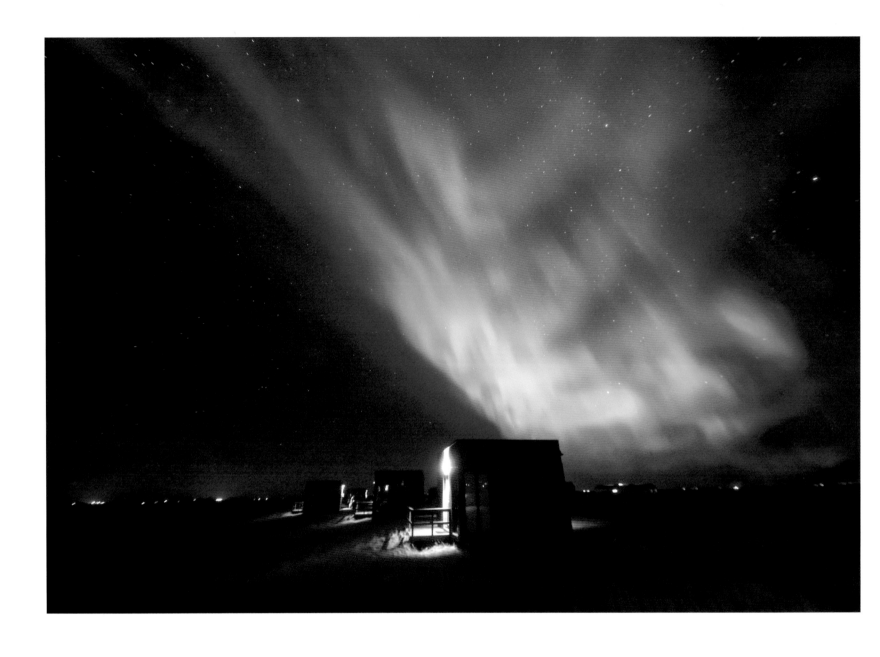

极光天使 4

Lady Aurora IV

是光在天空中流淌，宛如一道道绚丽的瀑布，倾泻而下。

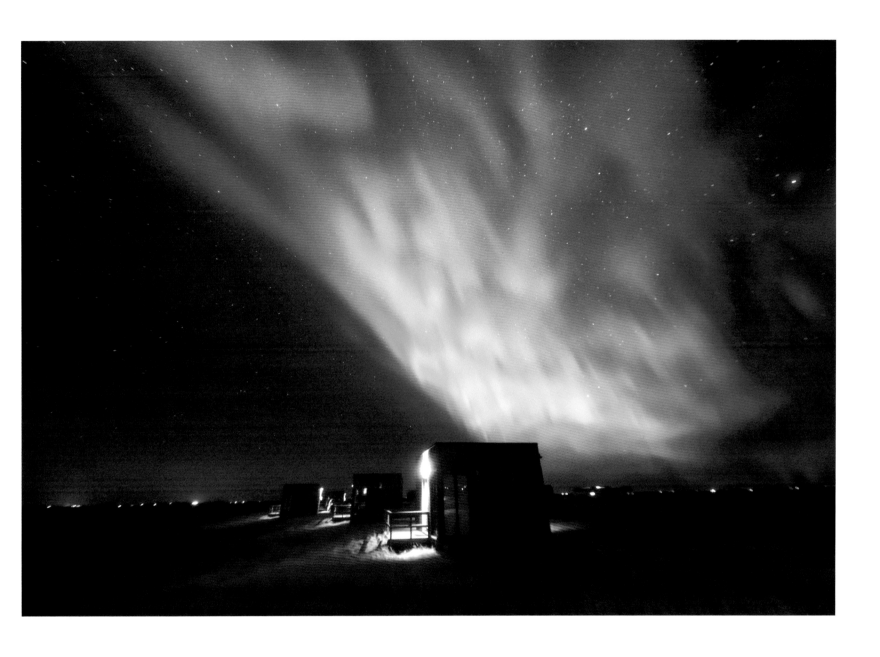

与极光一同浪漫的还有璀璨的星星。它们都是光的使者，趁着夜色赋予大地
恩典，将美丽和祝福传递给大地。

极光天使 5

Lady Aurora V

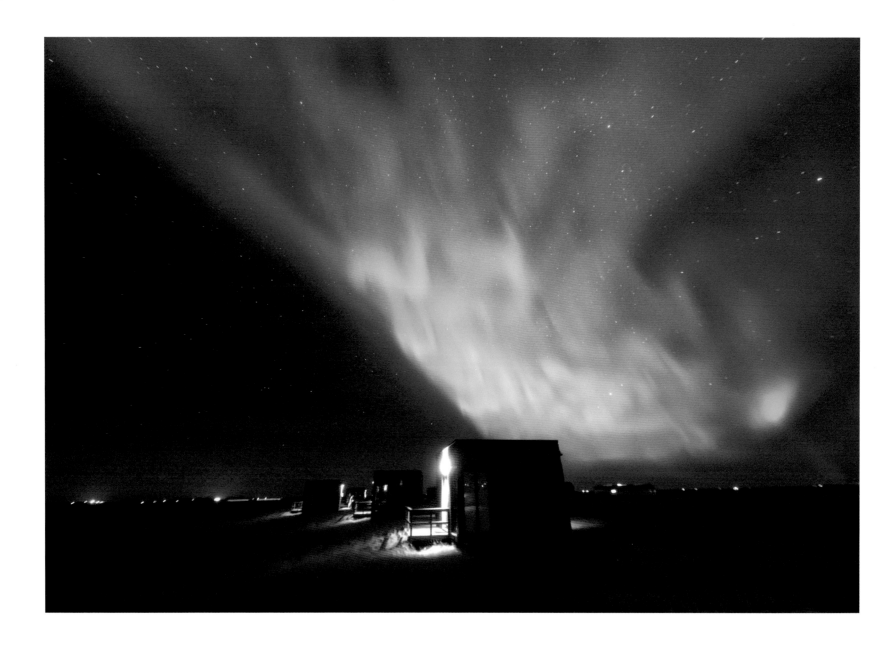

极光天使 6

人类都渴望着光明。在这黑暗的夜空中，唯有光芒在舞动，犹如一束永不熄灭的希望。

Lady Aurora VI

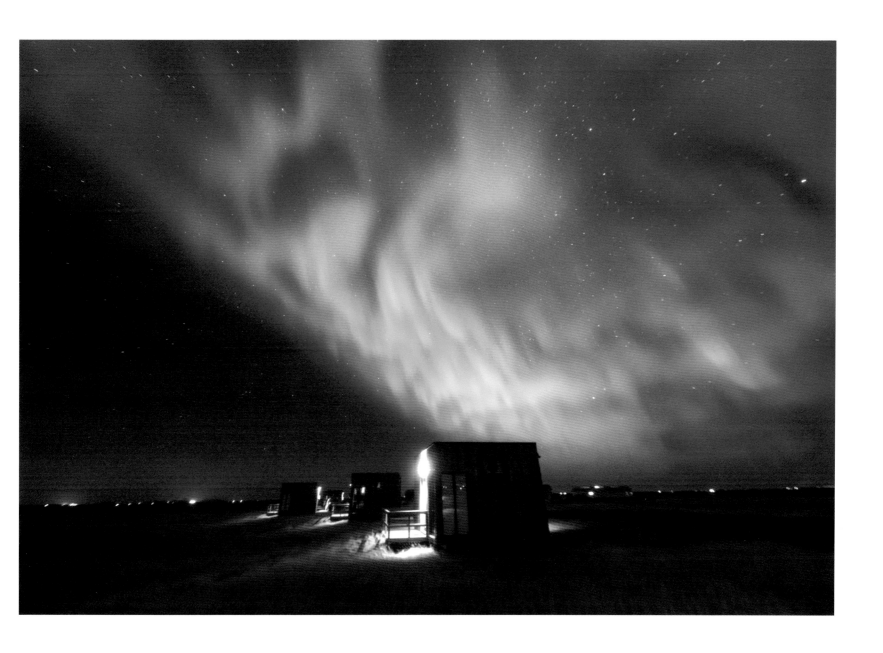

极光天使 7

Lady Aurora VII

天使的翅膀又幻化为一张捕梦网，它织就了一个梦境，里面充满了浪漫的极光和闪烁的星光。

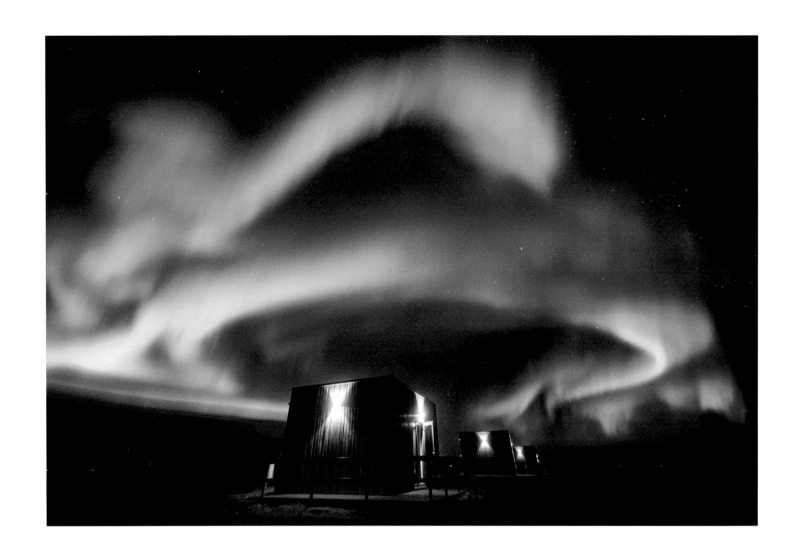

"巨蟒"极光盘旋在冰岛上空

A Hovering "Python" over Iceland

冰岛

2019 年

当极光 KP 值（KP 值代表极光强度，通常是 0—10 级）达到了 5 级，冰岛全境几乎都能观赏到这壮丽的自然奇观，即使在充满光污染的城市上空也能一睹其美。这次极光的爆发带来了一种特殊的极光形态，冰岛上空就像出现了一条巨大的蟒蛇，盘绕在房屋和大地上。极光的魅力也许就在于它每次出现时都带来未知的形态，它就像是天空赋予我们的独特礼物，让我们在惊叹和惊喜中感受自然的无限创造力。

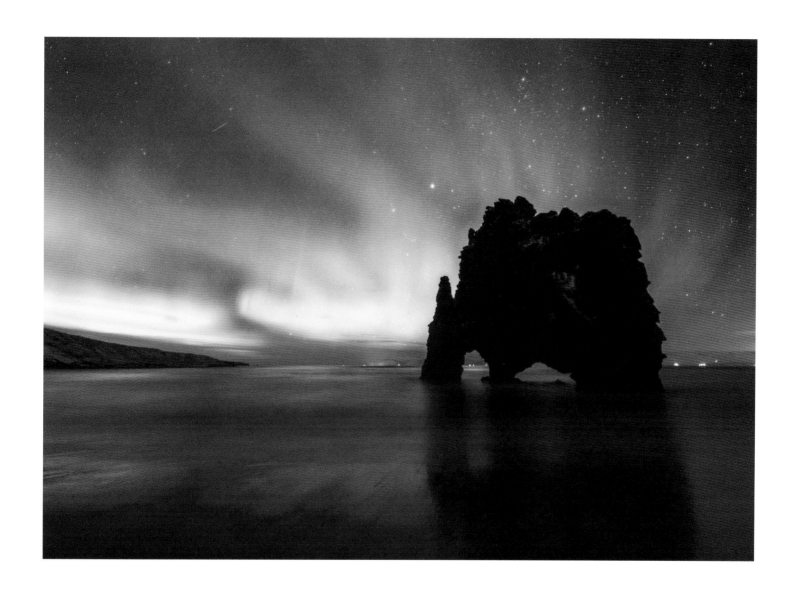

犀牛石与极光的倒影

The Reflection of Northern Lights Near Hvitserkur

冰岛

2018 年

冰岛西北地区有一座巨大的石头希特塞库（Hvitserkur），它宛如一头犀牛。这座石头形成于古老的火山岩浆喷发，最初是一个高约 15 米的玄武岩堆，经海水的不断侵蚀，逐渐演变为如今的奇景。

为了目睹这一壮观景象，我在夜晚驾车行驶了半小时，经过颠簸的碎石路段和一段陡峭的坡道，最终到达了目的地。当我注视着海水中反射的极光时，一种奇妙的感觉油然而生。极光的出现犹如一只凤凰伴随着犀牛饮水，为黑暗中的巨石景观注入了生动而美丽的色彩。

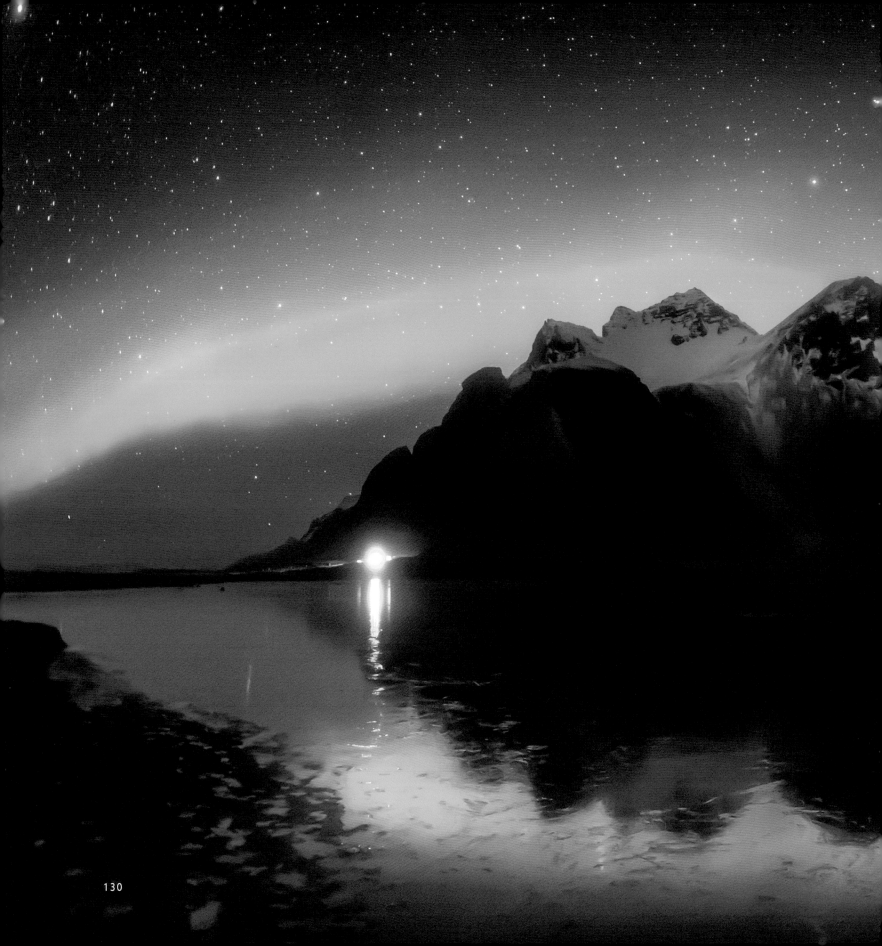

极光之眼

The Eye of Aurora

冰岛

2018 年

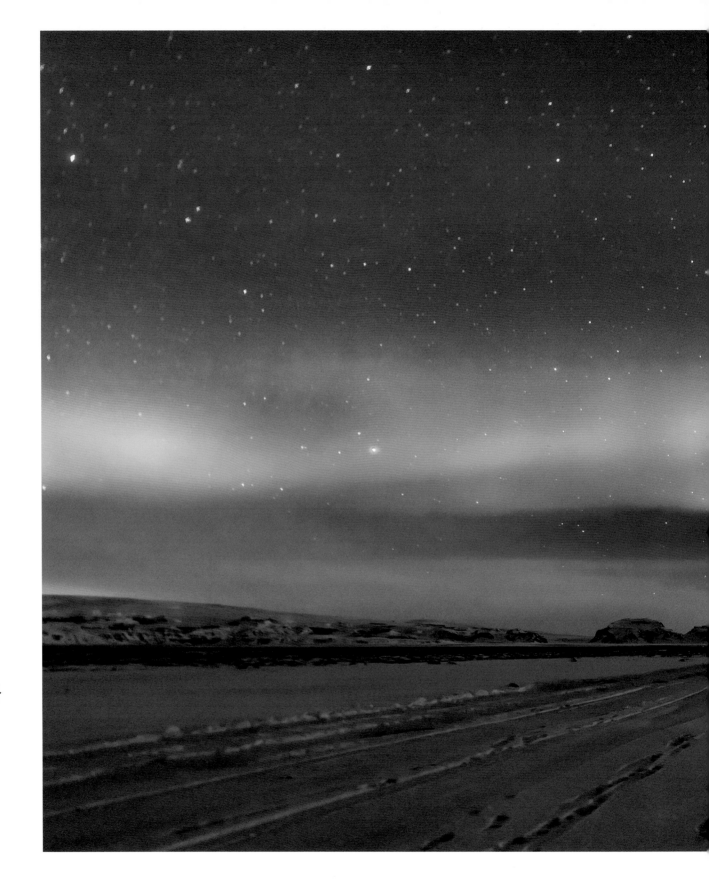

通向极光的路

To the Northern Light

冰岛

2018 年

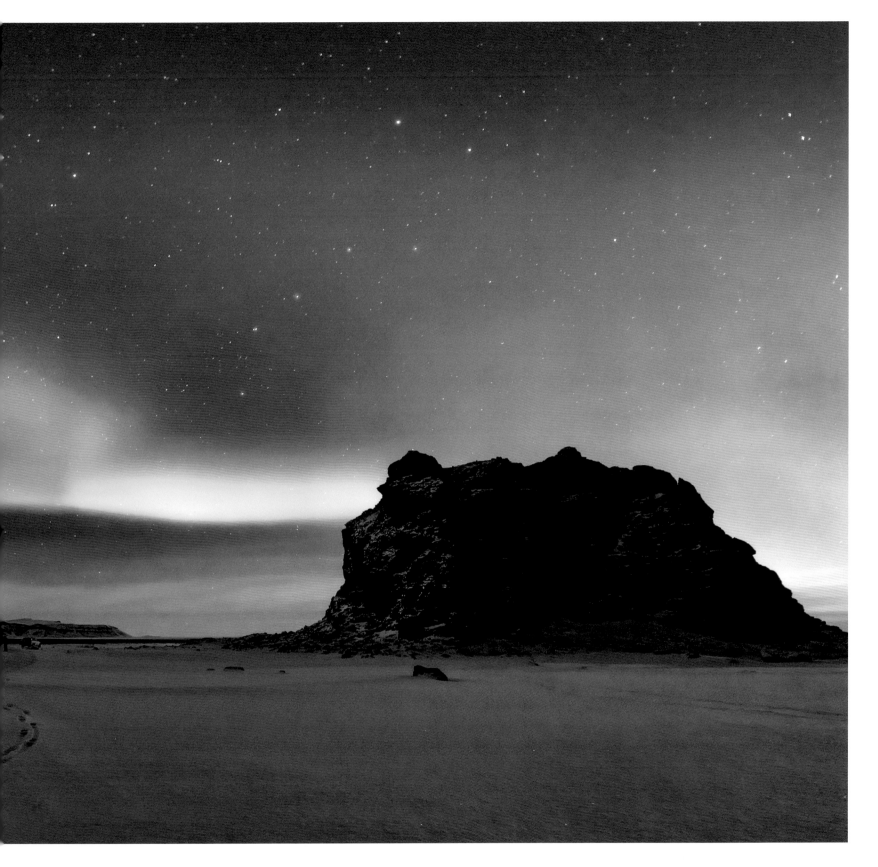

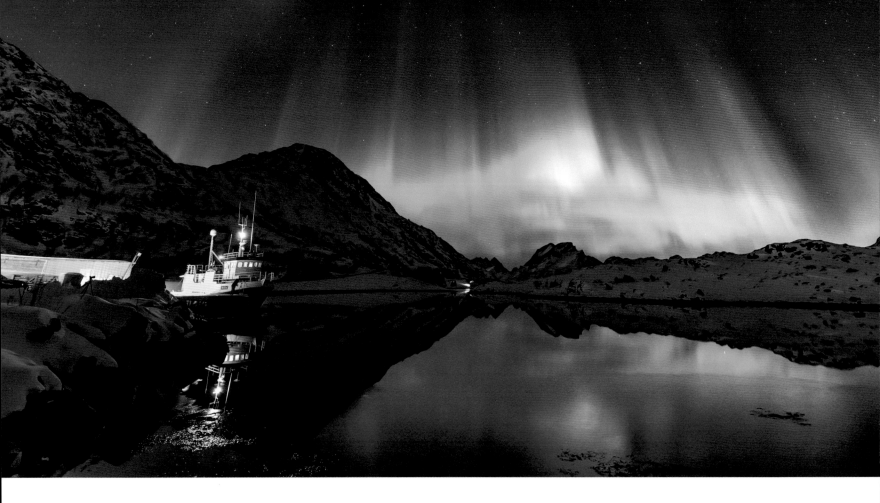

罕见的 G4 级地磁风暴 1

The Rare Geomagnetic Storm (G4) 1

北极

2023 年

2023 年 3 月 24 日，地球遭遇了近 6 年来最强的 G4 级地磁风暴，北极圈地区爆发了绚丽的极光。我特地前往北极，连续不间断记录了长达 8 小时的极光。此次极光的 KP 指数达到 8 级，是自太阳第 25 活动周以来最高级别的爆发，也是自 2017 年 9 月以来最为强烈的一次。

当太阳喷发出大量的带电粒子，这些粒子随着太阳风被带到地球附近时，它们与地球磁场相互作用，引发了地磁风暴，带电粒子会沿着地球磁场线进入大气层，产生绚丽多彩的极光，如同太阳风舞蹈一般。

面对地磁风暴的袭击，我们却能安全地见证如此壮观的极光景象。这让我们不禁思索：原来我们生活在一个如此被恩宠的星球上，地球磁场就如同一道坚固的屏障，让太阳风的带电粒子流向地球时，能够共同编织出这样绚丽的光幕。

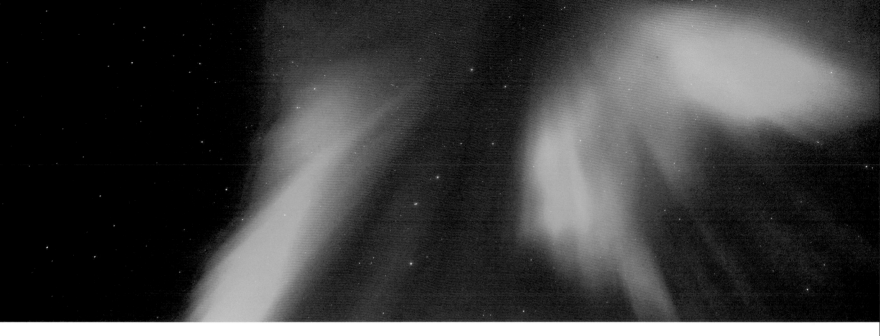

罕见的 G4 级地磁风暴 2

The Rare Geomagnetic Storm (G4) II

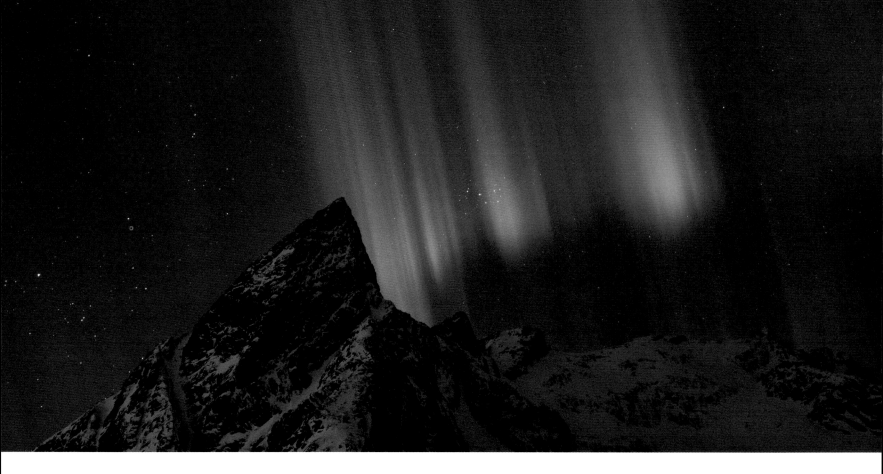

罕见的 G4 级地磁风暴 3

The Rare Geomagnetic Storm (G4) III

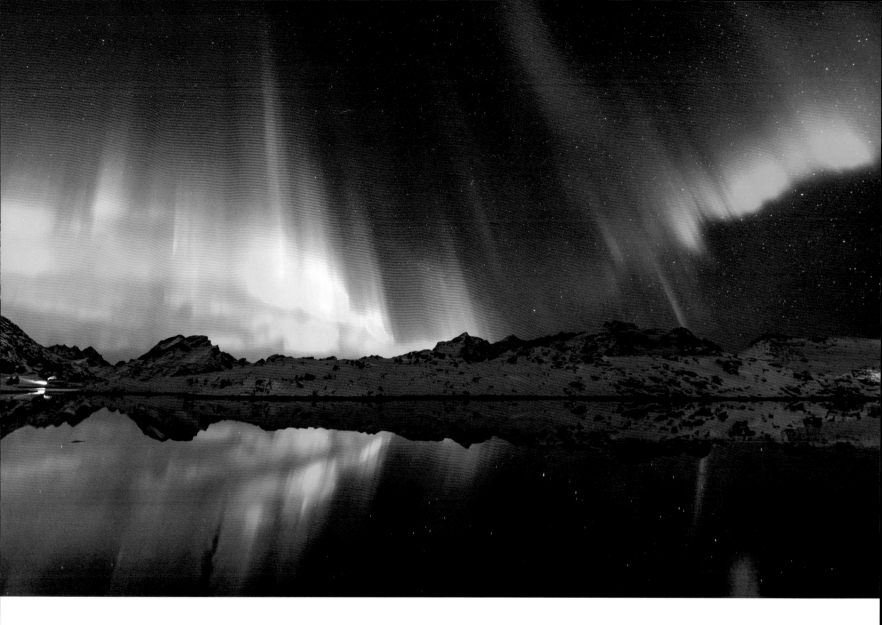

罕见的 G4 级地磁风暴 4

The Rare Geomagnetic Storm (G4) IV

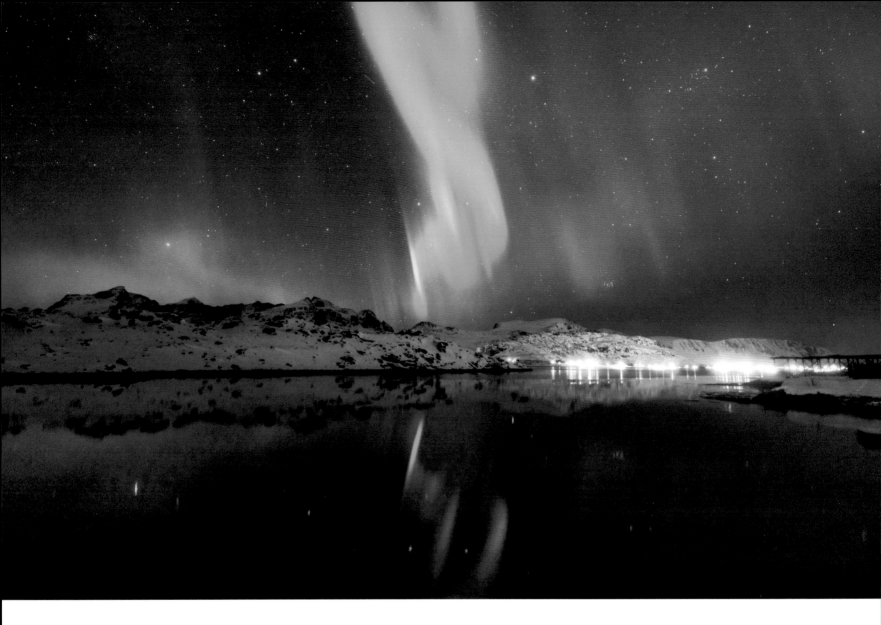

罕见的 G4 级地磁风暴 5

The Rare Geomagnetic Storm (G4) V

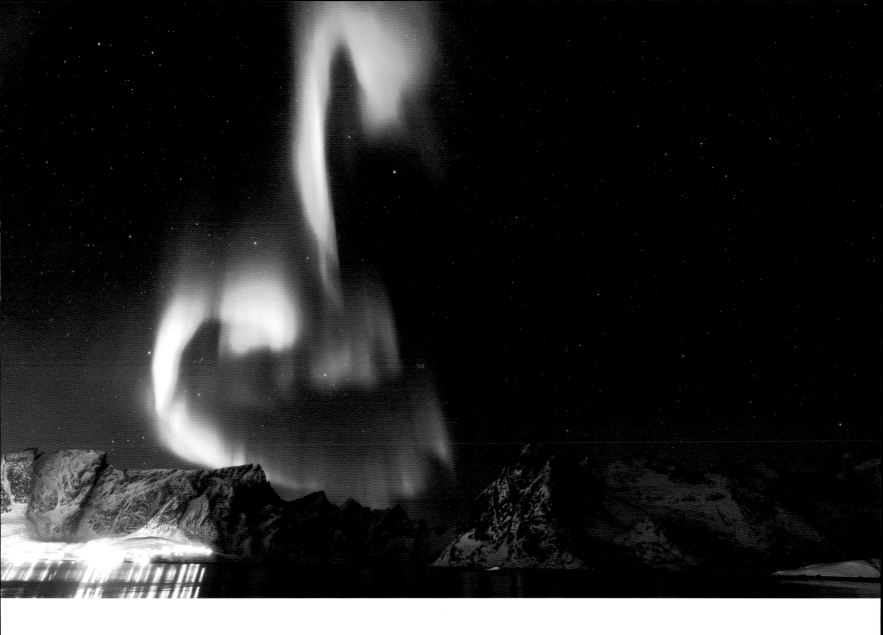

罕见的 G4 级地磁风暴 6

The Rare Geomagnetic Storm (G4) VI

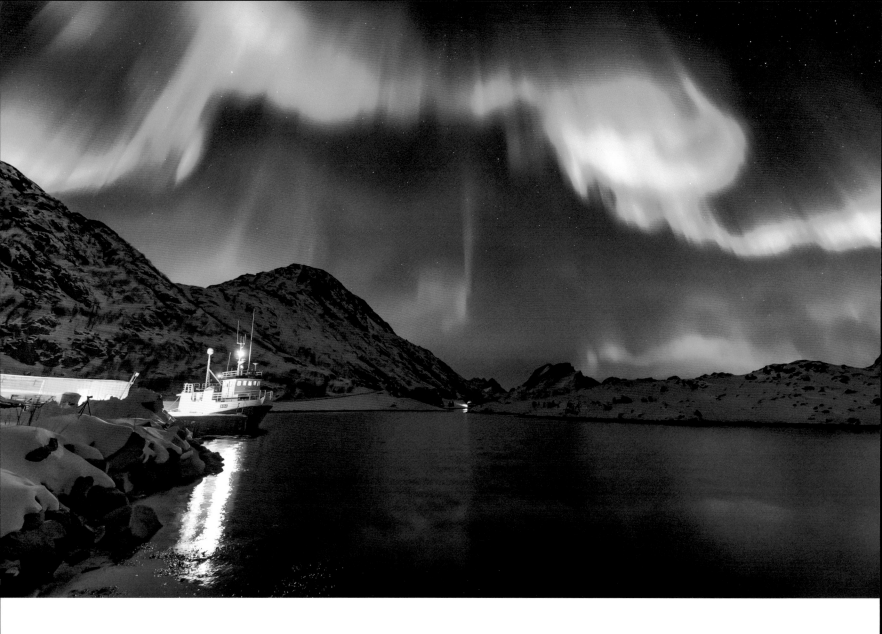

罕见的 G4 级地磁风暴 7

The Rare Geomagnetic Storm (G4) VII

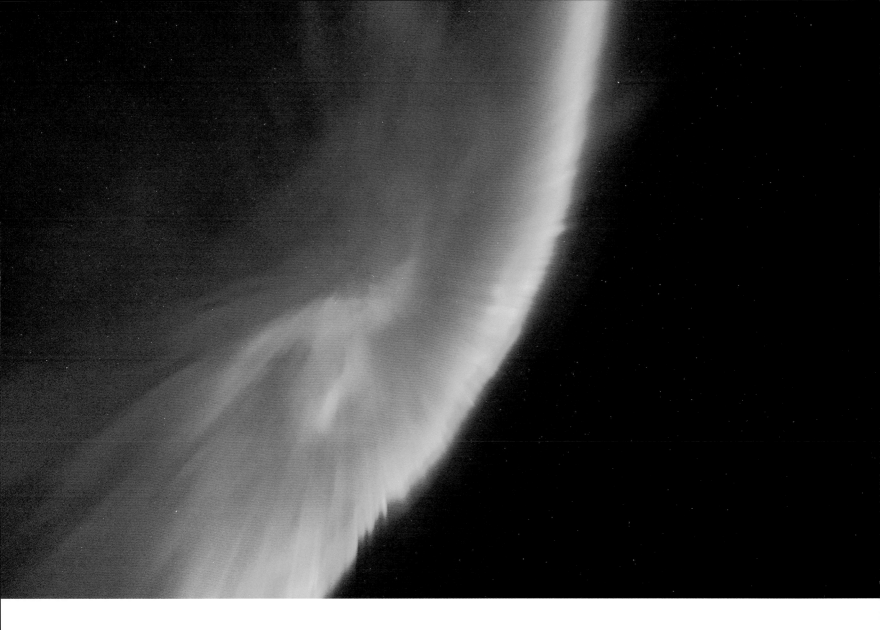

罕见的 G4 级地磁风暴 8

The Rare Geomagnetic Storm (G4) VIII

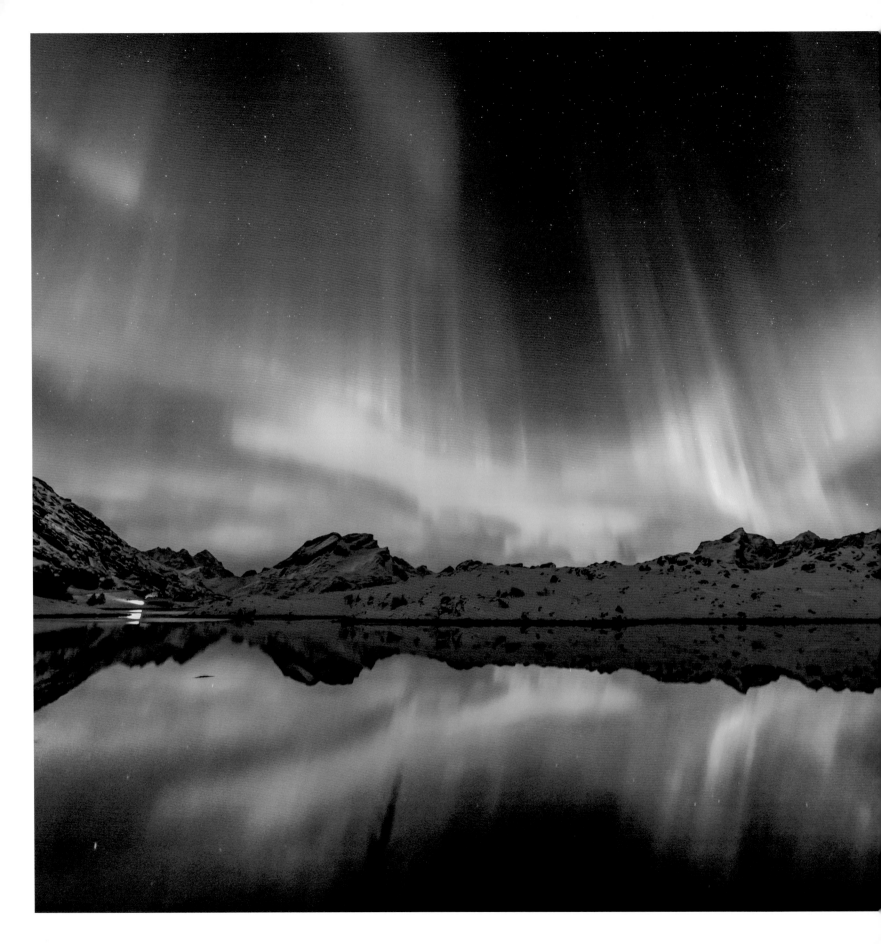

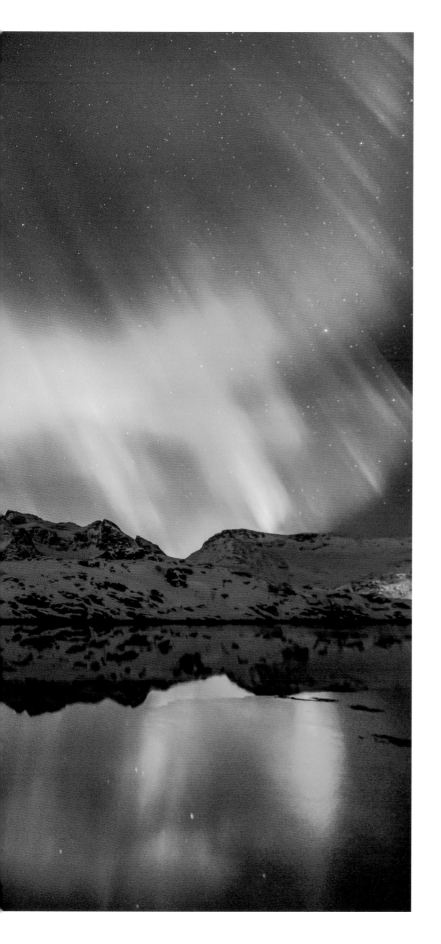

罕见的 G4 级地磁风暴 9

The Rare Geomagnetic Storm (G4) IX

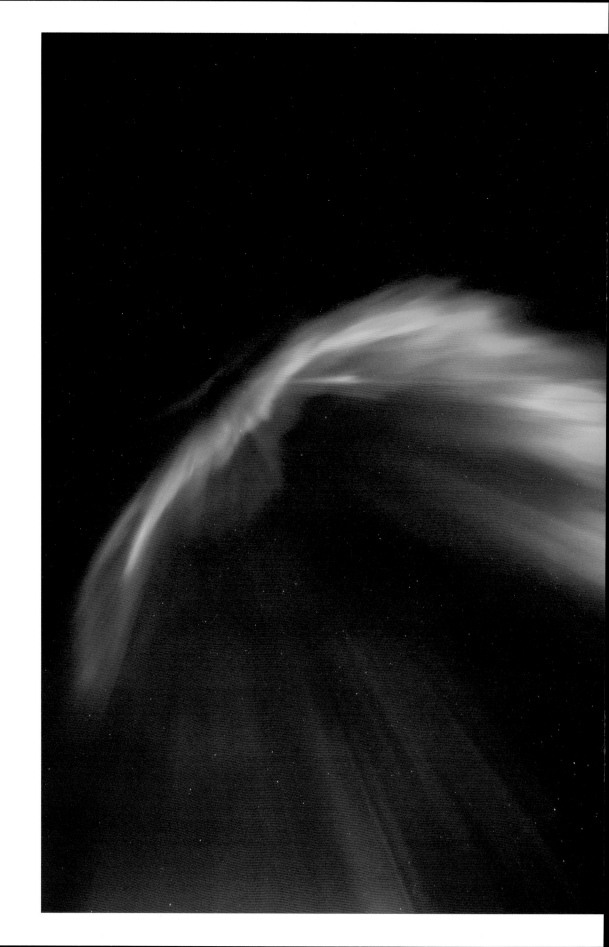

罕见的 G4 级地磁风暴 10

The Rare Geomagnetic Storm (G4) X

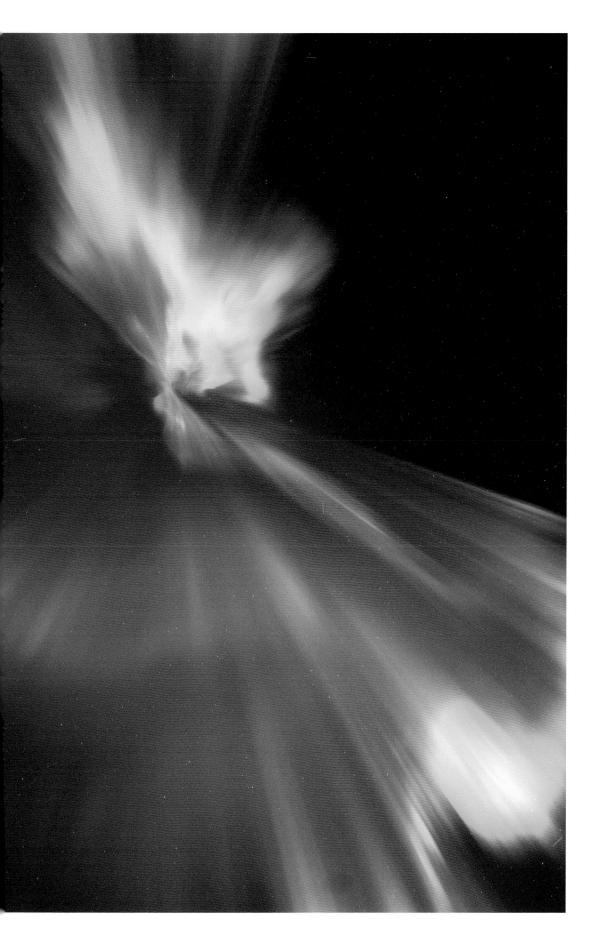

罕见的 G4 级地磁风暴 11

The Rare Geomagnetic Storm (G4) XI

Fireworks of the Cosmos

宇 宙 的 烟 火

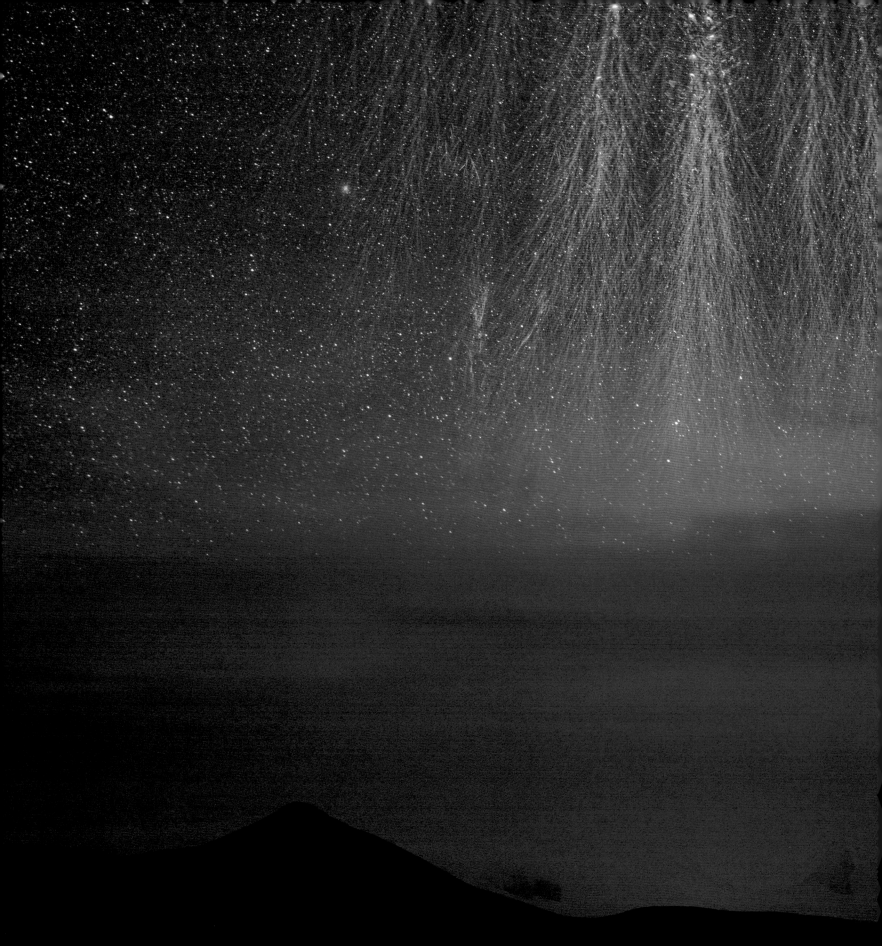

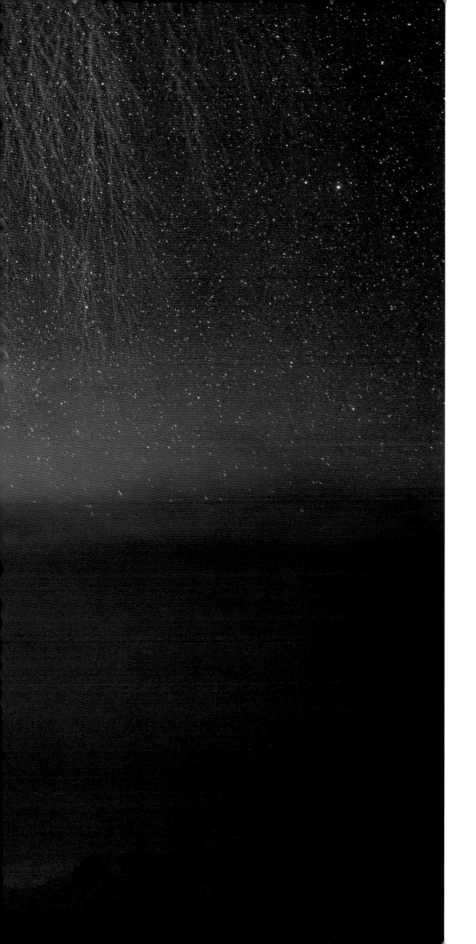

宇宙的盛大烟火 1

Grand Cosmic Fireworks Ⅰ

普莫雍措　中国

2022 年

在喜马拉雅山脉，我亲眼见证了宇宙的烟火，伴随着还
出现了强烈的气辉涟漪。红色精灵闪电是一种极其罕见
的大气发光现象，主要由强雷电引发，持续时间非常短
暂。这次精灵闪电的强度十分惊人，还伴随着国内首次
记录到的 Troll 次生喷流现象，这为相关研究提供了宝
贵的影像资料。我一直坚信着这样一句话："将自己完
全交托给大自然，不断等待并做好充足的准备，天空赐
予的惊喜将远远超出我们的想象。"

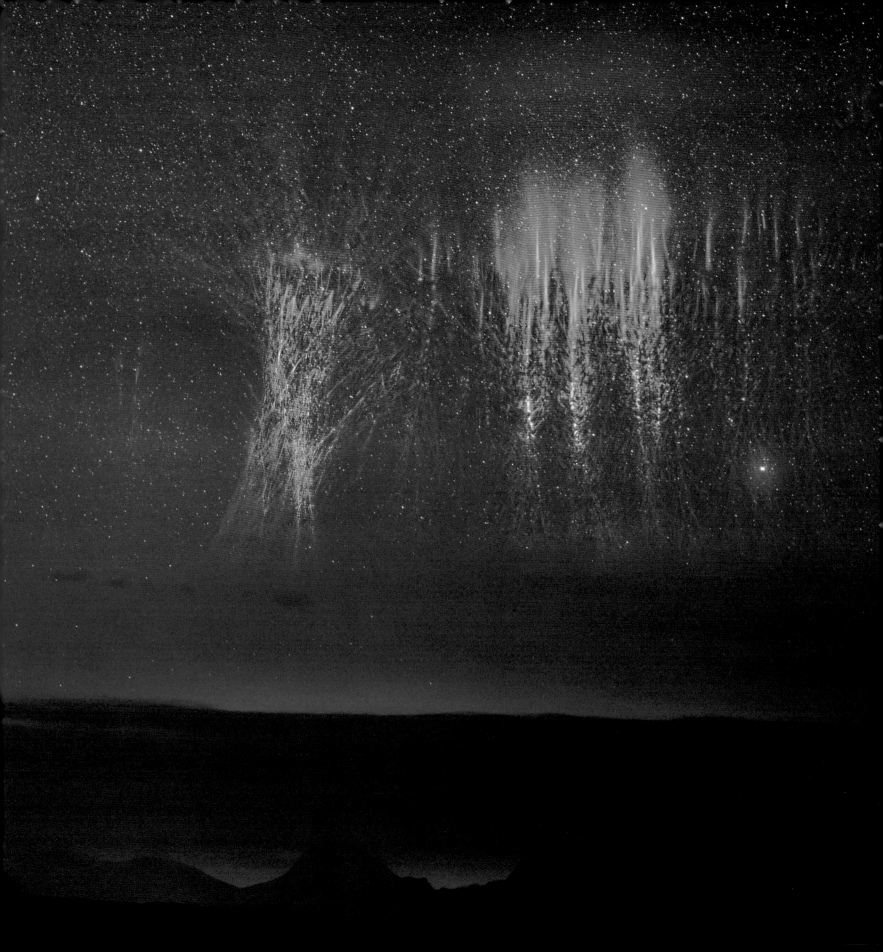

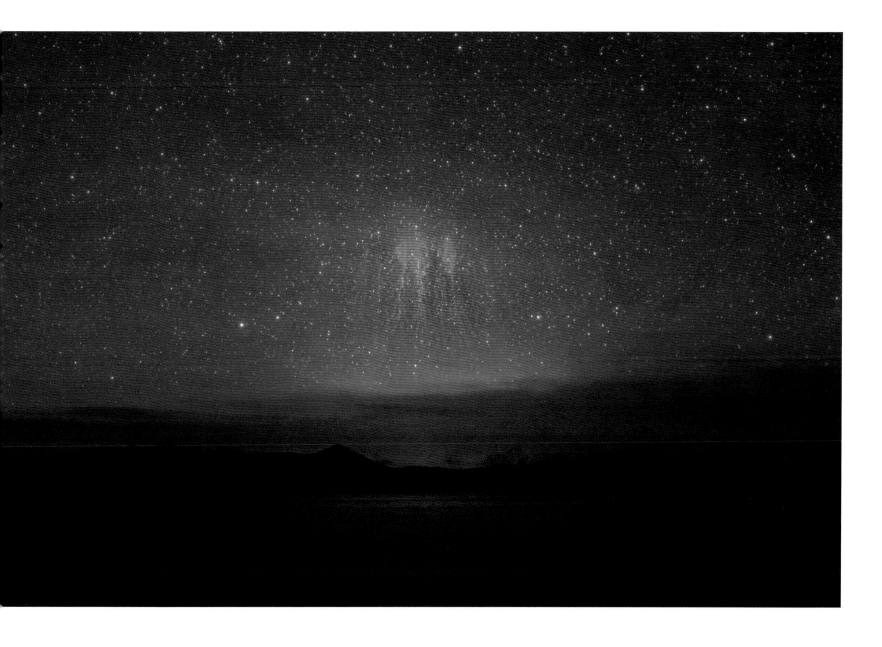

宇宙的盛大烟火 3

Grand Cosmic Fireworks III

宇宙的盛大烟火 2（左图）

Grand Cosmic Fireworks II (Left)

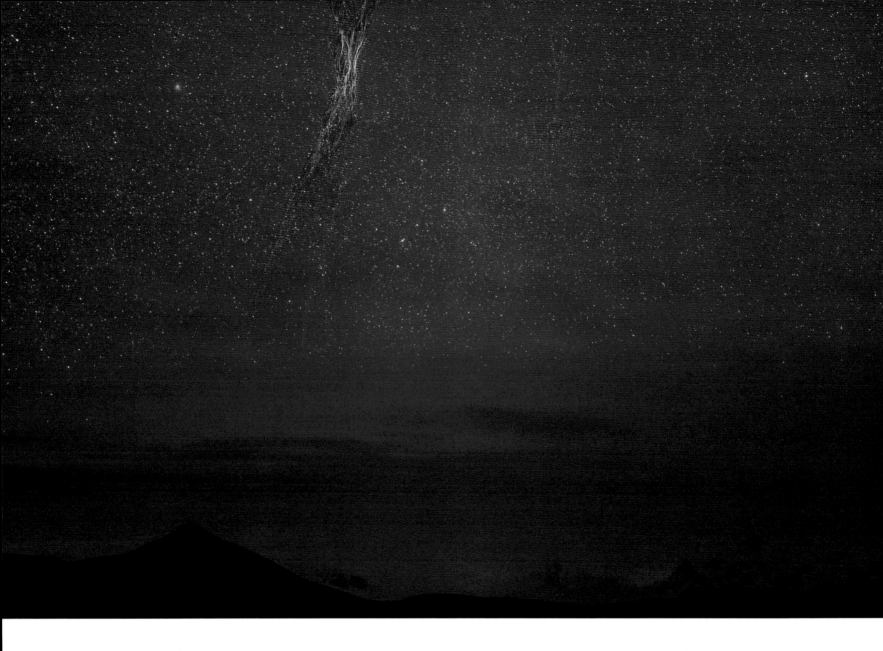

宇宙的盛大烟火 4

Grand Cosmic Fireworks IV

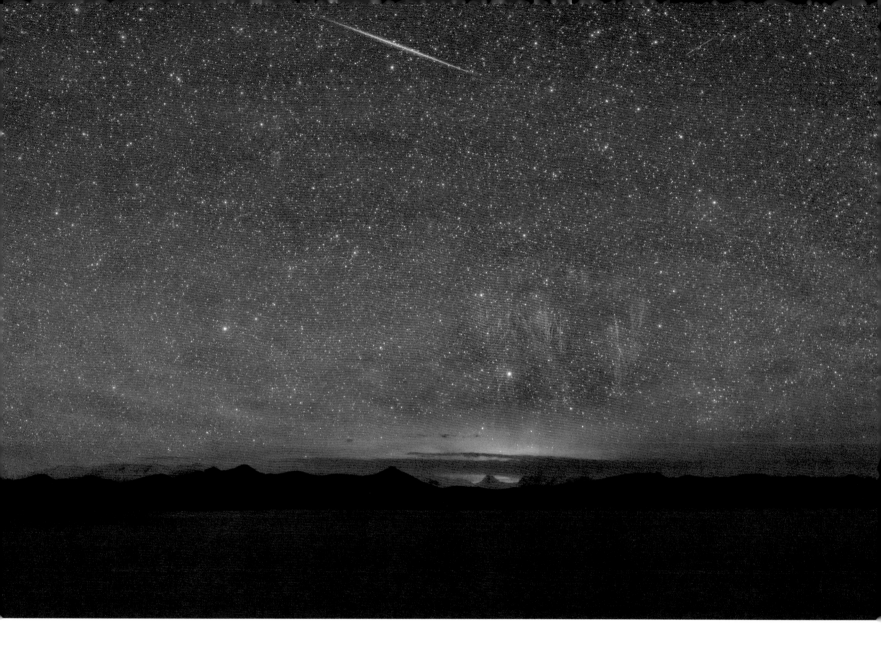

宇宙的盛大烟火 5

Grand Cosmic Fireworks Ⅴ

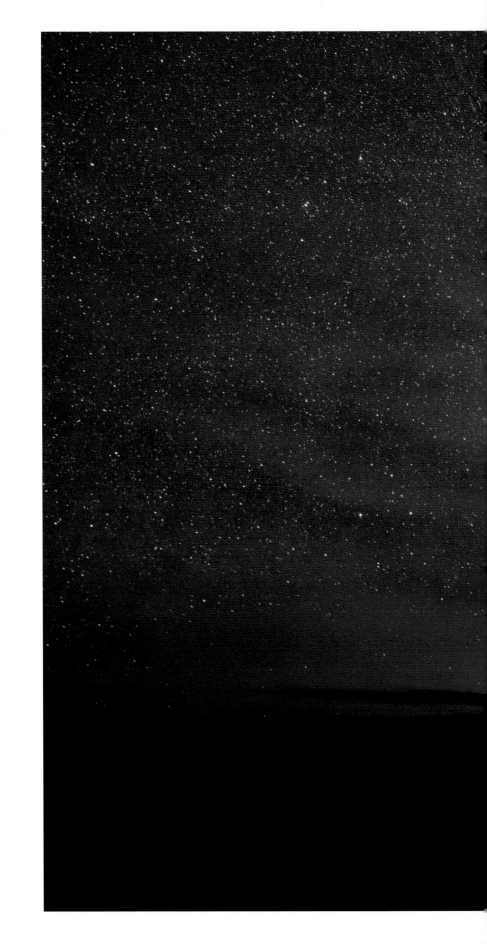

宇宙的盛大烟火：精灵闪电

Grand Cosmic Fireworks: Lightning Sprites

普莫雍措　中国

2022 年

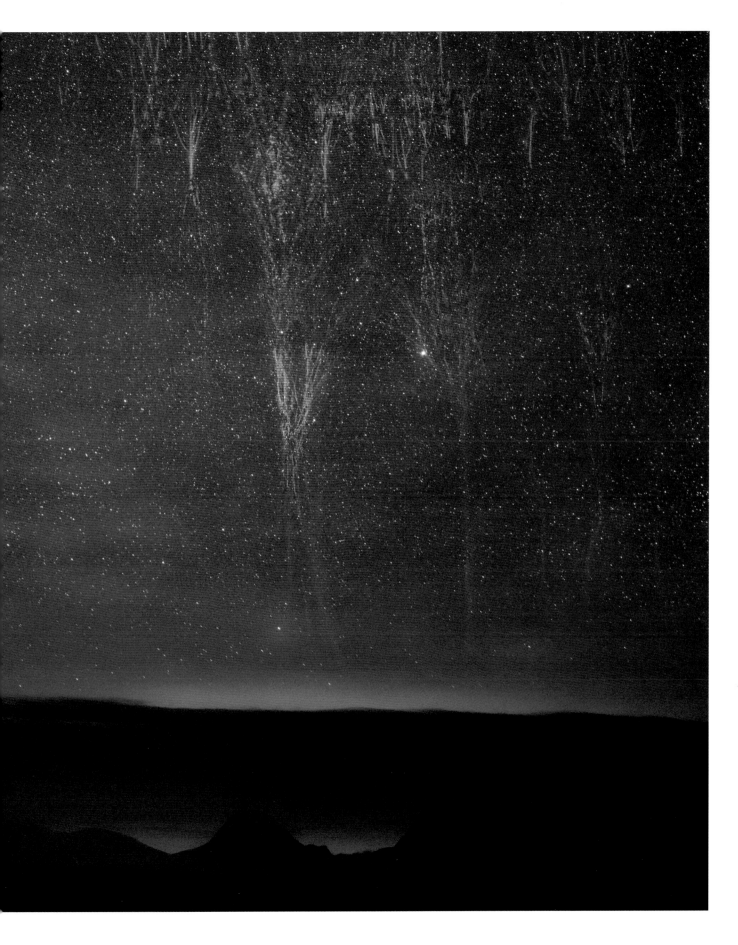

Dust

尘 埃

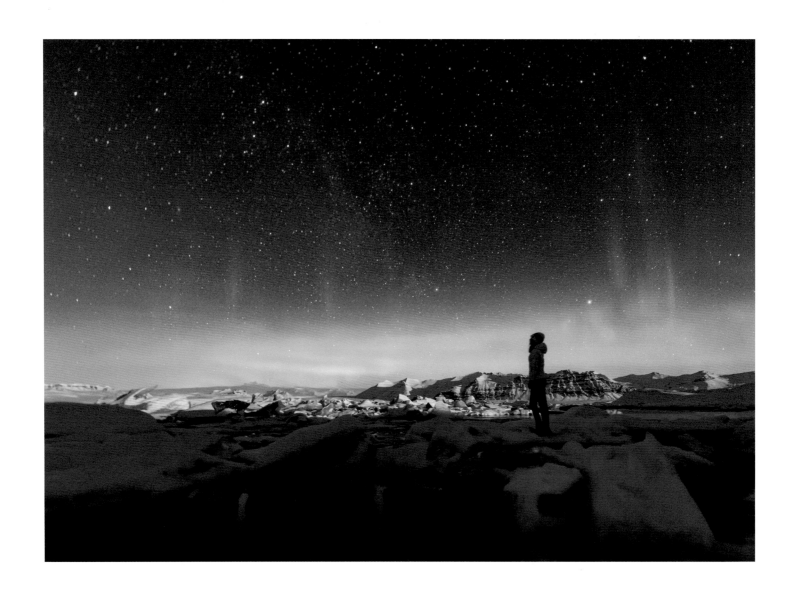

尘埃：猎光者

Dust: Light Hunter

我在冰河湖畔目睹了夜空中最绚烂的"花火"，那是太阳风暴向地球袭来而点燃的"火焰"。在短暂又匆忙的生命中，我亲眼见证了太阳送给地球的辉煌绿光，眼前这一切仿佛都是奇迹般的存在。

冰河湖　冰岛

2019 年

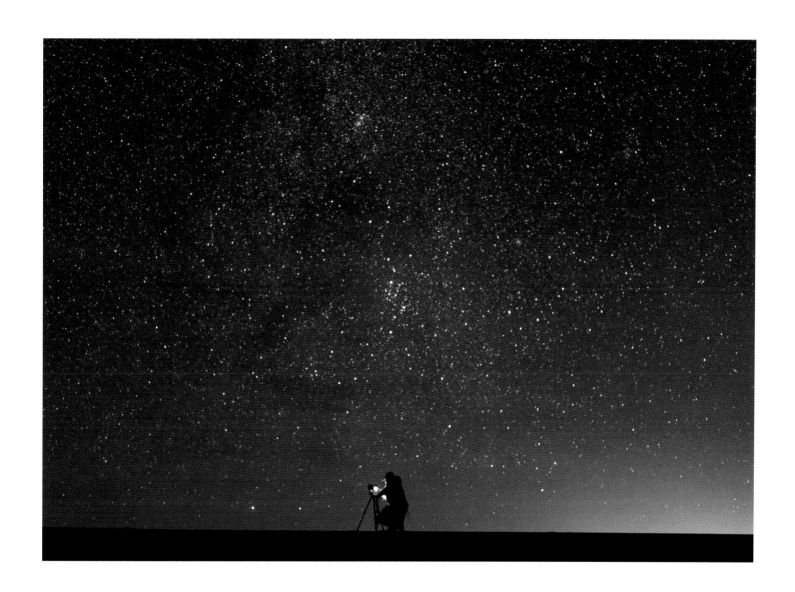

尘埃：宇宙中的尘埃

Dust: A Speck of Dust

阿拉善沙漠　中国

2020 年

当我们仰望宇宙，感叹着宇宙尘埃之渺小时，却忘记了自己也是星辰的一部分，也是这广袤宇宙中的微小尘埃。我们不断地从地球上找寻着构成宇宙万物的元素，在这个过程中，我们意识到数十亿年前形成星星的过程中同样产生了构成人体基本结构的元素，比如碳、氧等。正是这些微小的元素构成了我们这些宇宙尘埃。

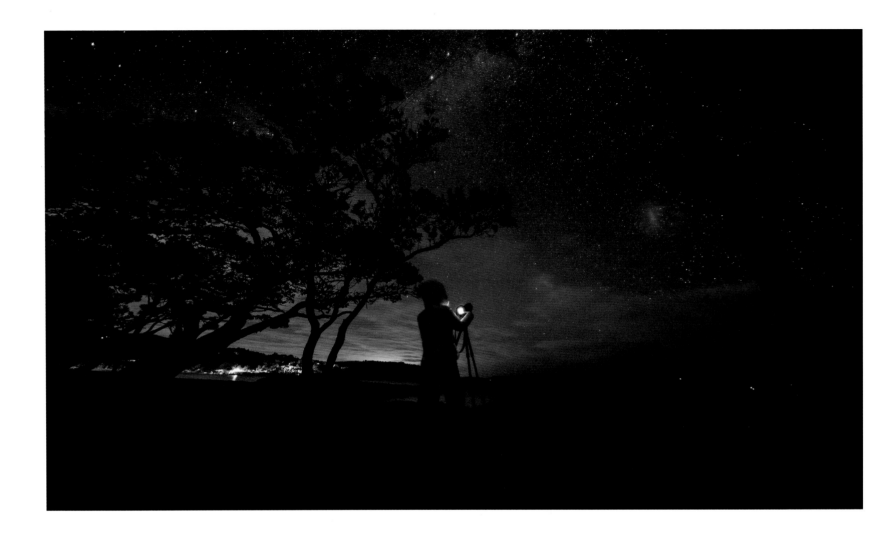

尘埃：致敬麦哲伦

Dust: In Honor of Magellan

新西兰

2019 年

"我将心神凝注在另一个极点上，我看到了只有最早的人类见过的四颗星。"

但丁在《神曲》中所描述的南十字星让我对南半球的星空充满了遐想。当我置身于南半球，亲眼目睹两个云雾状的天体时，我被南天大小麦哲伦星系所震撼。它们是银河系的伴星系，分别位于剑鱼座和杜鹃座两个星座的边界上，得名于航海家斐迪南·麦哲伦。此时的我仿佛也在感受着他绕行地球一周、仰望星空的浪漫场景。

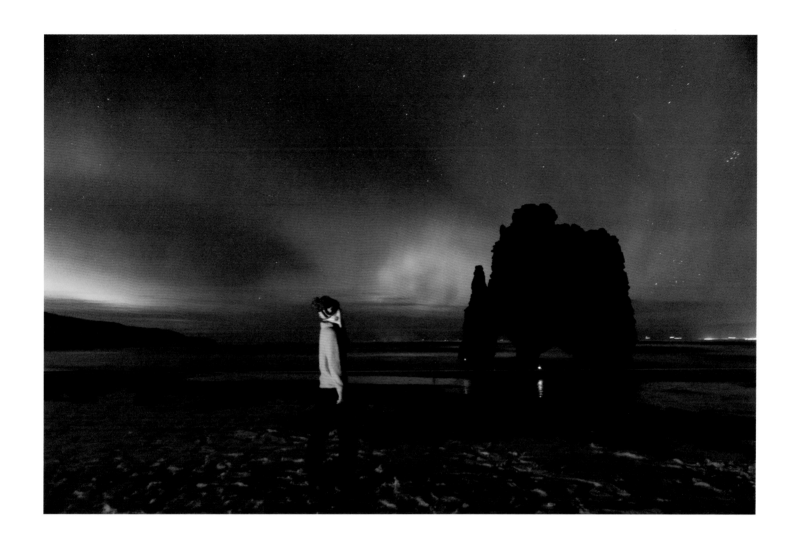

在璀璨极光的辉映下，我和"犀牛"同框，共同迎接来自于宇宙的贺礼。这既是远道而来的带电粒子的欢快舞姿，同时也是地球为保护我们的美好梦想而盛放的烟火。

尘埃：追光者

Dust: A Light Chaser

冰岛

2018 年

尘埃：守候

Dust: The Wait

冰岛

2018 年

深夜，我站在宁静的海边，期待着极光的降临。
月光静静洒在我身后，随着月落渐渐消逝，海面
上极光的倒影逐渐闪耀，我终于等到了这来自天
际的光芒将我包围的瞬间。

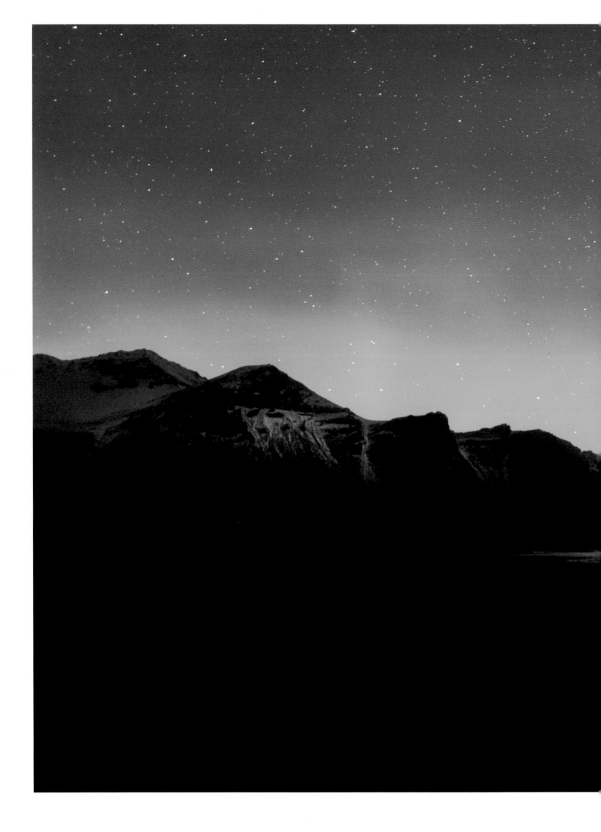

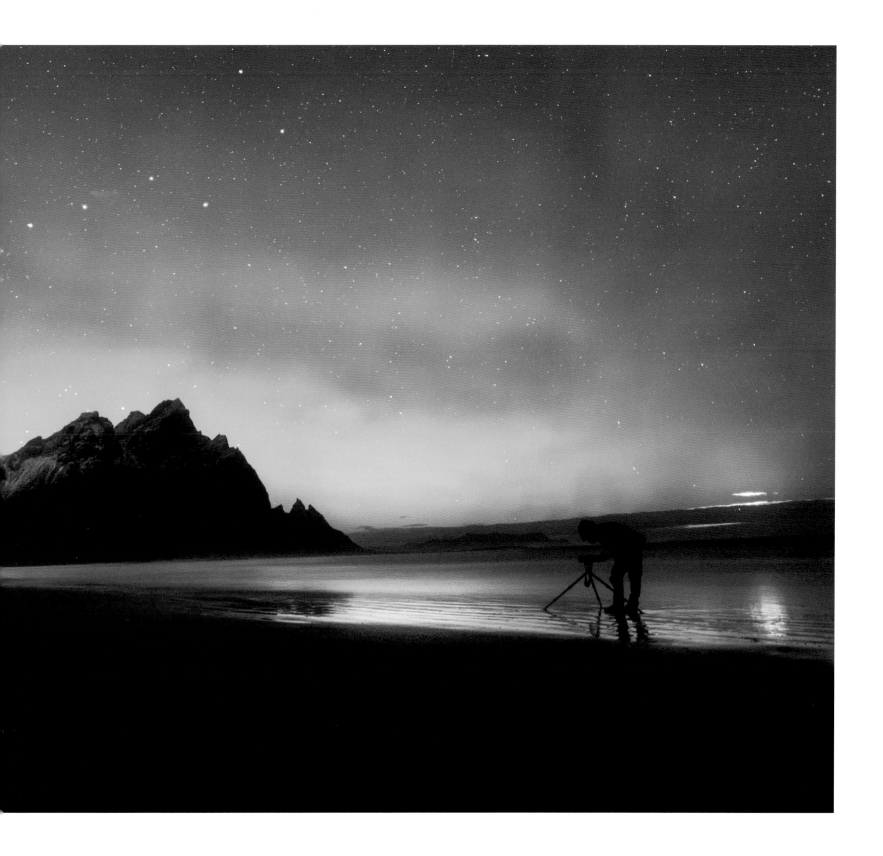

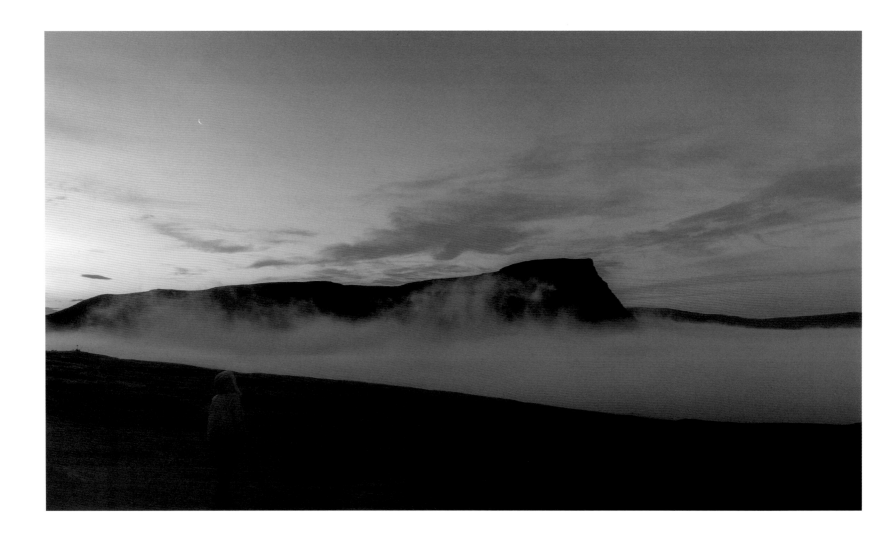

尘埃：苏格兰高地的月中人

Dust: Standing in the Moonlight at the Scottish Highlands

苏格兰　英国

2019 年

苏格兰高地上，古老的岩石被水流和冰川侵蚀形成了峡谷和湖泊。当我从车上醒来时，残月仍悬挂在天空，云彩则仿佛一片汪洋。

164

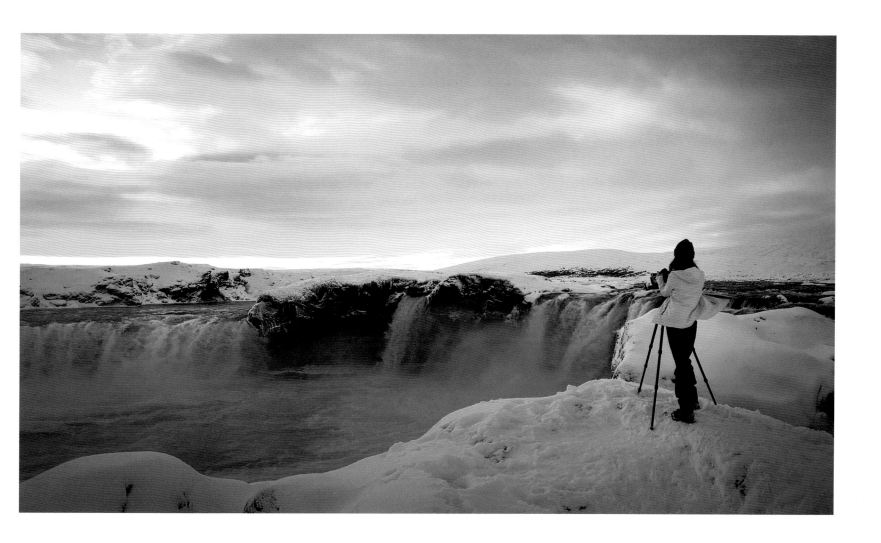

尘埃：云中的日出

Dust: Sunrise behind the Clouds

日出是一天中最为宁静的时刻，我看着晨光漫上云层，向每一位怀揣梦想的人致以美好的祝福。崭新而充满希望的一天开始了。

冰岛

2018 年

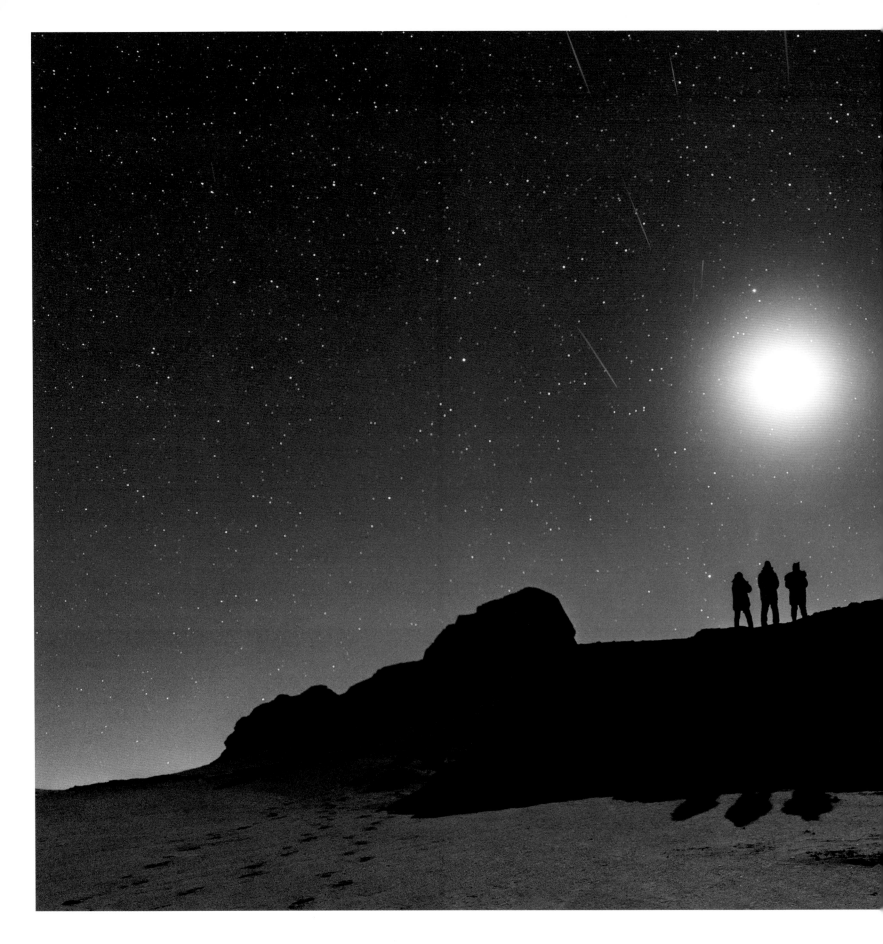

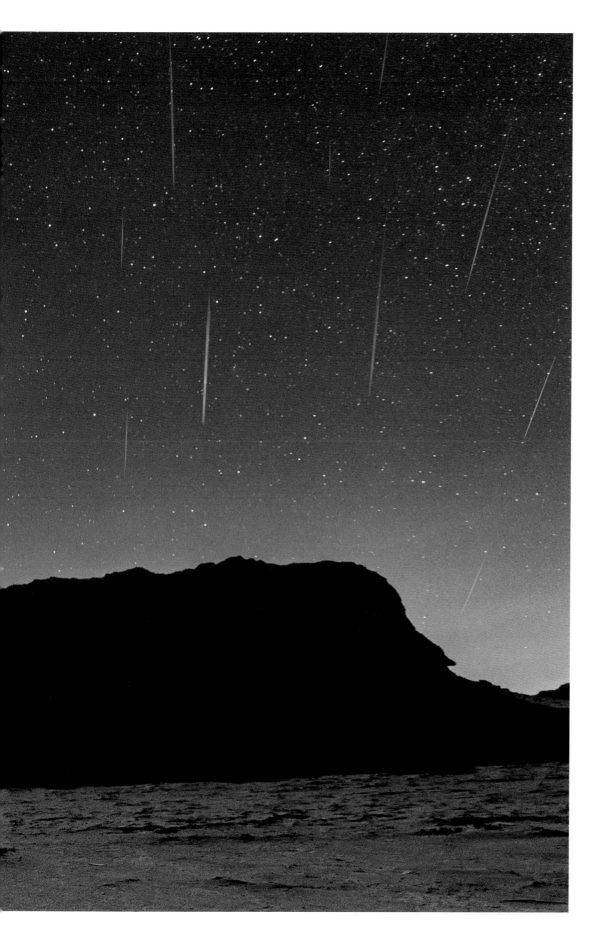

尘埃：月下追流星的人

Dust: Under the Moonlight

俄博梁　中国

2018 年

在月光下，我们等待着流星雨的降临。尽管月光
如此明亮，却无法掩盖星星与流星闪耀的光芒。
夜空仿佛上演着一场由月亮和星星们奉献给万物
生灵的精彩表演，这场表演有条不紊，又充满了
魅力。

尘埃：月升极光

Dust: Aurora in Moonrise

冰岛

2019 年

当我沉浸在被极光和月光包围的喜悦中，一颗流星悄然滑过。安静的海面，远处的雪山，与夜空相互交融，共同构成了一幅完美的画卷。

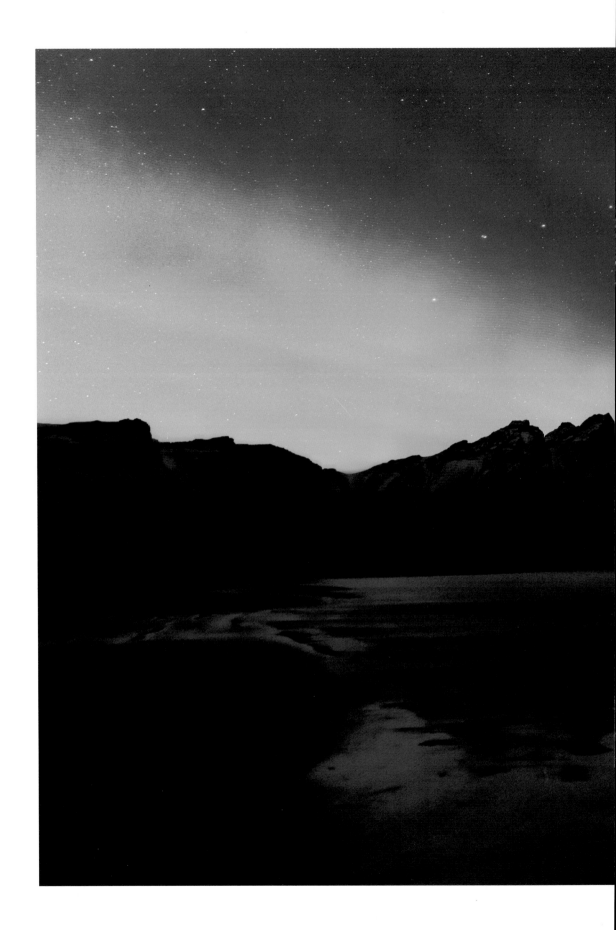

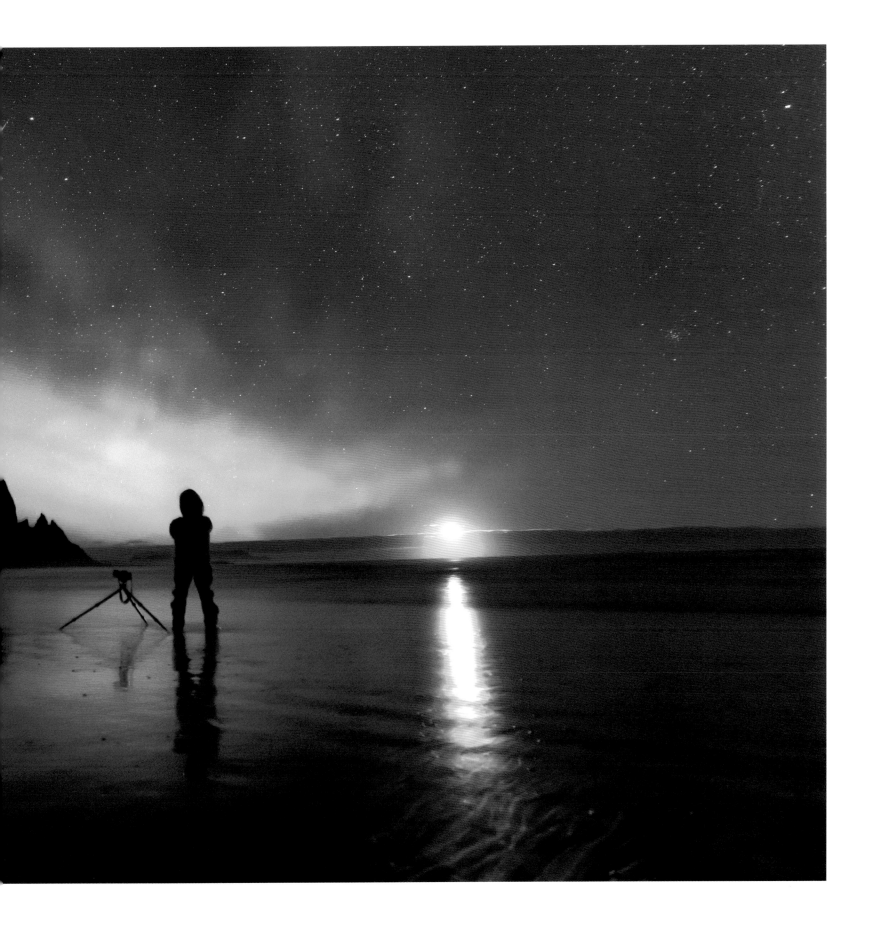

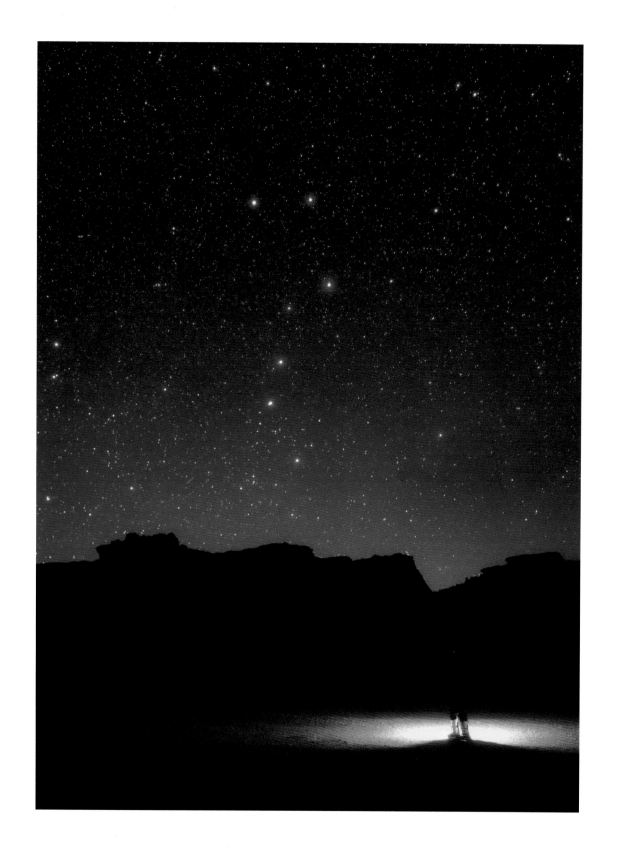

尘埃：光年之外

Dust: Light Years Away

大海道无人区　中国

2022 年

那些星星在千百光年之外，我们只能仰望而无法
触及。但此刻，站在荒野之中，我突然感到自己
与万物和星辰之间的距离是如此之近。

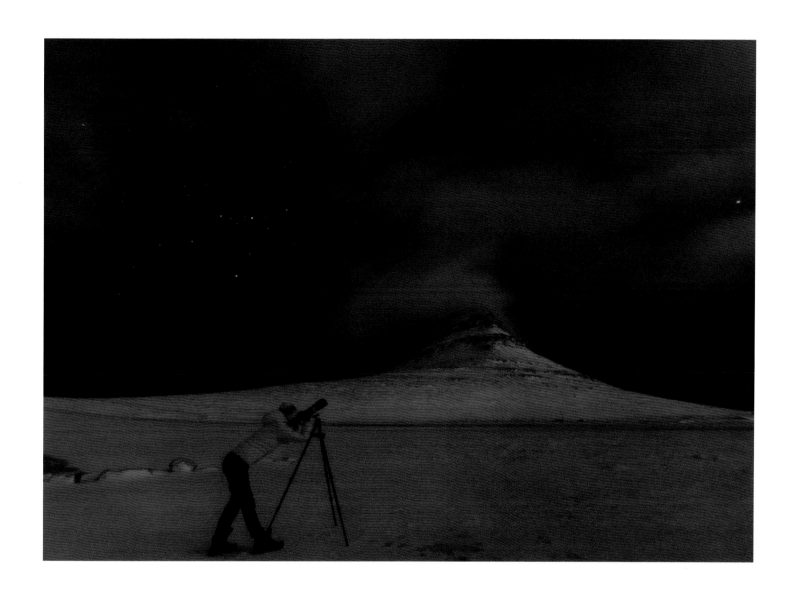

尘埃：月食之日

Dust: Experiencing the Lunar Eclipse

即便云层偶尔遮住星光，也只是暂时的。我们等待风吹散云层，等待月食的出现，等待宇宙赋予我们的浪漫。我们只是天地间的微小尘埃，但我们渴望与宇宙中的美好相遇。星光穿过云缝，洒落在地球上，陪伴着我们面对冰雪或风暴。

冰岛

2019 年

尘埃:
伊犁河谷的星河之桥

Dust: The Bridge over River Stars

伊犁河谷　中国

2022 年

夏日的夜空中，北十字星座静静地悬挂在高处，
它散发着璀璨的光芒，为整个宇宙带来神秘而宁
静的氛围。如果我们沿着天鹅座漫游，并借助长
焦镜头或望远镜，便能深入观察更遥远的星系和
星云。NGC 7000 北美星云、Sh2-103 面纱星云、
NGC 6888 新月星云，这些星云往往被人们忽视，
被遗忘在宇宙的深处，它们就像隐藏在幽静角落
的宇宙奥秘。在伊犁的夜空中，我们还能看到邻
近的 M31 仙女星系，即便如此壮丽的星系，在
夜空中也显得微小，只是一个椭圆光斑，默默地
诉说着它的故事。伴随着"银河拱桥"和彩虹般
的气辉，伊犁河谷的夜空仿佛是一幅神秘而富有
诗意的画卷，带领我们远离尘世的喧嚣和纷扰。

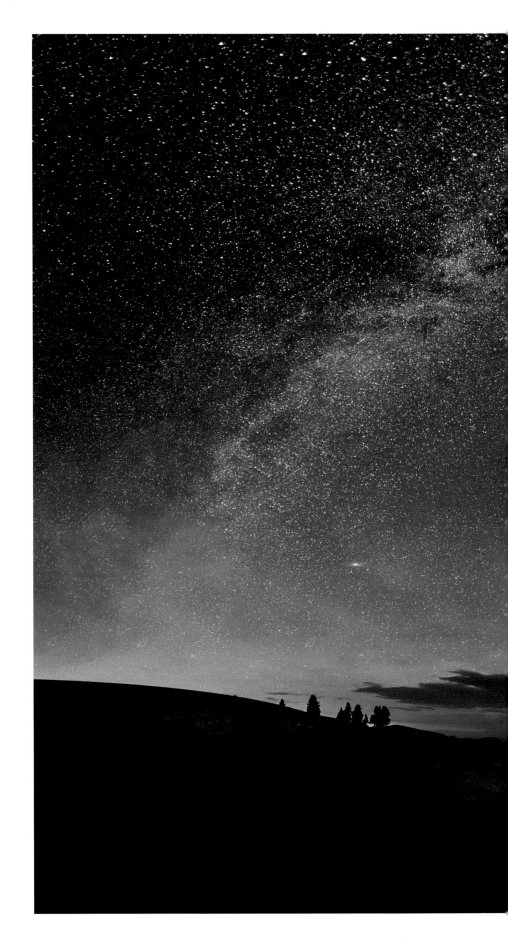

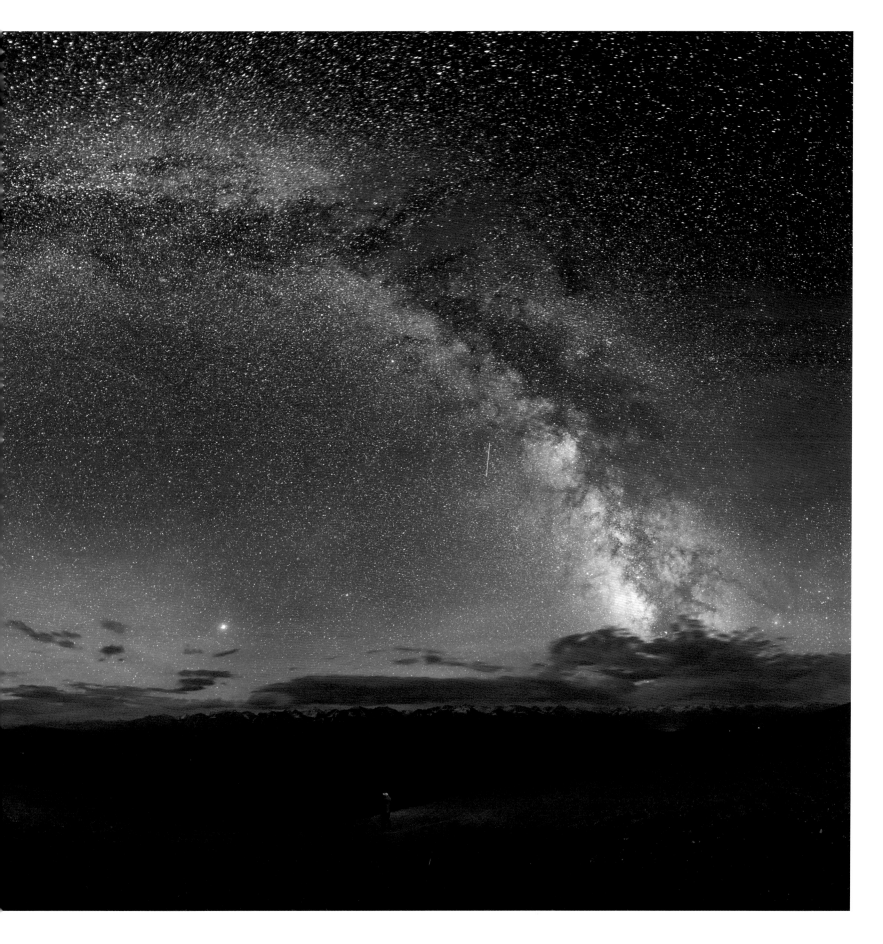

仰望

Looking up at the Starry Sky

大海道无人区　中国

2022 年

"我们都身陷于沟壑之中，但总有人仰望星空。"这里是停留在历史记忆中的丝绸之路古道"大海道"，逐渐被人们淡忘而成了无人涉足之地。我身在洞穴中，提前计算好了猎户座西落的时间和方位角度后，拍摄了这张照片。人类还在努力书写着自己的历史，而星空却从地球诞生起便存在至今，它时刻提醒着我们："人类和这个蓝色星球上的一切生命体都只是短暂的存在。"

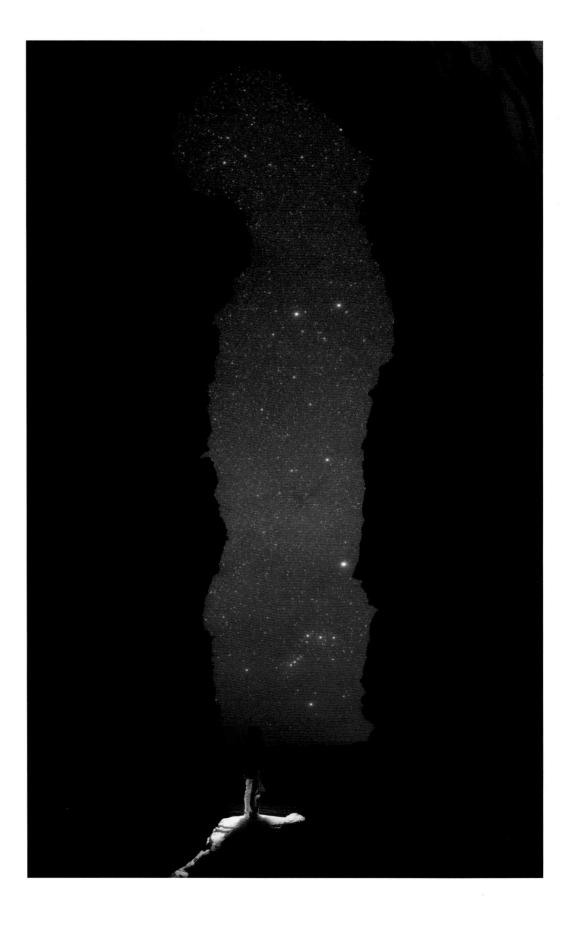

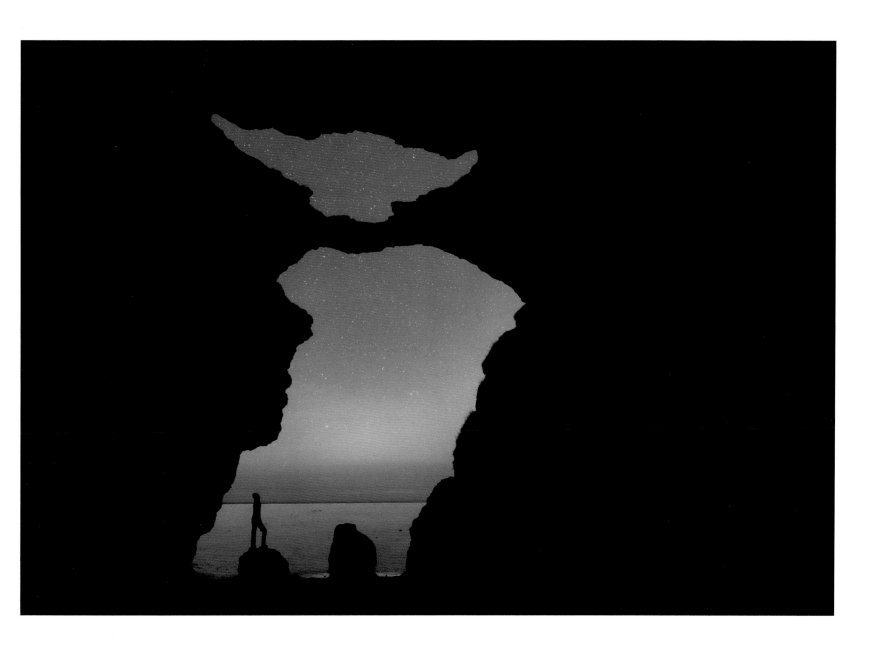

仰望

Looking up at the Night Sky

冰岛

2019 年

Stars from the Wild to the City

把荒野星空"搬"进城市

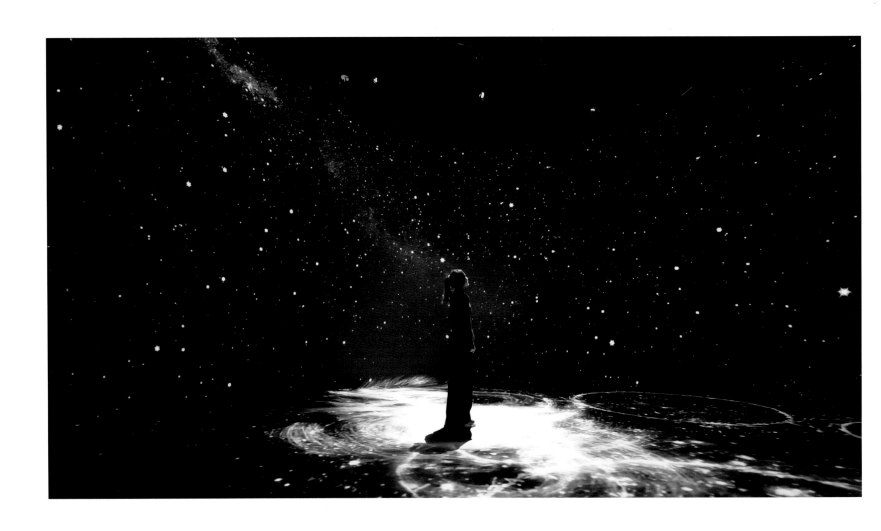

把荒野星空"搬"进城市

Stars from the Wild to the City

伊犁河谷　中国

2022 年

《步天歌》是我与《中国国家天文》杂志合作的首个科学艺术展，它始于一个简单的愿望——希望能够让更多的人仰望星空。自从 2019 年 3 月在麒麟座天际见证了玫瑰星云的宇宙终极浪漫后，我们有了一个更大的愿景，那就是通过多种媒介让城市居民也能感受星河的浪漫。历时 3 年的努力，我们终于把遥远的星星"搬"进了城市的楼宇之间，为身处城市中的人们开启了一次神秘且无尽的宇宙旅程。我们希望在纷繁的生活中，无垠纯净的星空始终能成为治愈大家心灵的乐土。

蔚蓝色星球

The Blue Dot

《蔚蓝色星球》是一个装置作品，它被设想为一个虚拟的太空船的舷窗，而太空船则悬浮在距离地面约 400 公里的高空上。透过舷窗，我们可以看到外面的蓝色星球缓缓旋转。这颗星球承载着几十亿乘客，带着人类在宇宙中每秒飞行约 30 公里，并随着太阳系以约每秒 20 公里的速度（相对于周围恒星的速度）向织女星靠近。

实际上，我们每个人都乘坐在这艘名为"地球号"的宇宙飞船上，在一望无际的星星海洋里浪漫地飞行着。

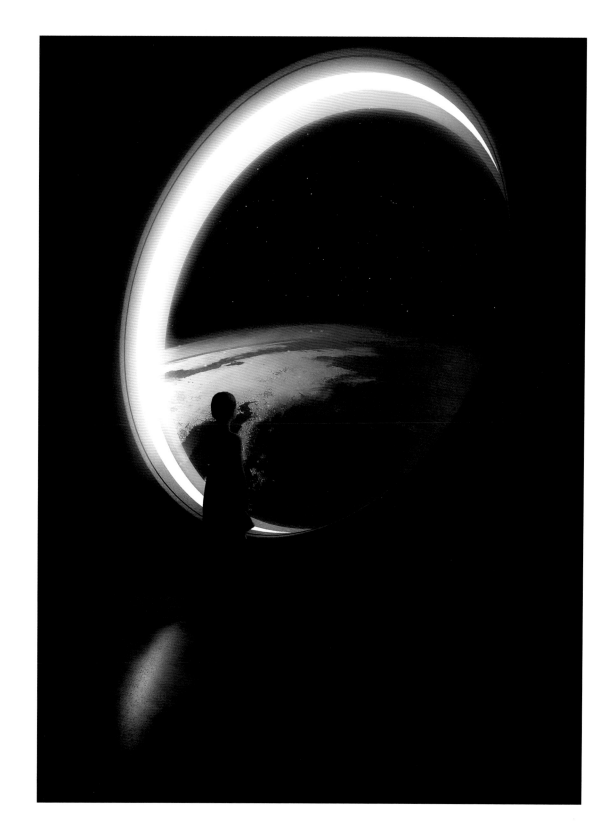

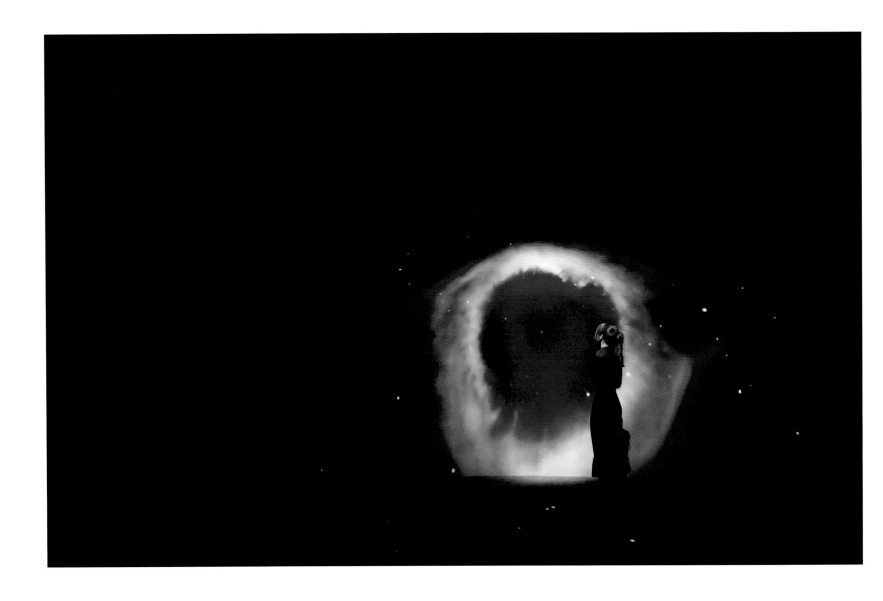

天体乐章

The Galaxy Orchestra

《天体乐章》创作了一个沉浸式空间，旨在让每个人都能够触摸星空的美妙想象。这个项目特别关注视障人士，希望他们能够通过聆听"天文图像"，感受星河的浪漫。

天文摄影将深空天体或区域的化学构成可视化，帮助我们了解光年外的气体如何相互作用，提供了有关恒星和行星形成过程的信息。这个过程中记录的色彩创造了美丽的图像，向我们展示了人眼难以触及的宇宙美妙景象。数码照片的本质是由 0 和 1 的组成的数据集，以色彩和亮度为主要特征呈现图像，但数据的表现形式却不仅限于此。如果我们能用其他感官，如听觉，来体验这些数据，会带来怎样的感受呢？

《天体乐章》创作团队由软件工程师、图像分析与音频算法工程师、数字艺术家、音乐人、天文摄影师等专业人士组成。他们利用真实拍摄的深空天体数据，经过处理合成彩色影像，并运用声音技术将真实的天文图像转化为声音。这样，人们可以通过听觉来感知宇宙中的深空天体，包括星体的位置关系、亮度变化、化学构成等信息。最终的视听作品由视觉和声音艺术家共同创作，呈现为一种空间交互体验，将天文和音乐有机地结合在一起。

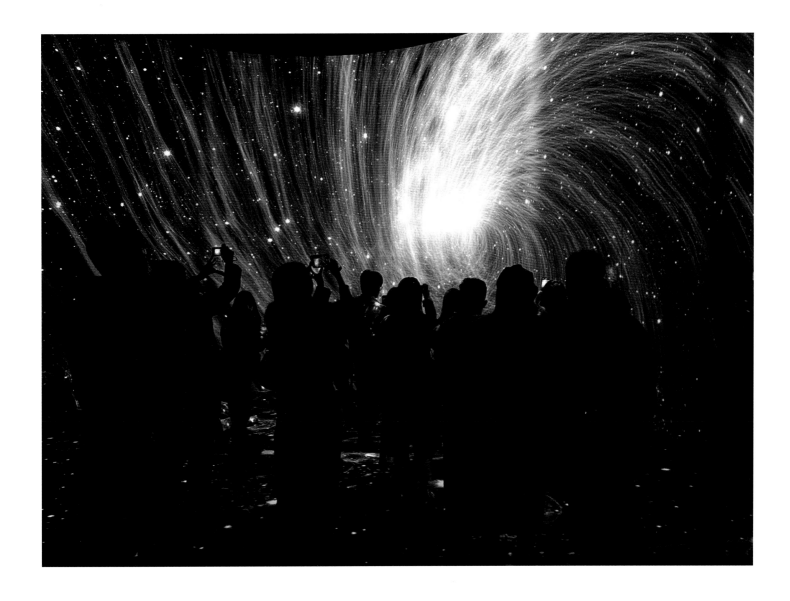

《天体乐章之 NGC 2237 玫瑰星云》（第 180 页图）

在这个装置中，体验者可以通过观看和收听来感受玫瑰星云这个约 130 光年外的空域。不同的望远镜滤镜可以将玫瑰星云的不同气体构成可视化。这里我们看到的 NGC 2237 玫瑰星云是由我使用 RGBL 四个通道获取的数据，并通过后期处理得到的图像。这个图像也揭示了在距离地球约 5200 光年的一片巨大电离氢区，其中心孕育着炽热的恒星。

《天体乐章之 NGC 7293 螺旋星云》（第 181 页图）

NGC 7293，也被称为螺旋星云或螺旋状星云，距离地球约 700 光年。在这个作品的音频部分，声音表现的是一颗演化至老年的红巨星末期的恒星喷射自己外层物质而形成发射星云的场景。

我使用氢原子发射线和氧原子发射线的窄波段图像数据展示这个星云。画面展现了一颗类似于太阳的恒星正在消逝的场景。这个行星状的发射星云揭示了太阳也许会拥有相似的未来。

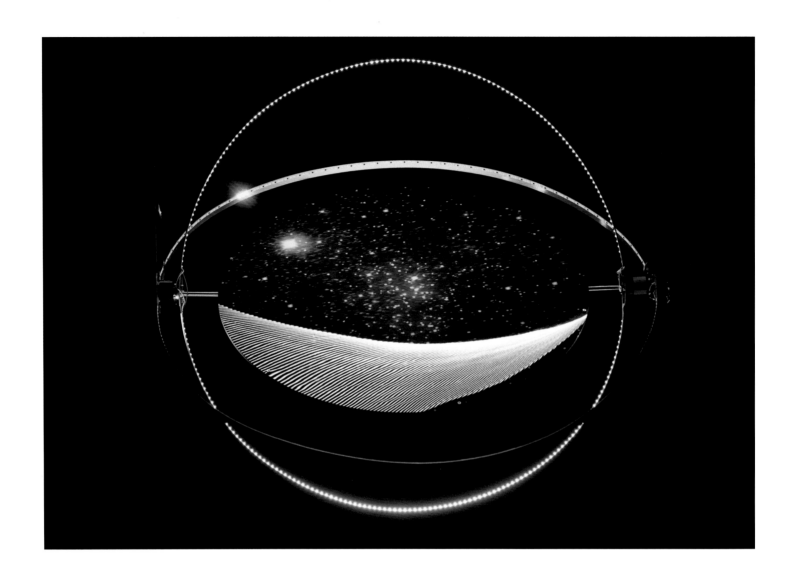

星辰垂影感知

Stars Reflection

这是《星辰垂影感知》中的"许愿池星团"装置，它的创作灵感来源于对宇宙的凝视及对宇宙与自身关系的思考。在布满了恒星的船底座悬臂方向闪烁着一个巨大的编号为 NGC 3532 的"许愿池星团"。这个星团距离我们约 1300 光年，它在天空的大小约为满月的 2 倍。艺术家用望远镜记录了它的影像数据，并通过光栅板的印刷，让我们看到星光随着我们的视线而"跳动"。艺术家通过这件作品表达了人类常寄希望于星空的愿望和幻想。

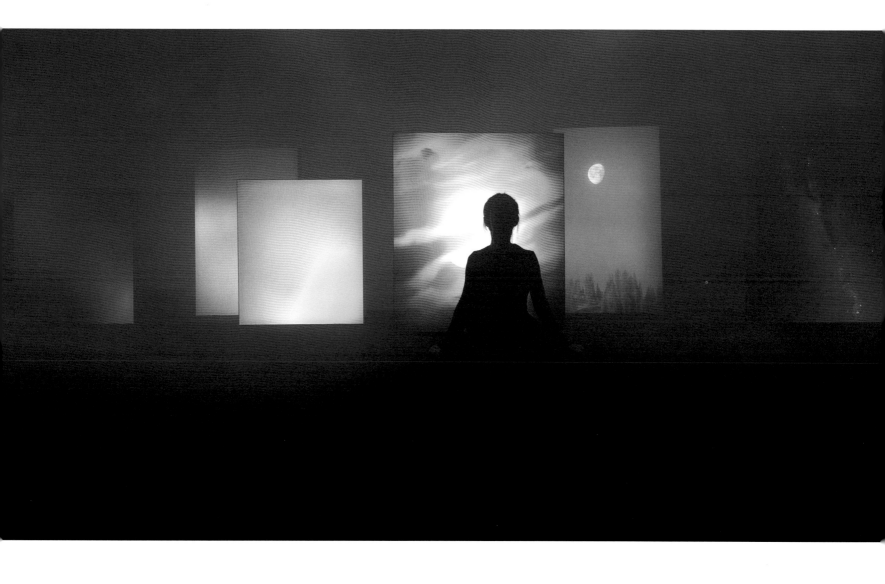

在同一片天空下

Under One Sky

宇宙是一个巨大而绚丽的艺术品，那些遥远的、闪耀的星星其实一直与我们共享同一个时空，只是需要用心仰望的人去发现并欣赏它的美。

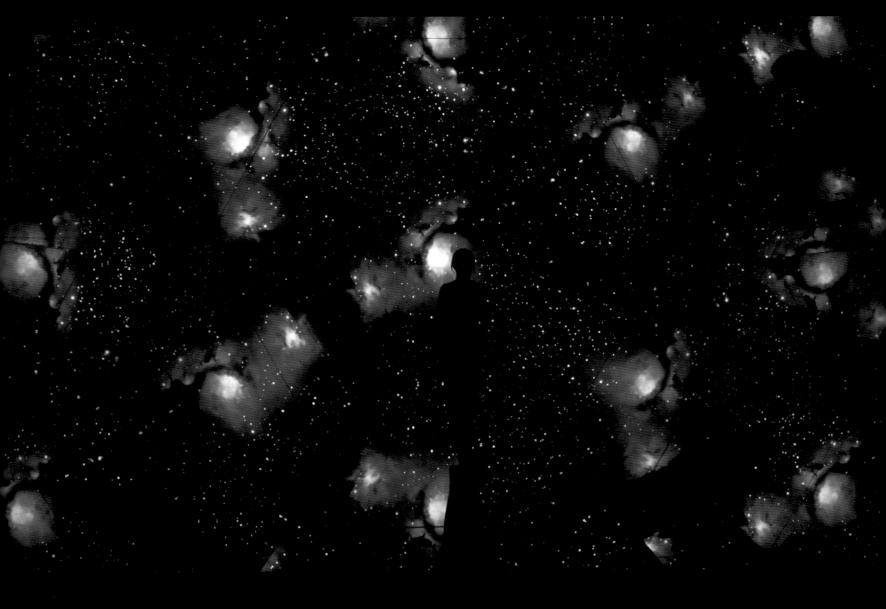

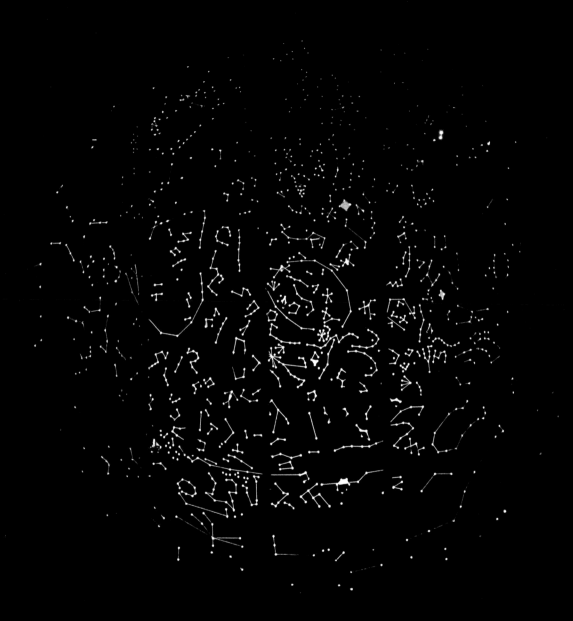

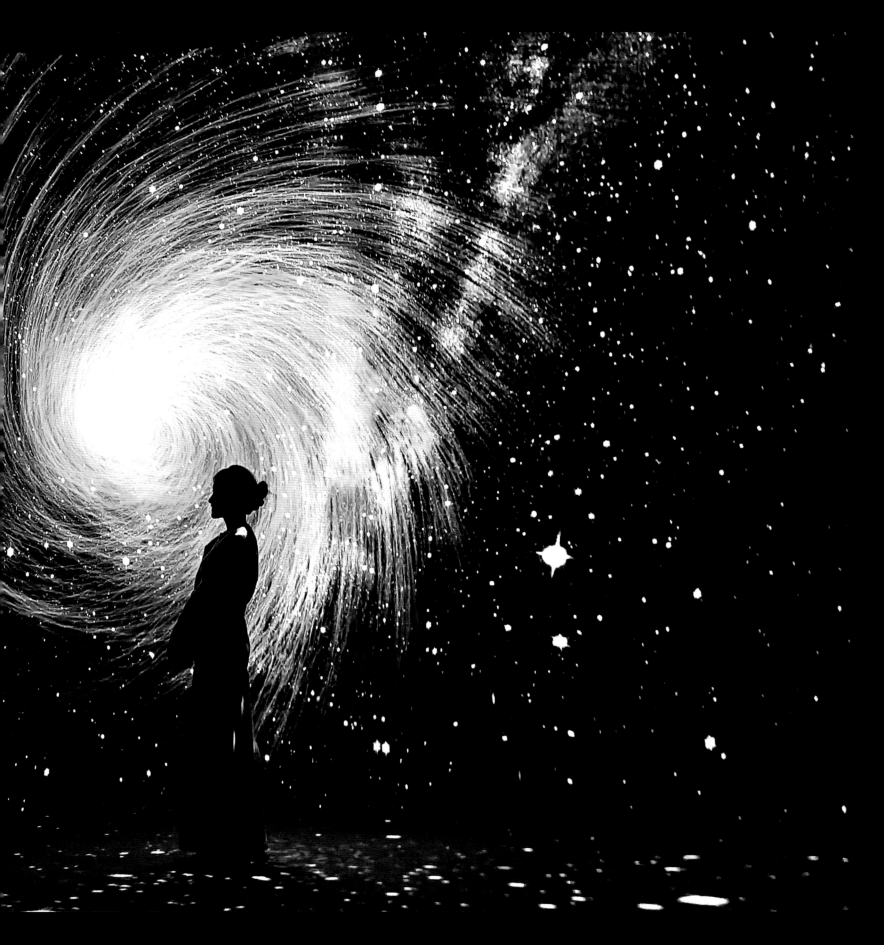

Dreaming under the Stars

比 梦 想 更 多

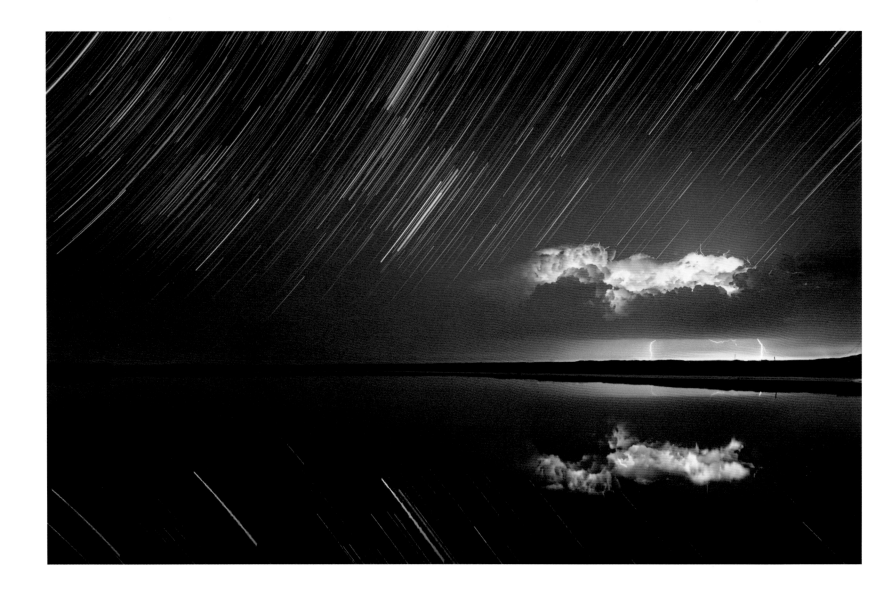

雷暴星河

A Thunder Storm Under the Stars

内蒙古　中国

2020 年

在拍摄星空的经历中，恶劣的天气永远是最大的挑战。即使遇到困难，也无法阻止我们追逐无尽又迷人星河，寻求宇宙未知谜底的脚步。

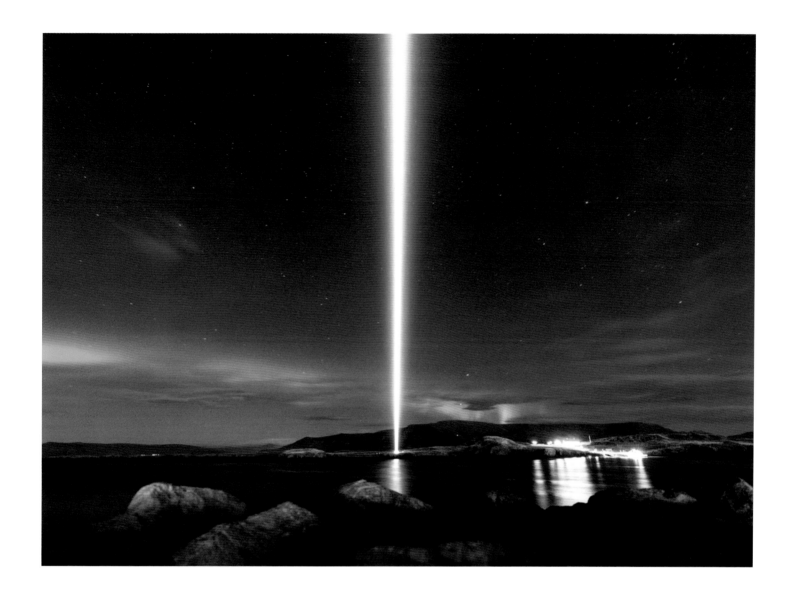

梦想和平之塔

The Peace Tower of Dreams

冰岛

2019 年

在约翰·列侬诞辰 80 周年之际，冰岛的维迪岛（Videy）上的一座塔发出直冲天际的蓝色光束。从披头士时期到后来的和平主义者，约翰·列侬的音乐一直以其纯粹的倡导和平与爱而闻名。发光的地方是小野洋子设计的"想象和平之塔"（Imagine Peace Tower），塔既是她对丈夫列侬的思念，也是对世界和平的祈愿。塔在每年约翰·列侬的诞辰日点亮，在他的忌日熄灭。

我独自站在维迪岛对岸港湾的尽头，目睹并记录了这座塔第 13 次亮起时伴随着北极光的壮丽景象，感受到它所传递的和平祈祷。

"当这束光点燃时，我希望它成为横跨世界的横梁，让全世界的心灵合为一体。"

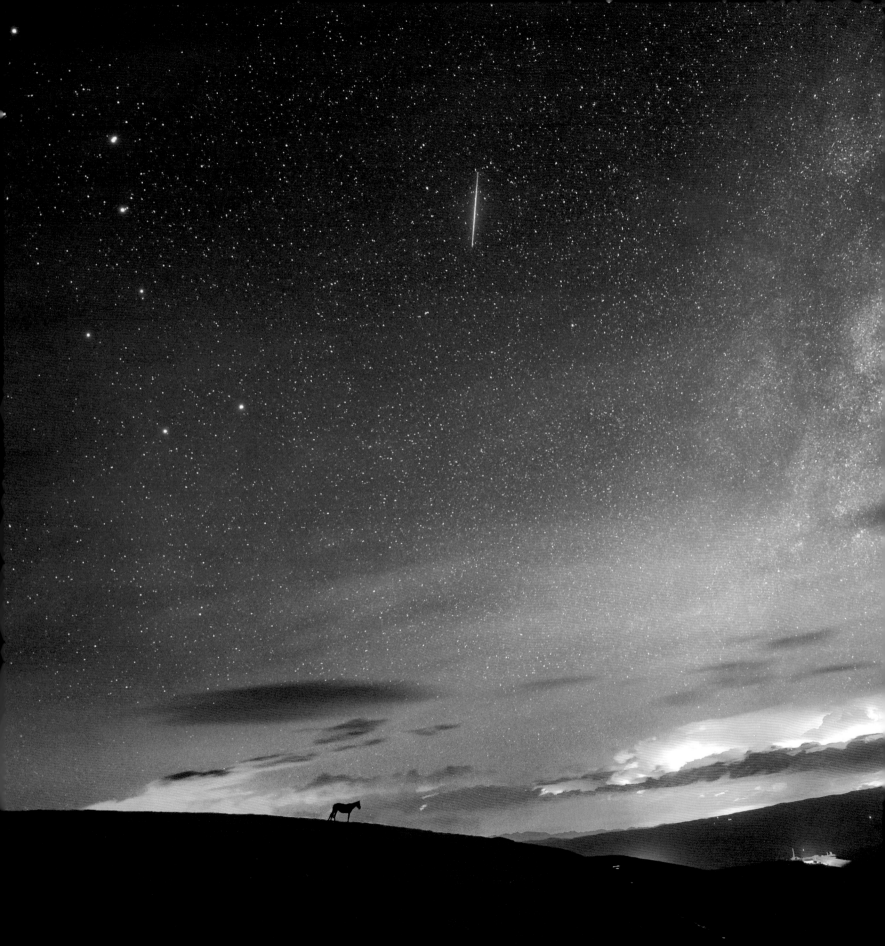

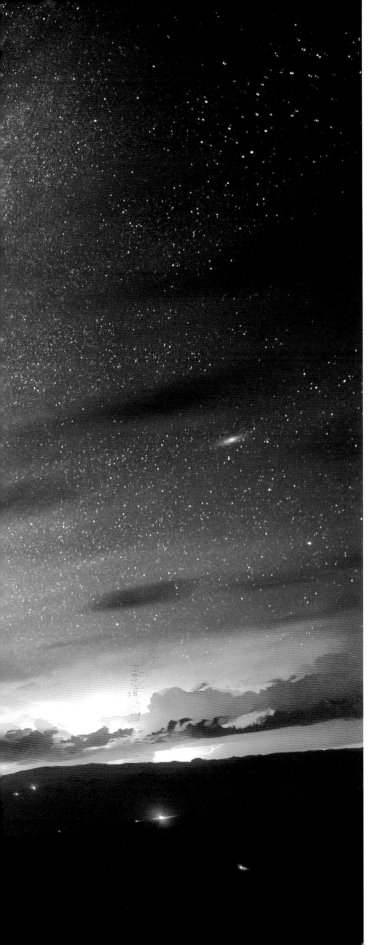

与自然共生：雷闪星河下的生命体

Wonderland Amidst Nature: Life under the Thunder Storm

伊犁河谷　中国

2021 年

当地球上的万物在星河下时，地球与宇宙星河自然融为一体。我在拍摄夏季银河时，望见了远处的一场雷暴闪电，天空在其影响下呈现出粉色的光芒，而仙女座星系 M31 此时也从云层中跃然而出。伊犁草原上的马儿也陪我看这美丽的星空，我担心打扰到马儿，把三脚架架设在了远离它的地方。此时一颗流星划过绿色气辉的天空。原来夜空也可以如此绚丽，大自然是最好的调色师。

M31 星系位于仙女座，是离我们银河系最近的星系之一，在非常黑暗的环境下甚至肉眼可见。它距离我们约 254 万光年，包含着约一万亿颗恒星，然而在画面中，它只是一个比马儿还小的椭圆光斑。

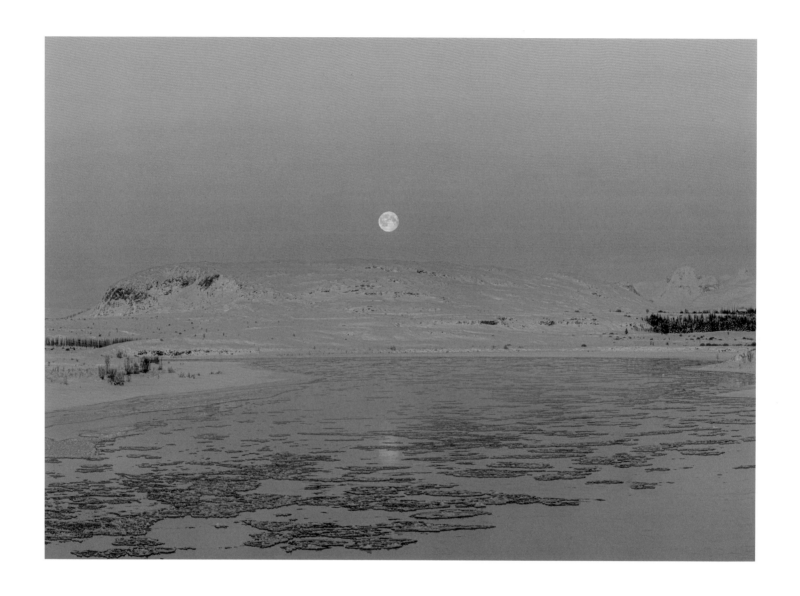

维纳斯带时的超级月亮

The Moon at Sunset Hour

冰岛

2019 年

月球的轨道并非完美的圆形，而是椭圆形的。月球有时靠近我们，有时远离我们。这一次记录的满月出现在月球距离地球最近的位置后六小时，这也是当年离地球最近的一次，因此它不仅看起来体积很大，反射太阳光的亮度也很高。

我们常常被日出与日落的色彩所吸引，而忽略了它背后的美景——维纳斯带，由大气尘埃粒子反散射形成的淡粉色光弧。而其中灰蓝色带则是地球的影子。

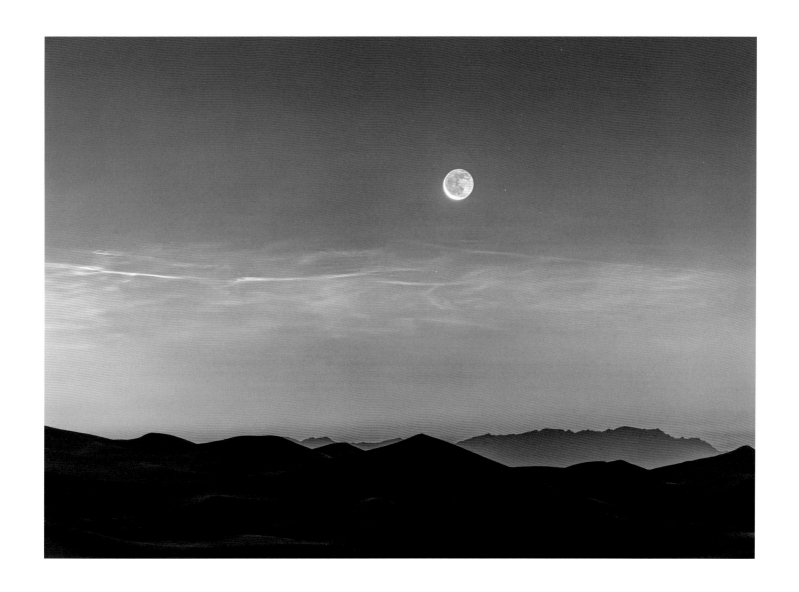

"鲸鱼"飞过时,它带来的"浪花"将天空幕布划分为不同的色彩。

在黎明的天空中,出现了一幕"鲸飞于天"的景象。伴随着一弯金边的峨眉月,罕见的夜光云犹如鲸鱼在天空中畅游,涌起的浪花将天幕分为不同的世界。曙光宛如调色盘,天空以其变幻的形态与色彩,总会在不经意间带给那些彻夜不眠的人惊喜。

鲸飞于天:夜光云与月升

A Flying Whale: Dancing Noctilucent Clouds with Moonrise

阿拉善沙漠　中国

2020 年

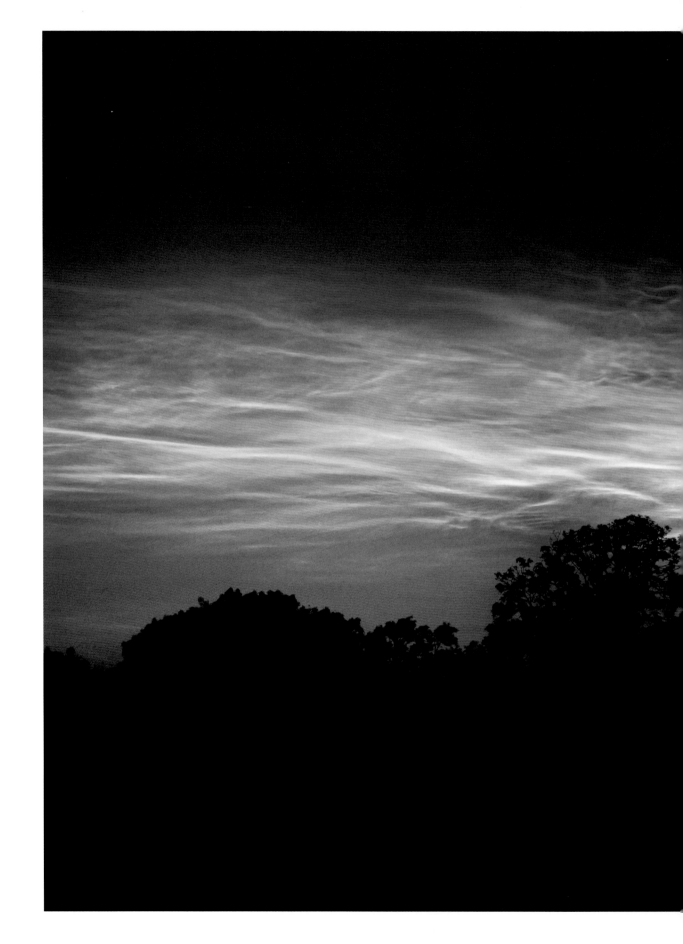

鲸飞于天：
爱尔兰的夜光云

A Flying Whale:
The Noctilucent Clouds of Ireland

纳斯　爱尔兰

2019 年

196

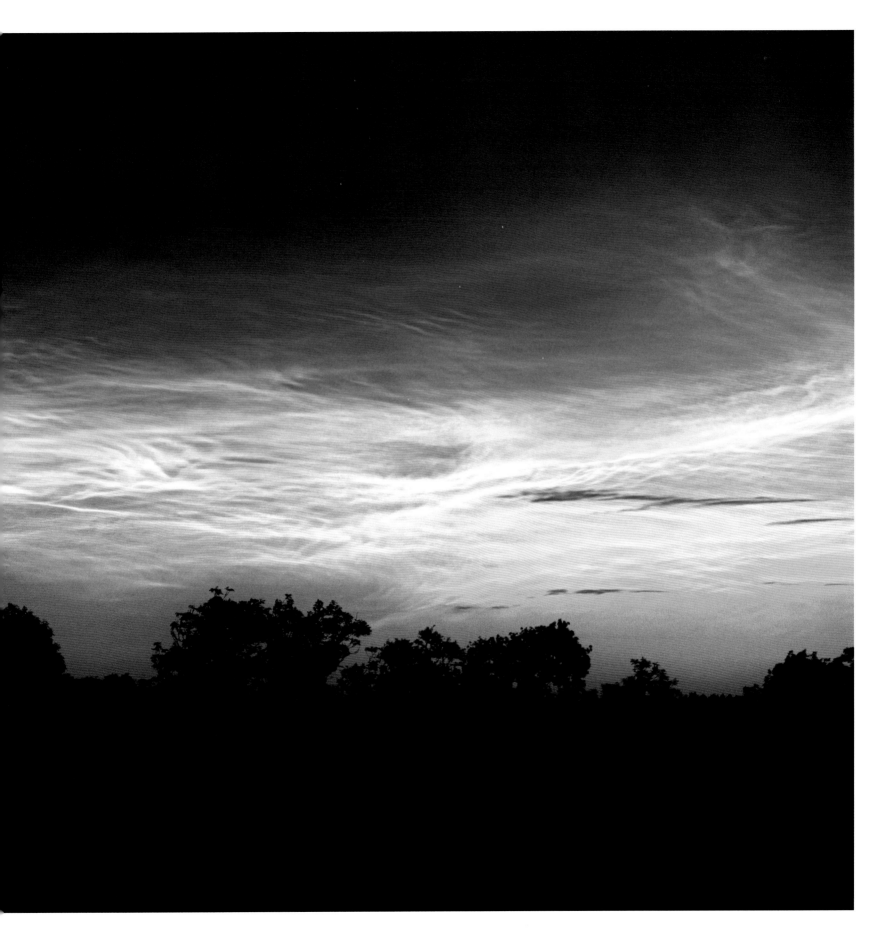

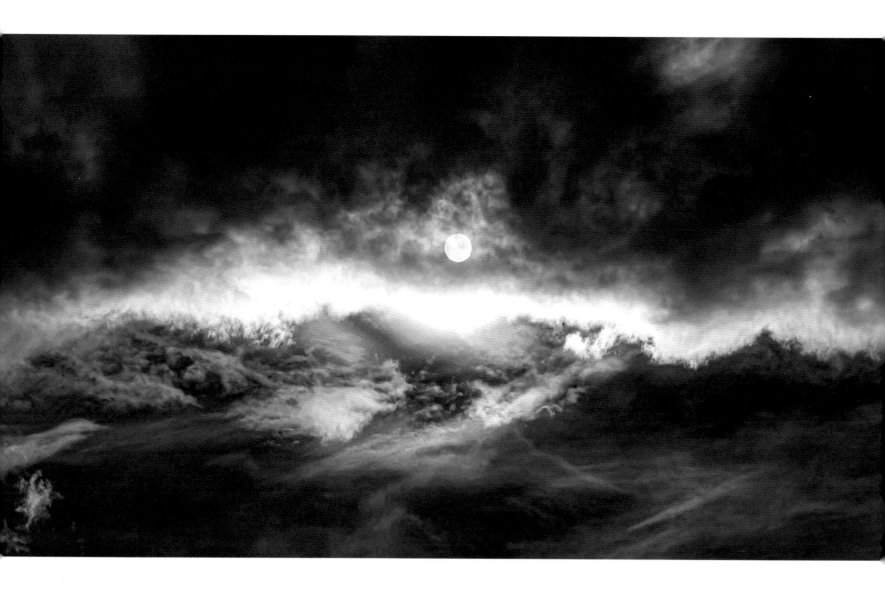

太阳的光环

Colorful Halo of the Sun

瑞士

2019 年

当阳光透过云层中与其波长相近的微小水滴时，会发生衍射现象，在天空中形成一道彩色光环。在此次记录中，我拍下了饱和度超高的日华和虹彩，其中华环大小取决于不同高度云层中水滴的直径，而色彩的饱和度则取决于水滴的一致性。时常仰望天空，我们总会遇见惊喜。

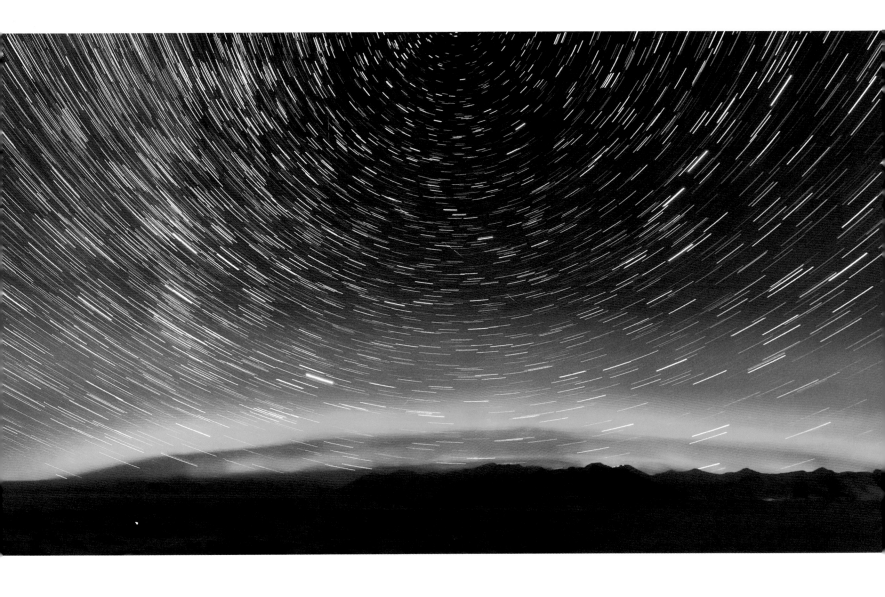

我记录下了冰河湖上空星轨和极光的壮丽景象。恒星围绕着地球的自转轴划出了同心圆的轨迹，而不同颜色的彩色星轨反映了恒星表面温度的差异。表面温度较低的恒星呈红色，其次是黄色，表面温度较高的恒星呈蓝色和蓝白色。恒星从诞生到中年期，温度不断上升，到达中年巅峰后，可供热核反应的原料逐渐耗尽，温度开始下降，最终死亡变成白矮星。

星轨与我们的一生

The Life Trail of Stars

冰岛

2019 年

199

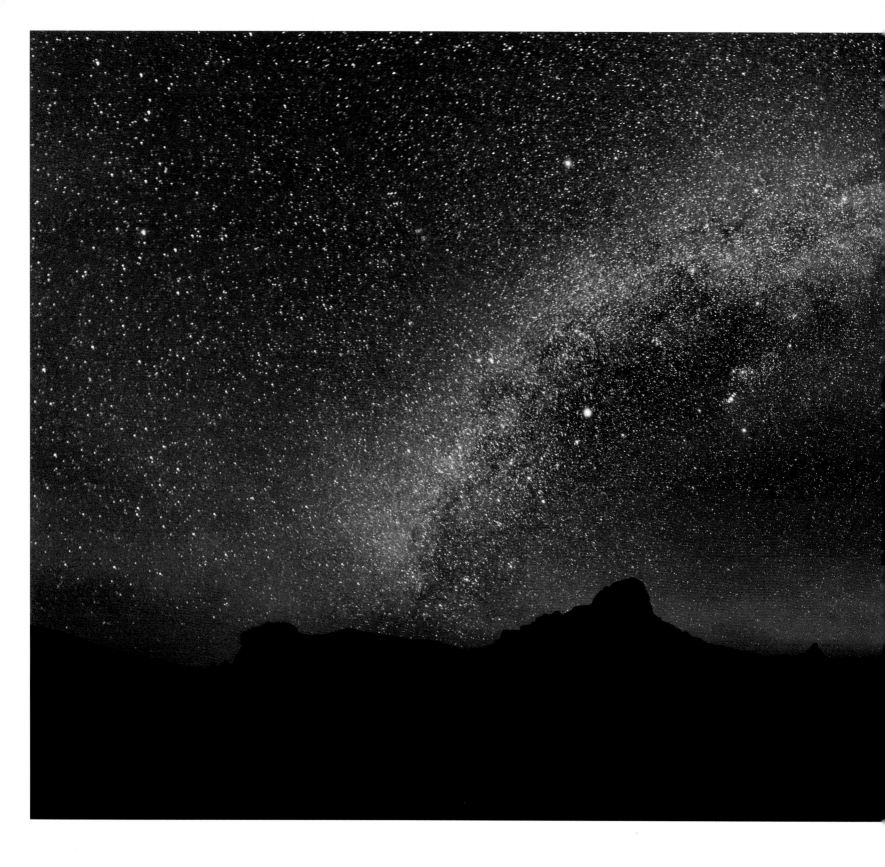

银河中奔跑的巨鹿　　　　The Great Deer Racing Through the Galaxy　　　　俄博梁　中国

2018 年

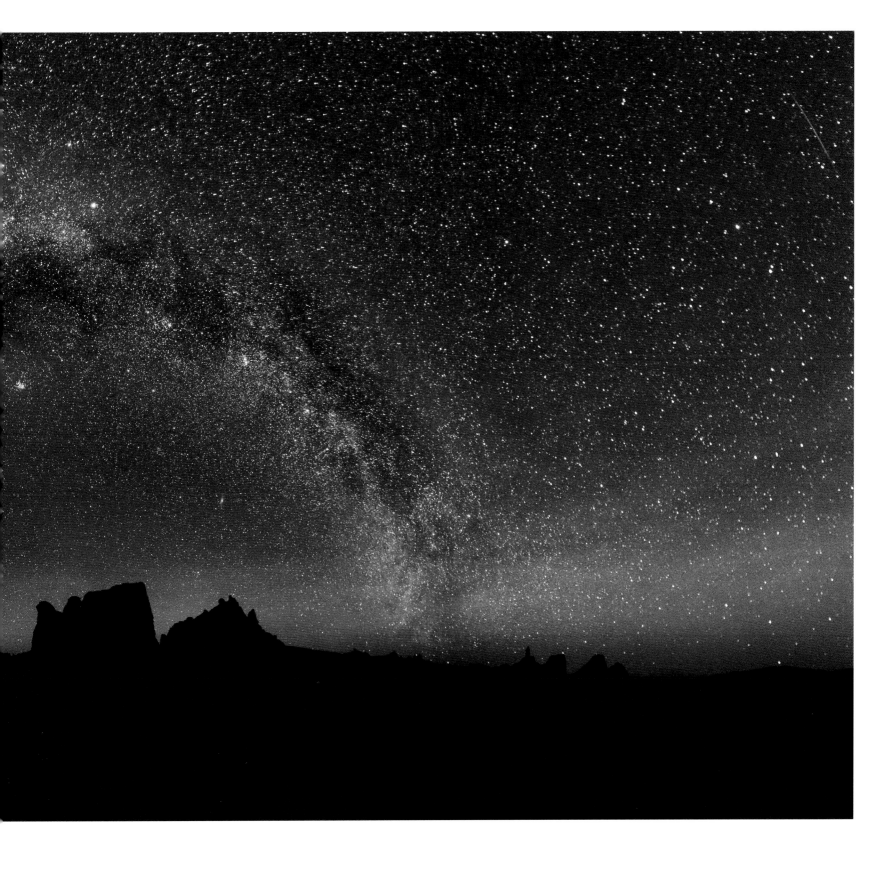

这是我见过的最美好的银河景象之一，有一只巨鹿在天际追逐着流星，它从亿万年前穿过宇宙，将那纯净之美存放在每个仰望星辰的孩子们的心灵深处。总有一天我们会和它一样，变为星辰奔向远方。

Light & Shadow Odyssey

拍 摄 奇 旅

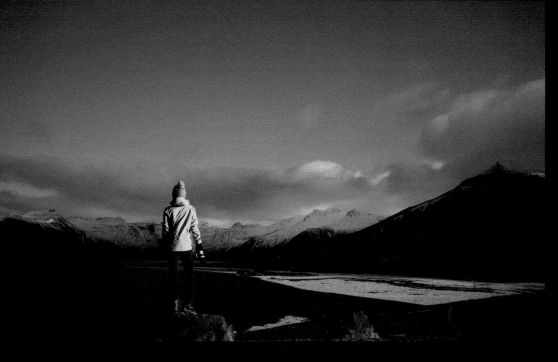

独自

流浪冰岛

A Solitary

Icelandic Journey

也许一人完成纪录片是不太容易的事儿,但正是因为困难才会有这个想法,
去追寻那些伟大的事物,去体验那些艰难的旅程,以达繁星。

这个世界真的太喧嚣了,也许只有置身荒野的瞬间,才能听见自己。
你会开始清空那些碎屑,环绕在属于自己的轨道上。

会有人因为听着风声而落泪吗?这么矫情的瞬间竟然发生在我身上。我强烈地感受到被自然包裹着,也
许"我"是一个自由的意识,只是暂时寄居在这个世界的一个身体中。也许我们更应该关注看不见的事
物,因为有些是短暂的,而有些是永恒的。

我在冰岛流浪，与星河为伴，独自驾驶一辆车，用三脚架辅助记录一切。"流浪"意味着没有固定的行程和住宿，只是随着云图的指引前进，冰岛全境的大暴雪让我产生了"开天象盲盒"的冲动。

也许在黑暗中的人总能看到光明，就像我从暴风雪中脱险后，遇到了漫天飞舞的极光。感谢当时坚持去寻找云洞的自己，才看到了整个宇宙在我面前闪烁的瞬间。

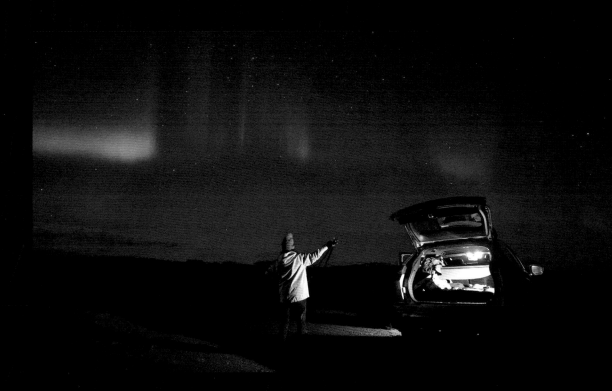

拍摄完日食后，我一直在西澳流浪，没有住宿酒店，也没有特定目的地，只以干粮为伴，一路拍摄着。每天在车上醒来时浑身酸痛，却一次次被天空的壮丽所吸引，于是忘却了疲倦，扛着脚架继续追逐星河。南半球的银河明亮到能够照亮地面。

西澳大利亚

星空奇旅

An Astral Expedition

in Western Australia

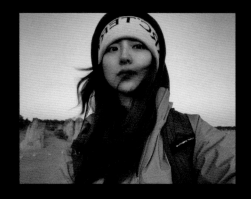

写这段话之前，我刚刚在海边拍摄了火烧云金星伴月落。此刻天空被云层笼罩，我才有了时间更新这段文字。这里的信号比我想象的还要差得多，我不知道这段文字何时能够传送出去，发出这些文字我就放下手机，继续追逐星星。

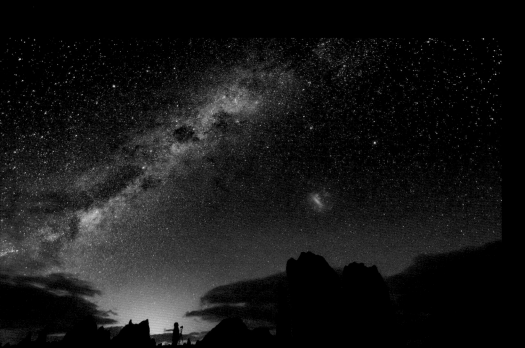

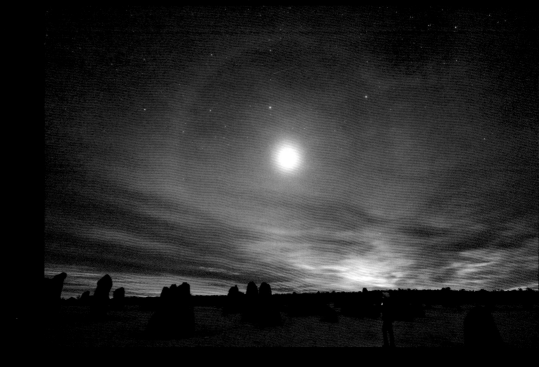

此刻，耳机里传来的音乐是《Solari》，我感觉

自己仿佛在土星的环中奔跑……

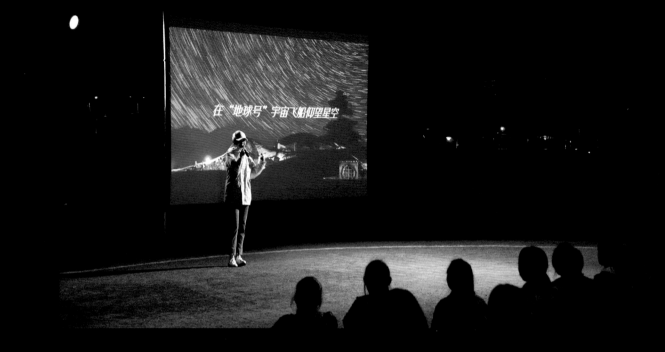

在"地球号"宇宙飞船仰望星空

我将遥远荒野上的繁星搬进了艺术中心，在校园操场上搭建了星空幕布。在无数个讲座和论坛上，我分享着当黑夜降临世界时所揭示的整个宇宙。星光成为了我与观众之间的纽带，越来越多的人开始踏上自己的星辰奇旅。

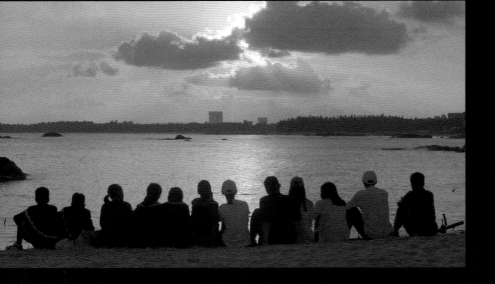

从此，地球上又多了一群仰望星空的人。星星成为了他们的指引，引领他们探索未知、追寻梦想。

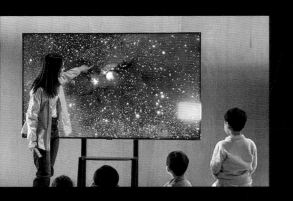

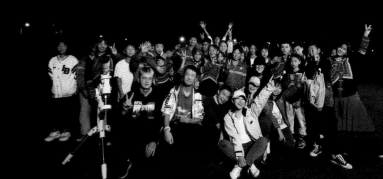

望向
宇宙深处

Pondering

the Vast Universe

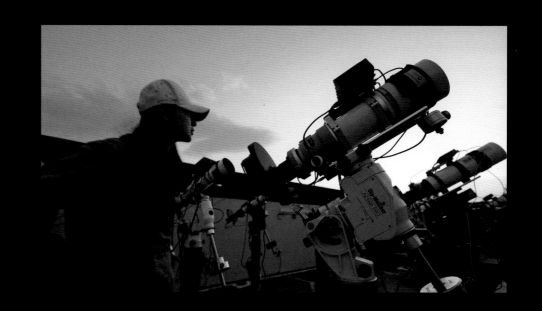

我们时常仰望太阳系内的行星，还有数千光年外的恒星。然而，即使是较为明亮的星云，在我们的眼中也只是一片迷离的雾气，因为人眼所能接收到的光子实在是太少了。天文望远镜就像是代替我凝视宇宙深处的眼睛，陪伴我度过孤独而漫长的深空摄影旅程，帮助我记录这个"五彩斑斓"的宇宙。

有时候，数十个小时的曝光时间得到的只是一堆黑白的 Fits 格式图像，在后期处理中才能将其转化为彩色的照片。这些"彩色"虽然并非我们眼睛所能感知到的，但它们代表着真实的数据。它们能够将深空天体或者区域的化学构成可视化，帮助我们看到光年之外的气体是如何相互作用的，同时提供了关于恒星和行星形成过程的重要信息。

颜色赋予了这些照片美丽的形象，但更为重要的是，它们向我们展示了宇宙中人眼难以企及的美妙之处。

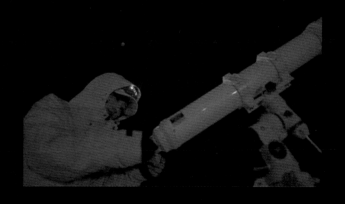

星河
居所

A Stardust Haven

原来荒野真的可以通往繁星之夜。在荒野中，我与太阳、月亮以及更遥远的星云和星系为伴，同时感受着山川、河流和人迹罕至的旷野的陪伴。

我曾在北极拍摄极光时被野狗追逐，在西藏逃离了狼群的追捕，在苏格兰高地几乎跌下悬崖，无数惊险的瞬间成为了我星空奇旅中的一部分。然而，这些经历并没有让我停下脚步，而是让我更加坚定地致力于与星空有关的事物。因为宇宙就是如此地吸引我们，一提及它，我们就激动不已。

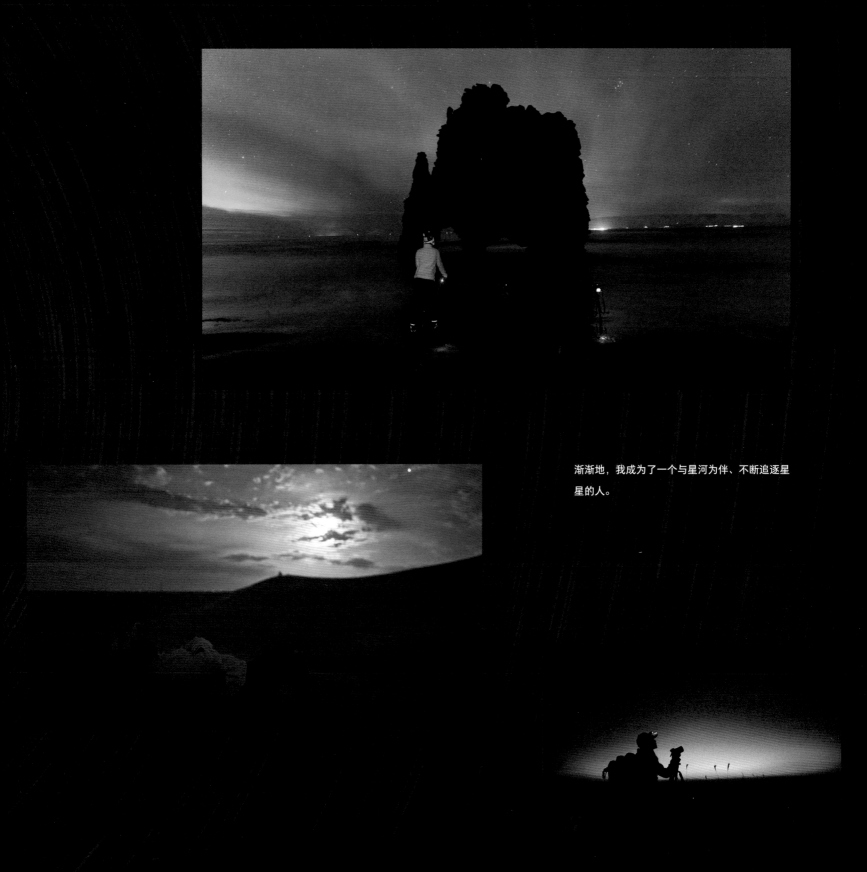

渐渐地，我成为了一个与星河为伴、不断追逐星星的人。

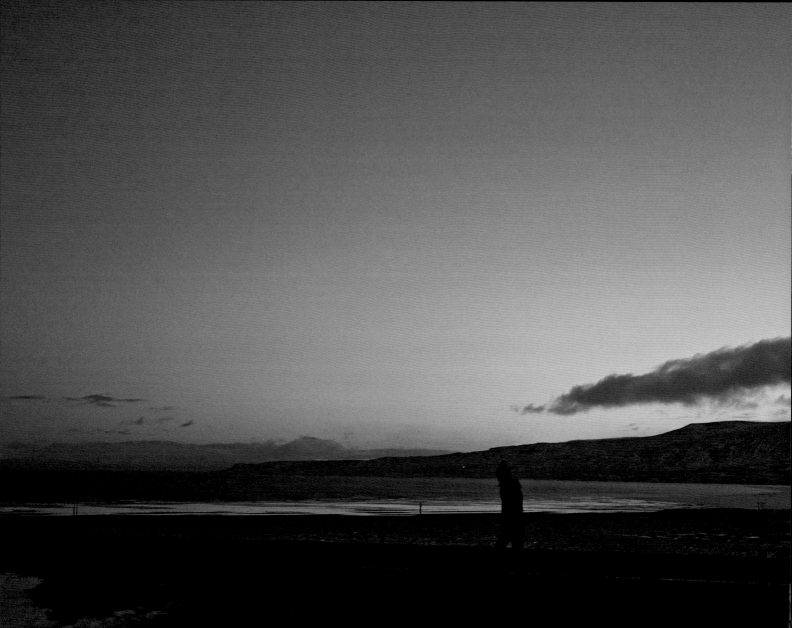

结语

End

当你读到此处时，也许我正在荒漠捕捉银河，在极地等待极光，在旷野中将望远镜对准遥远的深空……我的星空奇旅还在继续，星河画卷仍在被宇宙继续书写着。

最后，我要感谢我的小伙伴 Sandwich，当我作为一个小小的天文爱好者产生对天文艺术创作的想法时，他鼓励我要把梦想做得更大一点；感谢皮三岁，他鼓励我完成《星河角落》这片天地，告诉我宇宙的美胜过任何艺术；感谢星河角落编辑部的 66、Suzy、李天，他们和我一起编织了星河画卷，把宇宙的故事讲给了越来越多的人听；感谢人民邮电出版社编辑王汀老师，给了我稿件创作中无限的自由；感谢与我一同仰望星空，思索宇宙的每一个人。